Map of Caffeine

Map of Caffeine

咖啡因地圖

總有一家咖啡館在等你

林珈如（Elsa）——著

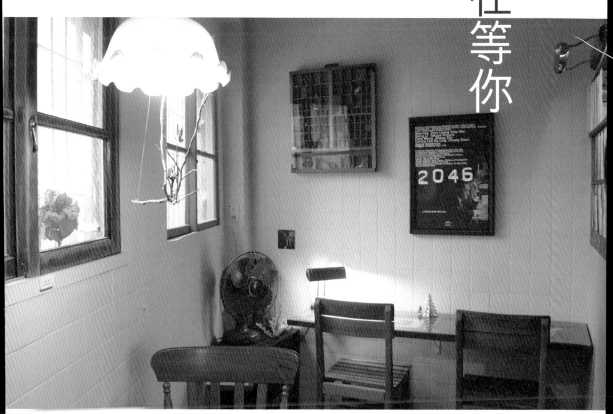

Contents

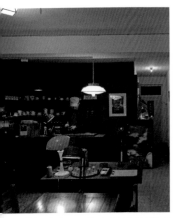

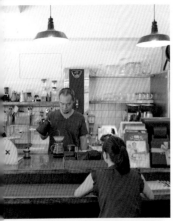

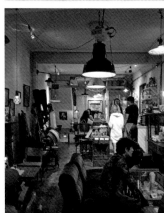

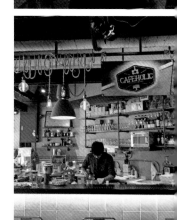

Contents

※本書所記錄的每間店家資訊皆為書籍出版當下的資訊，若之後有調整，請詳見各店家的臉書粉絲專頁。

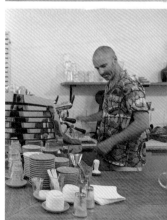

每個人生命中，
都該有間咖啡館

　　這本書整理了這兩年多我在台灣跟著獨立咖啡館旅行時記錄下來的文字與拍攝的圖片，沒有用地域性作篇章的分類，也沒有多著墨第三波咖啡浪潮與精品咖啡這塊，而是用主觀的感受與觀點將其分類。咖啡可以很專業也可以很生活，在書裡的其中幾篇你會看到咖啡職人如何站在專業的角度把心中理想的那杯咖啡帶給客人，也會看到咖啡店主人對咖啡的堅持、熱愛及妥協，更有身為客人的我們愛上咖啡館的無數理由。

　　還記得第一次喝到精品咖啡的驚訝與感動，大學唸書時在校園裡的湖畔咖啡館打工，第一次接觸自家烘焙咖啡館也是第一次喝到像水果茶的淺焙精品咖啡，耶加雪菲的 Beloya、Aricha、肯亞 AA 等，那時驚訝於耶加雪菲撲鼻的檸檬清香，至今舌尖上的酸甜滋味仍讓我念念不忘，現在回想起來在咖啡館沒學到什麼了不得的吧檯技能，但卻深深愛上那低溫萃取香氣怡人的淺焙咖啡。

　　至於愛上咖啡館的理由又是另外一個際遇，大學畢業後到了心

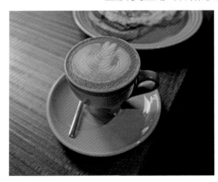

目中充滿藝文氣息與設計能量的倫敦進修，一次跟著同學一起到了位於柯芬園的 Monmouth Coffee Company 喝咖啡，出發前就耳聞其有全倫敦最好喝的咖啡稱號，那一次沒愛上 Monmouth 的咖啡，但卻著迷於整間店散發出的迷人氛圍，黑白簡約又雅緻的店面設計，昏黃燈光透出

第一趟的台南咖啡之旅就對隱藏在巷弄內的老屋咖啡館印象深刻

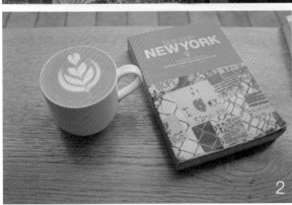

1.旅行可以讓我累積能量，也能跟更多咖啡館相遇
2.坐在咖啡館裡計畫著紐約咖啡之旅
3.倫敦的咖啡之旅

迷人的咖啡香氣，剛出爐的可頌、糕點，親切的店員臉上洋溢著笑容，在排隊人潮裡，這才意識到「一杯好喝的咖啡可以這麼輕鬆卻這麼有魅力」。在那之後，開始穿梭倫敦裡的各大咖啡館，用一杯杯的咖啡感受不同獨立咖啡館的氛圍也欣賞咖啡館裡的美學。

　　咖啡至此在人生中已經占有重要的地位，喝咖啡、跑咖啡館成了休假日的習慣，也在興趣下經營了「咖啡因的地圖」專頁，抱著想更了解一杯好喝的咖啡到底是怎麼來的想法，考取了 SCAE 歐洲精品咖啡協會咖啡師一級認證，也參加了不同面向的咖啡分享會，因為想分享更多不同樣貌的獨立咖啡館給讀者，開始一個人往不同的縣市進行咖啡之旅，跟著咖啡館旅行換個角度與路線看我們認識的城市，從台北、台中、彰化、嘉義、台南、高雄、花蓮等，現在回想起來也是有點傻，但很多時候待在咖啡館時心中浮現的一瞬之光都讓人繼續眷戀著咖啡館獨特的魅力。

　　在每個城市裡，總有一個屬於自己心中無可取代的咖啡館。想把這本書獻給那些認真經營著咖啡館的店主人們，還有享受著每杯咖啡的咖啡迷們，希望大家也在書裡讀到心中那間無可取代的咖啡館。

Elsa

Chapter1
喧鬧城市中的迷人姿態

獨立咖啡館之所以迷人，常常來自於店主人的獨特品味，當走進一間咖啡館，
發現書櫃占據一方，瀏覽書架上的書，好像可以稍稍窺探老闆的真實喜好，
再任性地藉此標記這間店在心中的份量。或是聽著店裡播放的音樂，然後在
心裡默默認可老闆的音樂品味。當你在咖啡館翻著書，抬頭發現老闆也捧著
一本書在讀，此時更感「生活不在他方」。

一席咖啡

與老派咖啡館相約獨處吧

　　當夜幕低垂，晚間 6 點的營業時間一到，在熙來攘往的信義路、光復南路交叉口的延吉街上，很難不被一席咖啡吸住視線。它看上去就像是以台北市為布幕背景的舞台劇場，室內只有一席的坐位，打上燈光效果，在精心布置過後，一旁還傳出來自黑膠唱盤的爵士樂旋律。這是在咖啡產業已經有二十多年經歷的小高，高振御先生，對自己詮釋咖啡

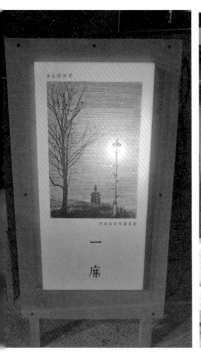
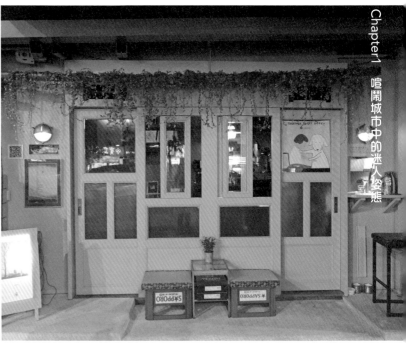

館的新挑戰與嘗試，他也想告訴時下很多想開咖啡館的年輕人，開店要注入自己的想法才是最重要的事。

喚起義式咖啡的美好年代

　　曾經參與、經營過幾間台北具有代表性的咖啡館的小高，大約在1998～2001年開始接觸咖啡，那時台灣的義式咖啡正開始崛起，一路到現在注重產區風味的精品咖啡。隔壁的「寅樂屋」，也是小高在約5年前接手父母親的咖哩攤後，加入自己擅長的咖啡飲品製作，改造成同時有賣職人咖啡以及特色飲品的日式咖哩飯小食堂。「在日本，咖哩跟咖啡都屬於洋食，很常出現在同一個空間裡，是不違和的。」小高說著。而這次再出手嘗試新的店面，小高想把焦點拉回老派復古的義式咖啡以及原創性的飲品上，讓更多喜愛咖啡的客人跟老饕品飲店主人愛上義式咖啡那個年代的美好味道與記憶。

　　一席的品項很簡單也不簡單，小高特地把卡布奇諾、拿鐵這兩樣受大眾歡迎的義式咖啡品項從 Menu 上刪掉，為的就是讓復古的義式咖

啡重回舞台當主角。擺上 Faema Lambro 骨董級拉霸機，從 Espresso Ristretto（特濃濃縮咖啡）、Espresso Con Panna（濃縮康寶蘭）、Espresso Viennese（維也納咖啡）……每款咖啡都精彩詮釋。

義式配方豆混了 6 支不同產區的咖啡豆，其中有 4 支非洲豆帶出果酸的香氣，用 Double Shot 製作的 Espresso Ristretto，只萃取前段，榨出一杯裡有更多比例的 Crema（咖啡油脂），風味更濃郁飽滿，就像喝濃縮果汁般的酸甜感，一口乾下很讓人過癮。

大膽嘗試多種口味康寶蘭

另外特別推薦濃縮康寶蘭，就是一杯濃縮咖啡再蓋上鮮奶油的意思。小高也特別發想不同風味的鮮奶油，請甜點師傅用日本的奶油新鮮打發製作，像是草莓口味、芝麻口味、龍眼口味等。這次喝的草莓風味康寶蘭，當鮮奶油碰上酸甜濃縮咖啡，先用湯匙吃一口鮮奶油再喝一口濃縮，兩者在口中巧妙的融合，留下吃完甜點般的甜蜜滋味，叫人意猶未盡。

原創飲品的部份像是「大力喝冰咖啡」、「荔枝紫蘇冰沙」等，獨特的口感及香氣都教人耳目一新。其中像是「大力喝冰咖啡」靈感來源是這兩年流行的 Espresso Tonic（義式通寧咖啡），小高用他喜歡的維大力汽水取代通寧汽水，並使用冰鎮後的手沖衣索比亞耶加雪菲取代 Espresso，先倒入維大力汽水後，再加進冰咖啡，攪拌後飲用，柑橘調性的氣泡，口感甜美卻又清爽。

「一席不只是單單一個位置的意思，保留

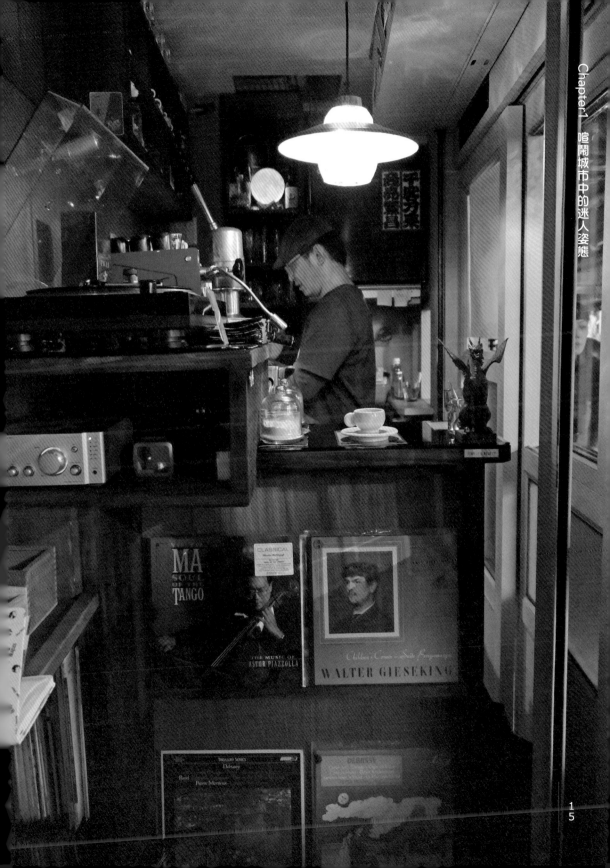

僅有一席的內用座位，邀請你一同享受孤獨

一席的座位除了是因為不想讓這裡被定位為外帶店，更想讓客人在進來喝了一杯咖啡後，留下的記憶透過與咖啡師的互動能在心理占有一席之地。咖啡對我來說還是一個媒介，最重要的還是可以跟客人有所交流。」小高感性地說著。

用黑膠唱片沖出醉人香氣

其實一席有兩個名字，另一個名字為「Alone Together」一起獨自地，是 Chet Baker 與 Bill Evans 合奏的經典爵士名曲。「我覺得咖啡館有一個很重要的功能，當你想要一個人獨處，我們可以一起互不打擾地共享空間、音樂、氛圍地各自獨處，當夜幕低垂坐在咖啡館裡，又彷彿整個城市陪你一起獨處，這種感覺很吸引人。」就像那位奧地利詩人 Alfred Polgar 形容維也納的中央咖啡館：「人們有時想要自己一個人在某個地方獨處，但又需要有一堆人陪他這樣做。」可以從小高真切溫暖的眼神讀出他對老派咖啡館的眷戀。

此時小高換上那張 Chet Baker 與 Bill Evans 於 1959 年合作發行的黑膠唱片《The Legendary Sessions》，唱盤開始轉出〈Alone Together〉的爵士樂旋律線，台北的夜晚在此刻顯得特別醉人，不只是因為一杯杯老派且迷人的咖啡，更多的是覓得知音般的感動，並對舊時代咖啡館的氛圍感動陶醉。

 我喝什麼？

草莓風味的康寶蘭

它在哪兒？

🏠　台北市大安區延吉街294號

🕐　週一、週三、週五、週六，18:00～22:00

close　週二、四、日

f　一席 / Alone Together

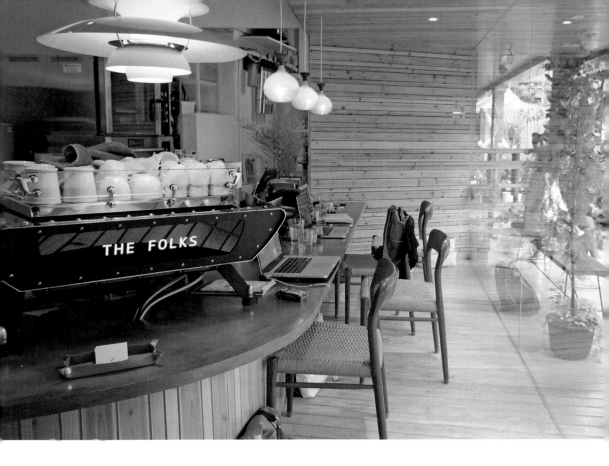

The Folks

在這裡戀上音樂與咖啡

「十年後，The Folks 會一直在這裡煮好每一杯咖啡，給客人一直都在、很安心的感覺。」聊到對 The Folks 的期許，店主人子淇很自然地說出口。就像對咖啡的告白，更像對自己咖啡師身分的尊重。

The Folks 的店面不大，有著能引進自然光線的整片落地窗，天氣好的時候陽光灑落，下起雨來也無妨，不管是晴天還是雨天，都有不同光景。一塵不染的咖啡吧檯是整間店的主視覺，擺上搶眼的 Spirit 義式咖啡機與鮮黃色的 Diedrich 烘豆機，一切是如此恰如其分。這裡的品項也很簡單：咖啡、茶、巧克力飲品及每日的手工甜點。單品咖啡則是

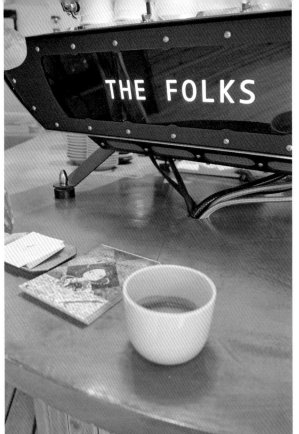

用虹吸壺（賽風壺）出杯。其中有一款加入了少許威士忌的烈酒巧克力康寶蘭則是很多老饕必點的，也有無酒精版本。以濃縮咖啡為基底，融合鮮奶油的滑順與巧克力的苦甜感，小小一杯，那喝來輕巧柔順卻帶著令人懷念的餘韻值得細細品嚐。

　　店內的座位都圍繞著吧檯，每一席都是給咖啡迷最近距離的搖滾區。戶外的空間，店主人子淇也放上椅子，讓客人可以在戶外喝杯咖啡，不管是夏日裡悶熱的風、秋天吹來的涼風或是在冬天裡冷得讓人打哆嗦的寒意，手上的那杯咖啡都可以成為當下的依靠。

用「質疑」創造最好的咖啡

　　子淇是 The Folks 的靈魂人物，有著資深的咖啡工作經驗，吧檯手出身的他，在工作一段時間後，對於想要傳遞自己喜歡的咖啡風味給客人的念頭越來越強烈，這也是子淇接觸咖啡烘焙的初心。

談到烘豆的經驗，子淇說：「我所受的教育，讓我對既有的觀念會抱持著質疑的態度。我會自己找有關咖啡烘焙的書來看，像是對美國咖啡烘焙大師 Scott Rao 提出的觀念，再進一步實際烘、喝、修正。對我來說這才是最可以掌握整間店咖啡風味的方式。」每杯精品咖啡除了要充分表現咖啡豆的產區特色外，一杯有著甜度、圓潤口感以及易飲的咖啡，是子淇想跟客人分享的感覺。

「咖啡的風味受歐美影響很深，店舖樣式則是喜歡日本或是在北歐影響下的日式風格，而在這樣的融合下其實很『台灣』，台灣就是一種混血的風格。」做事細膩的子淇這樣說著。而音樂在 The Folks 也扮演著重要的角色，對音樂有著獨特品味的子淇也計畫未來在 The Folks 推薦主題式音樂。

在走訪過各地無數的咖啡館後，深深明白自己想開一間什麼樣的咖啡館是很重要的事，理想跟現實總是在天平的兩端，找到一個可以執行的方法，再將理想在細節裡放大。The Folks 給我的感覺就是這樣，一間有著自己優雅步調，精巧細緻的咖啡館。坐在 The Folks 裡，覺得眼前的畫面，咖啡、書、音樂，這些生活裡片段的美好，即使短暫也足以支撐。The Folks 是移動在一間又一間的咖啡館裡，精彩的轉折號。

 Favorite Albums of All Time by THE FOLKS

60s—The Doors〈The Doors〉
The Doors的音樂有一種特別的放蕩不羈感，主唱Jim Morrison的嗓音時而狂野時而溫柔，非常迷人。

70s—Television〈Marquee Moon〉
紐約後龐克樂團的祖師爺，他們漂亮的吉他旋律和音樂裡那酷又堅定的態度，影響了非常多的樂團。

80s—Talk Talk〈Spirit of Eden〉
Talk Talk的音樂極簡而優美，留白在他們的音樂裡像是一種詩意。

90s—Radiohead〈OK Computer〉
這不是一張易聽的專輯，但如果能給它一點時間和耐心，它會是永遠陪伴著你的專輯。

00s—Elbow〈Cast of Thousands〉
Elbow的音樂有美好的弦律，細緻的聲響營造，主唱Guy Garvey溫暖的嗓音和說好故事的歌詞，對我們來說，也始終充滿著當下的時代感。

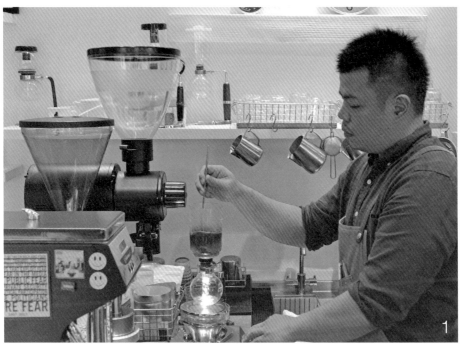

1.The Folks的咖啡以虹吸壺的方式出杯
2.店內的布置巧思，可以看出主人對音樂
　的喜愛

 我喝什麼？

烈酒巧克力康寶蘭

 它在哪兒？

🏠　台北市大安區四維路208巷3-1號
📞　02-2704-0399
🕐　08:00～17:00
close　週四
f　The Folks

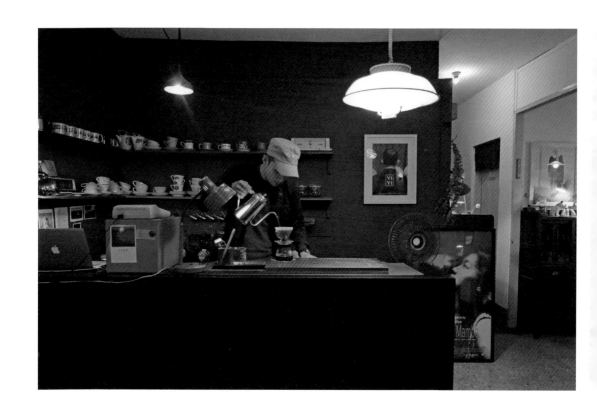

吉印咖啡
在僻靜巷內隨遇而安

「一個老印章，日本來的。上面就寫著吉印。」店主人 Cigar 打開放著印章的舊鐵盒說著。

第一次到訪是與朋友相約，朋友還特別提醒不太好找，記得那天是晚上，在燈光昏暗的巷子裡路過後又掉頭，才順利找到位於舊公寓 2 樓的吉印咖啡。走上狹窄的樓梯時已經開始期待，看到門外白底燈箱上亮著的紅色吉印兩字，一股神祕又熟悉的感覺，像是印象中香港老電影裡會出現的場景。

放心，推開咖啡館的門走進去就對了，我告訴自己。

「希望以吉印這間店出發，我只是為這間店工作的人。」店主人

Cigar 緩緩說出心裡的想法。吉印以低調又獨特的姿態存在於台北市內，舊公寓裡放進古物、收藏品及老件傢俱，有點復古又有點摩登，牆上的電影海報隱約透露著店主人的觀影偏好，像是楊德昌導演的作品《一一》、侯孝賢導演的《千禧曼波》，也很難忽略那占據一角的書櫃內，裡頭那一排少見的書們。另類音樂在空間恣意穿透，這些事物的色調與室內昏暗的光線融合的剛剛好，緩緩地慢慢的，推開門走進來的客人好像可以瞬間融入這個空間，找到舒適的位置。還有我很喜歡的小陽台，好像咖啡館跟城市中間的跳水板，站在上面可以什麼都想也可以不想。

　　聊到咖啡，Cigar 說：「咖啡難以掌控、變化性高，在手沖每一支咖啡時，其實都帶入自己的想法。」吉印的吧檯上擺了 3 台磨豆機，對應不同狀態的咖啡豆，以及想表現出的甜感程度。Cigar 特別提到，不同杯子會影響品飲咖啡時的風味，像是杯壁的厚薄度、杯口大小等。因此在出杯時也會搭配適合的杯盤，Cigar 將他對咖啡的見解呈現在對客人的細心中。

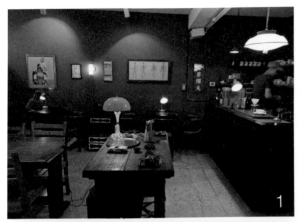

1.店內的擺設有著店主人強烈的個人風格
2.有著濃厚古味的小空間內，滿布著咖啡香

過了些日子，挑了下午時段再訪，點了一杯淺焙的單品手沖咖啡，在書櫃隨意挑了本想看的書，那天生意很好，拍照的時候我跟 Cigar 說：「今天生意很好，我看你手都沒停過。」他說：「謝謝大家喜歡，隨遇而安。」

隨遇而安，一間咖啡館店主人將他的生活形狀與生存之道都放進來了，一杯咖啡喝來是如此迷人。

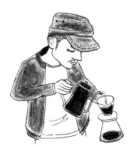

 我喝什麼？

手沖單品咖啡－尼加拉瓜水洗

 它在哪兒？

台北市信義區忠孝東路五段492巷14號2樓

02-2759-6500

14:00～23:45

 週二

吉印

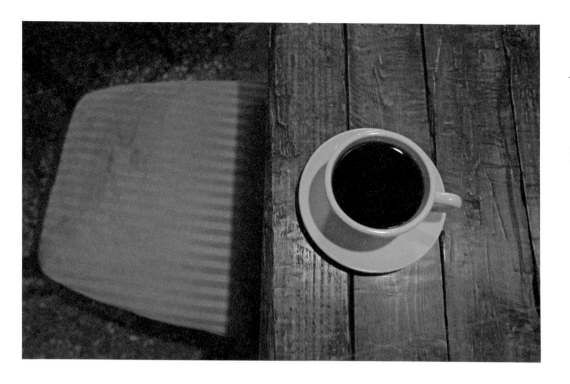

森耕咖啡商行

為未來的緣分沖煮一杯咖啡

　　獨立咖啡館的魅力，來自店主人鮮明的個性，那麼一個人經營的小間獨立咖啡館呢？

　　走進位於萬華老松公園對面的森耕咖啡，像走進店主人 Manson 的房間，小小的空間裡播放著 Disturbed、Staind、Nirvana、齊藤和義……的音樂，時而搖滾又時而溫柔。擺上各種誇張帶點科幻感的日本怪獸、宇宙恐龍，貼上那本討論影像與論述的《決鬥寫真論》海報，放上木頭桌椅、義式咖啡機、手沖道具，桌上一罐罐的玻璃瓶裝著 Manson 自己烘焙的豆子，讓人覺得森耕的每一杯咖啡都帶著迷幻氣息，可以放心的暫時逃逸，選擇與店家合拍的交流，或是就這樣與自己的靈魂獨處。

　　很難將森耕咖啡商行歸類，比較像台北的風格場所，磁場相近的人

一定覺得相見恨晚。已經有 10 年咖啡工作經驗的店主人 Manson，因為喜歡咖啡館的氛圍而開咖啡館，「20 歲的時候在超商打工，下了班習慣給自己 1 根菸、1 杯咖啡。」Manson 說，「以前跟朋友混師大、公館那一帶的咖啡館，點杯咖啡，就開始畫畫、看書聊天，都是貪圖咖啡館那樣的氛圍，沒有人在討論咖啡杯裡的風味，這幾年才開始。」而 Manson 開的森耕咖啡商行，有著他一路被薰陶過來的老派咖啡館氛圍，同時有著他用心烘焙及沖煮的咖啡。

懂得喝咖啡是第一步，在自家烘焙咖啡館工作過的 Manson，從那時開始懂得品嘗不同產區的咖啡風味，慢慢建立起自己喜歡的咖啡味譜，接著研究咖啡烘焙，累積了四年多的經驗，Manson 心目中最喜歡的咖啡風味是圓潤口感且尾韻回甘。

與不少咖啡烘焙師聊過，關於咖啡烘焙總有兩派擁護者，一派講求數據化，將烘焙曲線紀錄下來，可以隨時參照；另一派則是靠經驗，他們說烘焙曲線都在我們的腦袋裡，隨時靠著經驗與感官做調整。用音樂來比喻，有點像鋼琴比賽演奏跟爵士表演，一個照著樂譜彈，一個講求即興發揮。用料理來比喻，有點像主廚抓著調味比例且精準的擺盤，而家家戶戶的媽媽則隨意灑著鹽巴，趁著熱度裝了盤就上桌。哪種好喝？哪首好聽？哪盤好吃？真的說不出個標準答案。

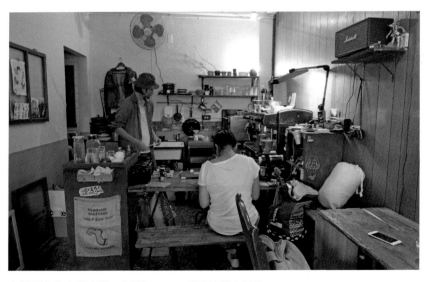

空間不大的咖啡店裡，有著Manson強烈的個人風格

用最扎實的經驗沖咖啡

　　Manson 屬於經驗派，不管是烘豆還是沖煮咖啡，他都靠經驗，「豆子的狀態會告訴你所有答案，從日復一日累積的經驗，每一個環節，像是落粉的密實度、萃取濃縮液時的流速、手沖咖啡注水時碰到咖啡粉的膨脹程度等，要靠經驗跟感官去調整每一杯咖啡。」Manson 接著說，「就拿水粉比來說，當咖啡豆的狀態已經不是很新鮮時，還要把 15g 的咖啡豆沖到 225g 的水，難道要把可能不好的味道沖出來嗎？」帶著想法在沖煮咖啡的態度一向是我欣賞的。

　　或許就像 Manson 說的，「經過漫長的時間，終於有了這樣的場地，可以為了在未來將會見面的人們煮杯咖啡。」咖啡師沖煮咖啡的心情也是這樣吧，為了未來將會見面的人們煮一杯咖啡，有緣的話聊聊天，或許也因此成為彼此人生裡的某段重要相遇，在森耕咖啡一期一會了。

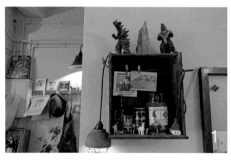

1.小櫃子內，收藏著店主人喜歡的事物
2.店的對面就是老松公園，Manson在此與咖啡生活著

☕ 我喝什麼？

手沖單品咖啡—Blend（中焙）

📍 它在哪兒？

🏠 台北市萬華區貴陽街2段96巷34號
🕐 14:00～00:00
 不定休
f 森耕咖啡商行

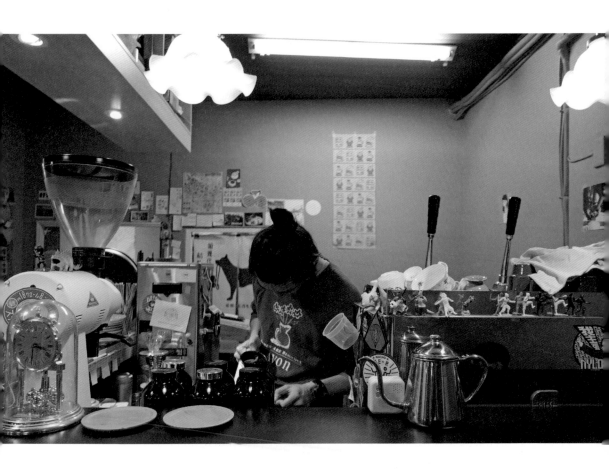

黑露咖啡館

1本好書佐1杯溫柔咖啡

　　在台北捷運中山站靠近當代藝術館這熱鬧的一區，黑露咖啡館就像私人的避風港、秘密基地，彎進小巷弄後，可以安靜地獨處，喝杯咖啡，閱讀書籍或是跟朋友輕聲地聊聊天。拉開木製門窗，從隔間的方式到天花板的高度、燈光的色調、大理石紋路的桌面、芥末黃復古的高背椅及木櫃等擺設，都讓人想起台灣舊時的咖啡館或是日本喫茶店的氛圍，一種時光穿越感，很有味道的一間自烘咖啡館。

　　「記得有一次店裡坐滿了客人，10組都是熟客，這樣的感覺很好，

客人是真的喜歡這裡。」店主人 Tim 笑笑地說著。與客人維持這樣的
關係其實很不容易，在學生時代就依戀著咖啡館氛圍的 Tim 說著，「咖
啡館限時是一件很奇怪的事情，在黑露咖啡館可以安心待著。」用一杯
咖啡一起孤單，就像 Chet Baker 唱的那首〈Alone Together〉，對
Tim 來說那是咖啡館很重要的存在價值。

　　吧檯上放上 EK-43 磨豆機、Compak E8，咖啡機則是 VBM 拉霸
機，Tim 喜歡的義式咖啡是有圓潤的融合度及滑順口感。「拉霸機是利
用彈簧的壓力，自然水壓，煮出來的濃縮比較溫柔。」Tim 一邊煮著濃
縮咖啡一邊說著。單品咖啡出杯的方式則是先選一支產區豆後，再選擇
想要的沖煮方式，是要手沖的方式還是煮成濃縮，想要做成美式咖啡、
卡布奇諾或是拿鐵都可以。我選了淺焙的肯亞嘉圓莉莉製成卡布，帶著
清爽的水果調性，像在喝果汁牛奶很討喜。喜歡可可風味、榛果調性較
明顯的，可以選中深焙的哥倫比亞或是曼特寧都不錯。

玻璃木櫃內收著珍貴寶藏

　　很喜歡黑露的咖啡，也特別喜歡這裡的書籍都被珍惜的放在一個大
大的木頭書櫃裡，有玻璃窗保護著。特別請愛書的 Tim 推薦 3 本書籍
給讀者，看 Tim 蹲在大書櫃前選了一陣子後抱著書回來，分別是鹿橋
的《未央歌》、J.R. Moehringer 的《溫柔酒吧》、皆川亮二的《生存
競爭》。Tim 說：「上大學之前一定要先看《未央歌》，像我就很後悔
沒有先看過，裡面描述的是一群人的大學生活，會成為你珍藏的回憶，

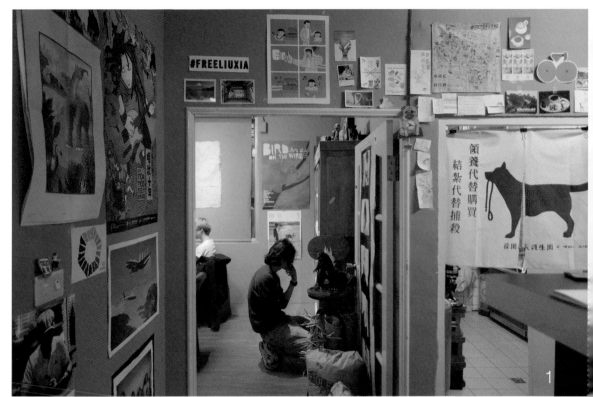

1.認真為客人挑選好書的店主人

2.店家名片盒旁,有貼著「老闆」標籤的逗趣擺飾

3.在有著喫茶店氛圍的店內,每個人各自享受著自己的空間

大學生活要好好過。《溫柔酒吧》其實可以投射在咖啡館，希望黑露咖啡館就像客人心中的溫柔酒吧，可以在這暫時隱匿後，繼續過生活下去。《生存競爭》是一本漫畫，裡面描述一名天才駕駛員，無論任何交通工具都能完美駕駛，裡面最常出現的台詞就是『就讓我來為你注入生命吧！』跟煮咖啡很像，咖啡師要用熱情為每杯咖啡注入靈魂。」

黑露的英文縮寫 OLO 代表著「Only Live Once」，台語發音「歐露」，就是誇獎的意思，而黑露也就是黑色的露水，指的就是咖啡。Tim 說：「希望不管是自己還是來拜訪的朋友，都能好好把握自己的生活，不要對自己後悔。因為我們都只能活一次，要用自己的感官體驗世界。」有這樣的店主人，一間店的靈魂於是被滋養。

年輕的黑露咖啡館在時下的咖啡館潮流中，帶著一種脫俗、隱世感，在一個節奏繁忙與需要偽裝的城市裡，可以讓你做自己的地方。回想第一次來訪，結帳時，Tim 出乎意料地說了一句：「歡迎再來看書。」微笑了應聲：「好。」對我來說，這樣微小片刻的互動，是獨立咖啡館在心裡無可取代的存在價值，店家與顧客的關係不只是建立在銷售一杯咖啡的行為上，而是在消費過程中帶出的情感共鳴與生活態度的認同。黑露咖啡，暖暖的。

 我喝什麼？

卡布奇諾（淺焙肯亞嘉圓莉莉製作）

它在哪兒？

🏠 台北市大同區南京西路18巷26之2號
📞 02-2559-9010
🕐 週一到週五，12:00～00:00
close 週三
f 黑露咖啡館 OLO Coffee Roasters

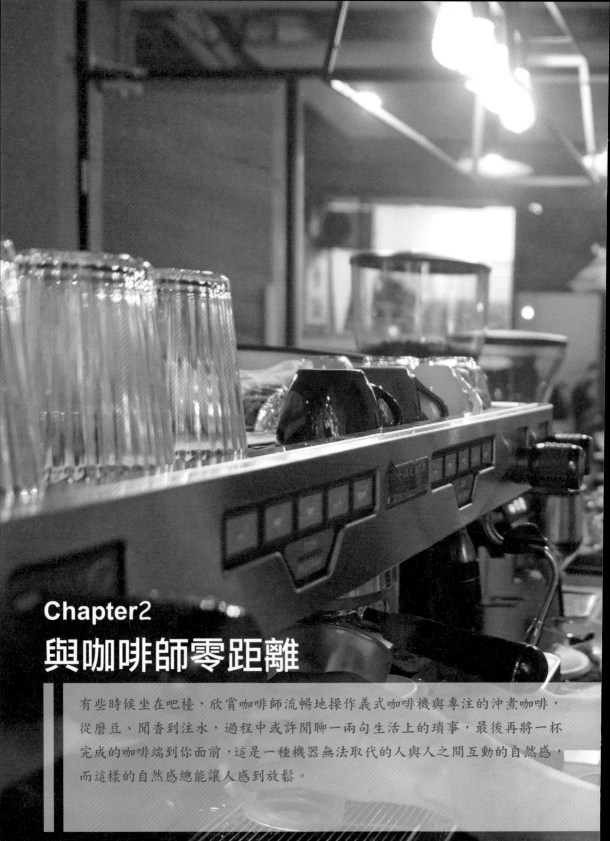

Chapter2
與咖啡師零距離

有些時候坐在吧檯，欣賞咖啡師流暢地操作義式咖啡機與專注的沖煮咖啡，
從磨豆、聞香到注水，過程中或許閒聊一兩句生活上的瑣事，最後再將一杯
完成的咖啡端到你面前，這是一種機器無法取代的人與人之間互動的自然感，
而這樣的自然感總能讓人感到放鬆。

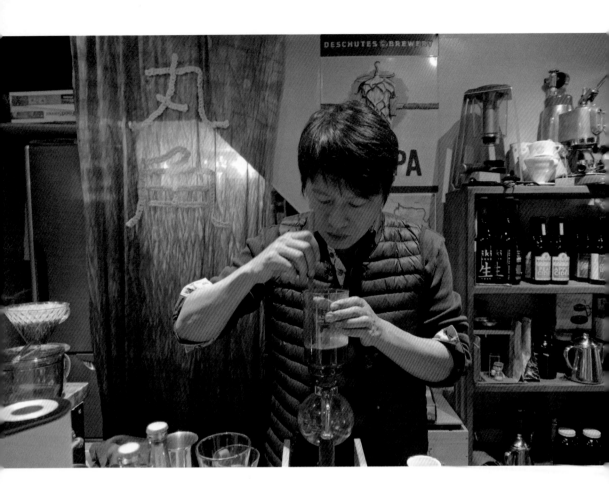

丸角自轉生活咖啡
將人生的甘苦融進杯中

　　「沒有最好喝的咖啡，只有合你味的咖啡。」James 這麼說著

　　店主人 James 是在地基隆人，在一次日本旅行中，對咖啡攤車起了興趣，2009 年從騎樓下的一台自組咖啡攤車開始了咖啡人生，中間還與朋友一起騎著咖啡單車到九份賣起手沖咖啡。也因為向前輩學習咖啡而意外參加了人生第一場 TBC（台灣咖啡大師比賽），這些過程都養成了 James 對一杯好咖啡的態度與看法，「其實咖啡就是生活，沒有最好喝的咖啡，只有合你味的咖啡。」

　　一路走來，今年丸角自轉生活咖啡已經要邁入第 7 個年頭，店門

玻璃窗裡擺的那台丸角咖啡單車成了歷史見證，這裡逐漸成了基隆具代表性的在地咖啡館，可以一人前來，也適合與好友共享，提供淺、中焙度的手沖單品咖啡、義式咖啡、茶品以及結合基隆在地小吃的特色輕食，如甜不辣、香腸、三明治等，讓上門的客人可以感受不同於其他縣市的咖啡時光。

「丸角」後方另闢「丸角後院」

於丸角自轉生活咖啡後方新規劃的「丸角後院」，不到 3 坪的空間盡展 James 對咖啡的熱情與想像力，咖啡吧檯上有著各式各樣不同的咖啡器材，可以喝到不同於本店丸角自轉生活咖啡的特殊咖啡豆，也開放客人自行選豆沖煮咖啡，還放了一台 Ikawa 家用咖啡烘豆機，計畫讓咖啡迷可以嘗試小量烘焙咖啡豆。James 想讓丸角後院成為咖啡愛好者、咖啡玩家可以互相交流的咖啡實驗室，也更可以直接與客人互動。「當然要來後院這裡喝杯精釀啤酒、威士忌，配甜不辣，我也是很歡迎的。」James 笑笑地說。

喜歡日本的 James，店內風格到處看得到日本的元素，寫在 Menu 上、畫在店內牆壁及外牆上的「甘苦一滴」四個字，很能代表 James 對咖啡的詮釋，除了每一滴都注入咖啡職人專注的精神外，萃取一杯咖啡就好像人生的過程，有甘有苦、有酸有甜，一滴一滴融在裡頭，其中滋味要自行品嚐，更無謂好與壞。對於剛開始品嚐精品咖啡的客人，James 建議可以從入門款的日曬耶加雪菲開始喝起，帶著明顯的果香與平易近人的酸甜感。我自己則很喜歡手中這杯肯亞 AA，有著黑醋栗明亮的酸質，待溫度稍降，尾韻則有著焦糖的甜感，再配上店家自製的生巧克力，融化在嘴裡的苦甜感，讓味蕾獲得滿足。

從丸角自轉生活咖啡連著後方的丸角後院看過去，畫著顯眼的咖啡插畫招牌、飄著藍色染布的旗幟，很有日本街頭的感覺。在有遮雨棚的騎樓下，不意外今天又下著雨的基隆，滴滴答答地聽著雨聲打落，與三五好友喝著咖啡或是來杯啤酒聊著天，因為丸角的存在，讓我對基隆這個城市有了更多記憶。

1.店內可見的「甘苦一滴」標誌，代表著James對咖啡的詮釋
2.在本店的正後方，James另闢了「丸角後院」，讓咖啡有了更多樣貌

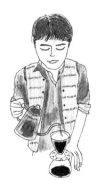

 我喝什麼？

手沖單品咖啡─肯亞AA

 它在哪兒？

基隆市孝二路28號

02-2427-3028

週二到週五，12:00～22:00

週六、日，11:00～22:00

 週一

丸角@自轉生活.咖啡 Cycling Life Café de MaruCorner

Jack & Nana Coffee Store

欣賞手沖的美麗流線

　　愛好咖啡的我們，總會在旅行時找尋一間與自己心意相通的咖啡館，或是在路上偶然被不知從哪個方向飄出的磨豆香氣所吸引，對於轉角那間專賣咖啡的小店更是有著莫名的喜愛。

　　Jack & Nana 就是這樣一間會讓人喜愛的轉角咖啡店，開在台北市的巷弄中以手沖單品為主的自家烘焙咖啡店，濃濃的日式街邊風格，營造出一種貼近日常生活的自在感與質感，而店景就這樣自然而然地成為臨沂街上美麗的風景，尤其那扇往外推出的窗，讓沖煮咖啡的畫面悄悄地走進我們的日常生活裡。

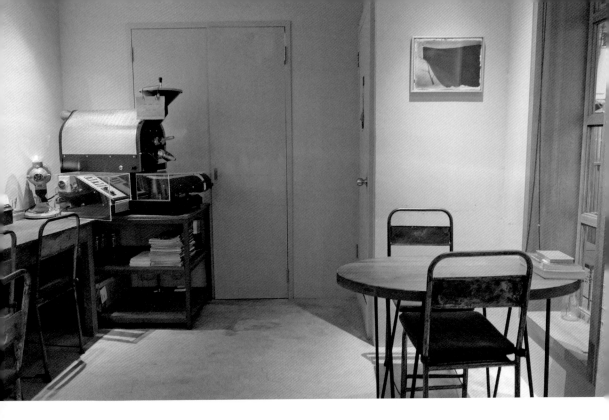

　　2016 開店沒多久，就形成一股 Jack & Nana 風潮，一時之間咖啡迷們爭相來報到。「我們很幸運剛好開在一股手沖咖啡浪潮上。」咖啡玩家出身的店主人 Jack 說，原本從事攝影工作的他，每天都需要喝大量的咖啡，後來產生興趣開始自己研究咖啡，十多年的經驗累積下來，也讓 Jack 玩咖啡玩出自己的一套心得，也玩出一間精彩的咖啡店。吧檯上磨豆機就有 4 台，分別是 HG ONE、大富士平刀、Versalab M3、Kalita Next G，對應著不同的咖啡焙度與萃取法，這之間的轉換對應與設定也是咖啡好玩的地方。這裡的咖啡焙度，從淺中到中深都有，Jack 用大容量的手沖壺，搭配流速較快的 Hario V60 咖啡壺，想要呈現乾淨且圓潤的口感，酸度也是普遍大眾能接受的柔和酸感，是開始接觸手沖咖啡入門時的好選擇。

開店前，沒在咖啡館上過一天班

　　而想坐在吧檯上，近距離欣賞咖啡師沖煮咖啡的朋友，來 Jack & Nana 可以觀察咖啡師在出杯時的一連串流暢動作，空氣流動間還可以無

負擔的交談著，待在獨立咖啡館有時迷人的原因就這樣悄悄出現了。「我沒有在咖啡館上過一天班，所以沒有一般咖啡館的思維，相對可以很輕鬆很自然。」Jack 說。當初在規畫咖啡吧檯時，也特地設計讓客人可以看清楚手沖咖啡過程的高度，只要有興趣都可以互相交流咖啡。

店裡也擺滿了 Jack 收藏的各種咖啡器具，手上拿的那把銅製手沖壺更是咖啡工藝之美的展現，來自日本的百年金工鍛造店家「玉川堂」，匠人用一片銅槌敲出的手沖壺，呈現出獨特的質地與金屬色澤，是 Jack 的心頭好，在我看來這樣的手沖壺非常人能駕馭。

「你必須要很愛很愛咖啡，才能享受在其中。」Jack 最後說道。愛著咖啡也喜愛戶外活動的 Jack，在經營咖啡館與生活中逐漸找到平衡。有時候一條街上會因為一間咖啡館的存在，多了不少有溫度的畫面，而在臨沂街上因為 Jack & Nana 推開的這扇窗，讓人與人的交會因為一杯咖啡多了一些交換微笑的可能。

1. 吧檯的窗邊擺放著幾張椅子，讓客人也成為美麗的風景
2. 這把由日本百年手工鍛造店家「玉川堂」打造的銅製手沖壺，可稱得上是藝術品

 我喝什麼？

手沖單品咖啡—耶加雪菲柯契爾G1

 它在哪兒？

🏠 台北市中正區臨沂街33巷36號1樓

📞 02-2394-7316

🕐 週一到週五，11:00～20:00
週六、日，13:00～20:00

 不定休

f Jack & NaNa COFFEE STORE

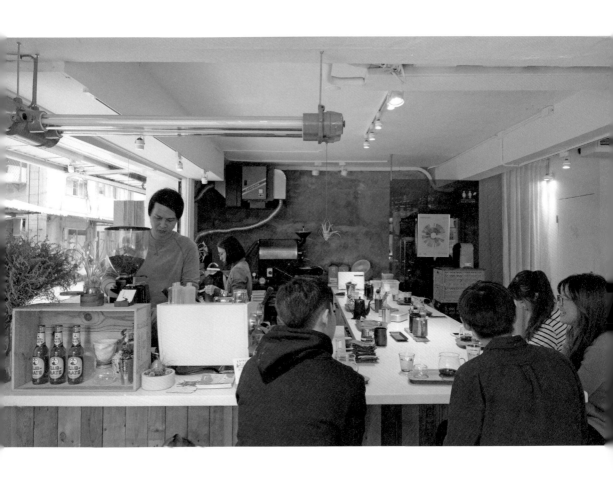

引路咖啡
需要Spotlight的幽默店主

　　「在這麼多的獨立咖啡館中，要怎麼找到咖啡館營運的核心價值，是最重要的事。」店主人 Ryan 站在吧檯裡這樣説著。從 2012 年接觸咖啡開始，Ryan 靠著對咖啡的熱愛全心地鑽研在這塊領域，不僅考取 SCAA & SCAE 咖啡師、烘焙師相關證照，2015 年赴香港取得 CQI 杯測師資格，更是精品咖啡協會 IDP 的認證講師。

　　對咖啡有著嚴謹的態度及熱情，引路這裡的空間本來是要當成工作室及咖啡教學教室，但因為有著三面採光的好位置，索性調整成對外開

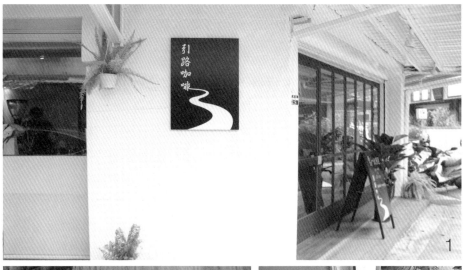

1.有三面玻璃牆的引路咖啡，擁有非常好的採光
2.巴拿馬水洗Geisha有著迷人的茉莉花香
3.落地的玻璃窗讓每個角落都相當明亮

放的咖啡館。「還是會以熟豆販售及咖啡教學、輔導開業為主。」Ryan
說著。

　　引路咖啡的空間相當寬敞，低調中帶點工業風，以皮革單椅點綴整
體質感。白色系的 L 型大吧檯，是所有咖啡癮者最喜歡的位置，可以近
距離地欣賞咖啡師手沖咖啡以及如何操作義式咖啡機。所有的過程、環
節及步驟都清楚明瞭，沒有相當自信及經驗的咖啡師通常沒辦法勝任這
樣被投注的目光。「我就是需要 Spotlight 以及大量被關注的視線。」
笑起來有酒窩的 Ryan 幽默地笑說。而靠著落地窗的位置，也讓只想喝
杯好咖啡的客人，愜意地享受一杯咖啡。

為喜愛咖啡的人指一條路

引路咖啡只提供咖啡飲品，義式咖啡、冰釀咖啡及手沖單品，都很值得一試。肯亞萃取的冰釀，口感清爽帶點淡淡蘋果酸。手沖的巴拿馬水洗 Geisha 則香氣優雅，溫度下降後在口中散發的茉莉花香更是迷人。另外一支衣索比亞科契爾水洗，則是淡淡的蜂蜜及花香，甜感圓潤。很推薦喜歡品飲手沖單品咖啡的朋友來引路咖啡，可以明確的喝到不同產區的風味，隨著溫度下降，感受其不同的風味變化。

義式咖啡的配方豆，淺中焙度，其中混和了日曬及水洗的非洲豆，柔和明亮的酸質帶水果甜感，將其製作成加了牛奶的卡布奇諾、拿鐵等義式咖啡，牛奶的甜更可以將咖啡的酸甜感推出層次，相當討喜。

引路咖啡的 Ryan 靠著對咖啡專業的知識與豐富的經驗在眾多咖啡館中閃閃發亮，「咖啡之路沒有終點，期許自己往前邁進的同時，也能為喜愛咖啡的人指引一條正確的道路。」這是幽默的 Ryan 講過最嚴肅的話了。

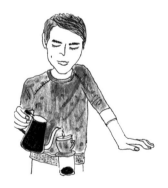

 我喝什麼？

手沖單品咖啡—巴拿馬水洗Geisha

 它在哪兒？

🏠 台北市信義區虎林街202巷25號1樓
📞 02-2394-7316
🕐 12:00～18:00
close 週一、週二
f 引路咖啡 Pharos Coffee

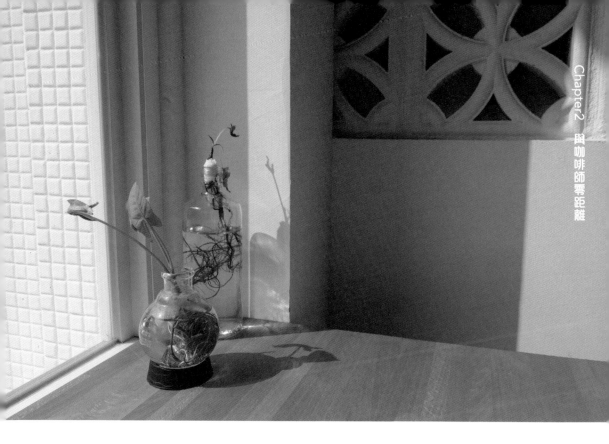

道南館

留著鬍子，煮著生活的夢

　　專注做好一件事的畫面很動人。

　　在道南館的一整個上午都好愉快，喝完第一杯小鬍子老闆用虹吸壺煮的咖啡後，竟脫口而出：「意猶未盡」四個字，再請老闆出一支單品咖啡，第二杯則是用愛樂壓出杯，這裡的方式比較特別，萃取出像濃縮口感的咖啡液後再兌熱水，喝來像口感較柔順的 S.O.E. 熱美式。坐在道南館的吧檯椅上，什麼都聊就是沒聊咖啡，聊台南的小吃、歷史、聊音樂⋯⋯覺得是一種以咖啡會友的怡然自得。

　　一間有厚度、有底蘊的咖啡館，完全來自於與店主人交談的感受，而這樣的感受可遇不可求，有時候離開一間咖啡館會帶走一些對生活新

的想法，這就是自己常常覺得咖啡館存在的情感價值有時候遠超過一杯好咖啡。

煮出對生活的情感

喜歡小鬍子老闆的這段話：「我喜歡有時間感的城市，像京都、蘇州、墨爾本，他們比起東京、上海、雪梨來說，更讓人享受生活的自得，而且有時間的厚度。所以，道南館來到台南，安居落戶，努力耕耘。期待有朝一日，小店的生命，能超越我的生命。白話地說，能在老城市裏，成為百年老店的一份子。聽來有點說大話，不過，這可是我接下來的人生最重要的夢了。」

從台北來到台南的道南館，帶著淺焙的精品咖啡風味，煮出對生活的深厚情感，在台南這樣一個文化底蘊深厚的城市，咖啡成了咖啡館裡傳遞對生活熱情或是共享理想的靈魂伴侶，隨著時間流逝在某日滋養出獨特姿態的奇花。

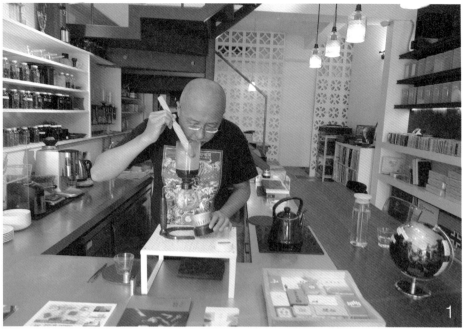

1. 小鬍子老闆專注沖泡咖啡的神情相當吸引人
2. 店門口的地板上印著店名，形成有趣的指引
3. 音樂是這裡不可或缺的一部份

 我喝什麼？

手沖單品咖啡－淺焙肯亞水洗Kangunu

它在哪兒？

🏠 台南市中西區民權路二段248號

📞 06-225-8377

🕐 週一到週六，09:00～21:00

週日，13:00～18:00

 週四

f 道南館

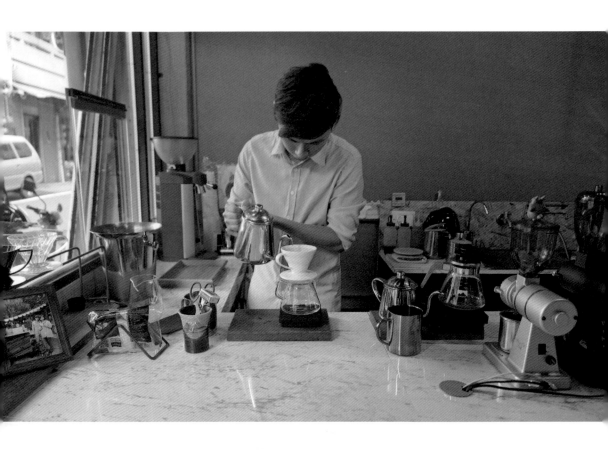

小口品s
他的夢想值得你細細品味

　　任何事情總得有個開始。「希望每個人來到嘉義想喝一杯手沖咖啡，第一個想到的就是小口品s」年輕的店主人阿闕堅定的說。

　　再次來到嘉義的小口品s，已經隔了一年多，這裡的手沖單品依舊讓人喜愛。原址的咖啡攤進化成更舒適卻依舊溫馨的咖啡店，門口還是擺著那台象徵實踐夢想開始的咖啡攤車。年輕的店主人阿闕和廣廣依舊用最真誠的心對待每位來到小口品s的客人，從2014年的街頭咖啡生活到現在的店面，他們用行動力及能力證明，追逐夢想的過程可以很動人、很有感染力。

（小口品s提供照片）

從咖啡社長到咖啡店長

　　熱愛咖啡的闕亦宏，從大一就開始想著開咖啡館，開始愛上咖啡，是喜歡咖啡館放鬆的氛圍，桃園人的他還記得那時最喜歡待在民生路上的方亭咖啡，莫名地對一整排放在復古玻璃櫃裡的咖啡豆感到著迷，那是老咖啡館存放咖啡豆的方式。於是小闕開始自己研究咖啡，到朋友的咖啡店打工，跑咖啡店跟老闆討論，也在宿舍手沖咖啡給室友喝，甚至在學校裡創立了第一屆的咖啡研習社。懷抱了 3 年對咖啡的夢想，在大四要畢業前夕，他決定跟女友廣廣用手推攤車的方式來驗收這幾年的成果，順便累積開咖啡店的實際經驗。

　　推著咖啡攤車走遍嘉義街頭的那 217 天，每天堅持出攤其實不容易，小闕和廣廣努力要完成一件事情的毅力以及互相扶持的感情是最動人的地方，也感染了走向攤車跟他們買一杯咖啡的客人。「撐著大傘擺攤的時候，

只要颱風天或是下大雨，客人都比我們還關心攤子的狀況，真的很溫暖。」現在進化版的小口品 s，回到開咖啡館的本質，經營與客人互動的部份就交由外向活潑的廣廣負責，沖煮每一杯好咖啡就由阿闕來把關。

千里馬遇見生命中的伯樂

店內販售手沖單品以及提供兩種不同配方豆的義式咖啡飲品，甜點也都是阿闕自己親手製做。他們特別想感謝在咖啡路上給他們很多指點及幫助的老師，也是現任饕選咖啡的負責人胡元正先生，「胡老師是業界讓我們很尊敬的一位老師，對咖啡的追求與專業都讓人想跟隨，老師教學很忙，也常飛來飛去在各國擔任比賽評審，但有時間還會偷偷來店裡給我們一個驚喜。」阿闕靦靦地說著。

有著胡老師品質把關的咖啡豆，小口品 s 的咖啡就像有了金錢資

1.牆上貼滿著祝福，象徵著他們所感動的客人們
2.在217天的攤車生活，他們從不請假（小口品s提供照片）

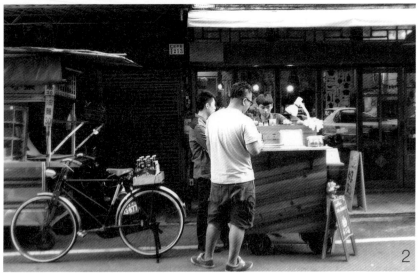

助的創業族，已經成功了一半，但這樣還不夠，要再加上阿闕對咖啡的認真，才能有想法的沖煮且表現出不同產區風味特色的單品咖啡。他也參與比賽來提升自己的咖啡實力，像是 2016 年由高雄同業舉辦的手沖交流賽，在 36 位參賽者中拿下第 1 名，也參加 2017 世界咖啡聞香師大賽的台灣選拔賽，透過與咖啡工作者的交流繼續學習。

　　阿闕也開始進入烘豆的世界，店裡購入了一台直火烘豆機，除了喜歡直火烘焙的獨有香氣外，選擇直火烘豆機也深受胡大哥的影響，「我喝過最精采的單品，就是胡大哥烘的女巫藝妓，也是出自於直火烘豆機。」期許自己帶著一生懸命的精神，貫徹直火烘焙。

　　我注意到阿闕手上多了個看上去像心臟圖騰的刺青，原來阿闕從小有心臟的問題，對於咖啡因含量較高，相對有刺激性的咖啡，在飲用的品質上必須特別注意。「圖騰是請朋友設計的，把心臟跟咖啡及對生活的追求合在一起，刺在身上是我一直想做的事情，對我很有意義，終於在今年完成了。」

　　從店內牆上貼滿都是客人對小口品 s 的祝福及擺攤的照片紀錄來看，就算開咖啡館只是他們人生的一段旅程，這旅程走過的風景也已經烙印在他們身上成為最美麗的外衣，也感染了經過小口品 s 身邊的我們，將認真生活的態度與對咖啡的熱情小口小口地慢慢品嘗。

 我喝什麼？

手沖單品咖啡─衣索匹亞古吉紫風鈴

它在哪兒？

🏠 嘉義市西區光彩街453號
📞 0983-811-465
🕐 08:00～20:00
close 週日
f 小口品s

杜宅咖啡

用畫畫的手沖咖啡

　　杜宅咖啡隱藏在桃園大同西路的巷弄裡，位於三角窗轉角的位置，利用玻璃牆面引進自然光線，半熱風的烘豆機就依著落地窗，早上開店前老闆在烘豆的畫面便成為巷弄裡美麗的咖啡風景。簡約工業風的室內設計，木頭、鐵件及銅器的異材質混搭運用，讓杜宅有著溫潤又沉穩的質感，不管是一個人來喝杯手沖咖啡，或是跟朋友一起來品嘗店家自製的手工甜點聊聊天，在這裡都可以找到合適的位置。

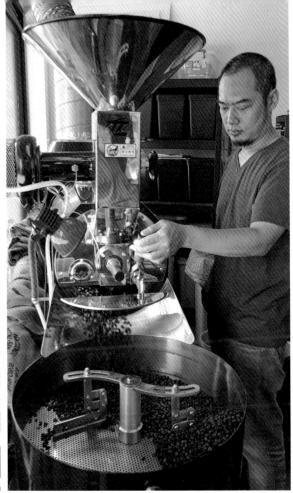

畫家的藝術靈魂永遠不滅

　　很早就接觸咖啡烘焙的杜啟明老闆，一直到幾年前喝到好喝的精品咖啡，才發現原來好喝的咖啡應該是帶著果酸、甜感及迷人的香氣。「以前照著別人給的 SOP 烘豆，生豆倒進去，時間到了，熟了就下鍋，現在烘咖啡會帶進自己的想法。」烘完咖啡豆的杜老闆接著走進吧檯開始沖咖啡。我很喜歡往咖啡館的吧檯上坐，而吧檯的位置通常也有默契地保留給喜歡與咖啡師交流的朋友。杜宅咖啡的吧檯特別設計讓客人可以用舒適的角度欣賞咖啡師沖煮咖啡的過程。

　　杜老闆在手沖咖啡時有個特別的手法，先將過篩後的細粉保留下來，在二次注水時加入一起沖煮，一來可以增加咖啡的風味，又降低細粉過萃的問題，「咖啡沖煮手法有很多種，我也還在學習，跟著實驗與

調整。」杜老闆說。眼前拿著手沖壺，細心沖著咖啡，眉宇間看上去帶點霸氣的杜老闆，其實有雙拿著畫筆的手與細膩的觀察力。國立臺灣藝術大學西畫組、台北藝術大學研究所油畫組畢業的他，在高中當過美術老師也曾在大學兼任，更在畫廊辦過個展，習慣用繪畫記錄著他的日常生活及心情，而藝術也依舊是他的熱愛。聊到藝術創作，杜老闆特別從二樓將他的一幅創作搬下來與我分享，指著畫面的一個區塊說：「我的創作都跟我的生活有關，這裡就有一個咖啡壺，這張已經是 2011 年的作品了。」咖啡一直都在杜老闆的生活裡。杜老闆還說了個小故事，他說咖啡館剛開幕時，有位客人第一次來喝咖啡，沒多久便上前問他是不是在某間畫廊辦過個展，那時他們倆還握過手。因為藝術有過短暫交流的他們，這次因為咖啡成為什麼都可以聊的好朋友。

想說的都在一杯咖啡裡

　　喝著手中帶著花香氣的耶加雪菲艾瑞嘉，我發現杜老闆的咖啡與他的畫作一樣注重色塊與空間感層次的堆疊，一層層堆疊出一幅完整的意象。就像一杯完整演繹的手沖咖啡裡有著前段、中段及尾韻不同層次的

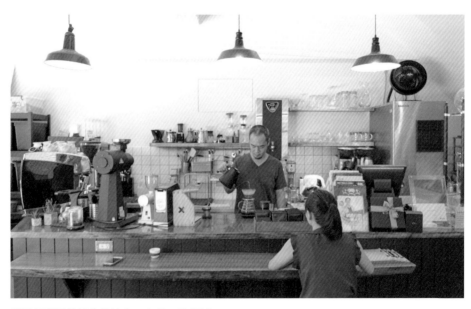

帶點工業風的簡約設計中，有著一絲細膩

香氣與醇厚度。或許暫時放下繪畫的杜老闆，將他想說的都放在一杯一杯的咖啡裡了吧！

不過放心，在杜宅喝咖啡，杜老闆不會用藝術家的脾氣堅持客人品嘗不加糖的咖啡，曾經在一間知名的自家烘焙咖啡館外帶過拿鐵的杜老闆，因為店家堅持不給客人加糖而有過不甚愉快的消費經驗，杜老闆說：「精品咖啡這塊還是需要時間，教育給客人，杜宅咖啡會扮演領進門的角色，讓客人慢慢從接觸自家烘焙咖啡開始，進而找到屬於自己喜歡的產區風味。」

喔，對了，杜宅咖啡其實還有個很可愛含義，大家要不要唸唸看，杜宅杜宅……沒錯，就是台語的「肚臍」，這是老闆學生時代的綽號，logo 的叉叉也代表肚臍，也希望杜宅有像家一樣的氛圍，讓客人安心地待著。

1. 一樣是創作，杜老闆的媒介從過去的畫布變成了現在的咖啡
2. 店裡的手工甜點都出自咖啡師小姍之手

 我喝什麼？

手沖單品咖啡─耶加雪菲艾瑞嘉

 它在哪兒？

桃園市區大同西路70-1號

03-337-3598

週一到週四，11:00～20:00
週五、六，11:00～21:00
週日，11:00～20:00

close 週二

f 杜宅咖啡 Dou Zhai Homemade Roasted Cafe

Chapter3
為了一杯好咖啡

將咖啡當成一生的志業，咖啡職人的執著與熱情，都放在一杯又一杯的咖啡裡，從生豆的品質到烘焙的過程及萃取的方式，像個科學家一樣用精準的方式呈現。來到這幾間咖啡館，不為別的，就為了喝上一杯好咖啡。

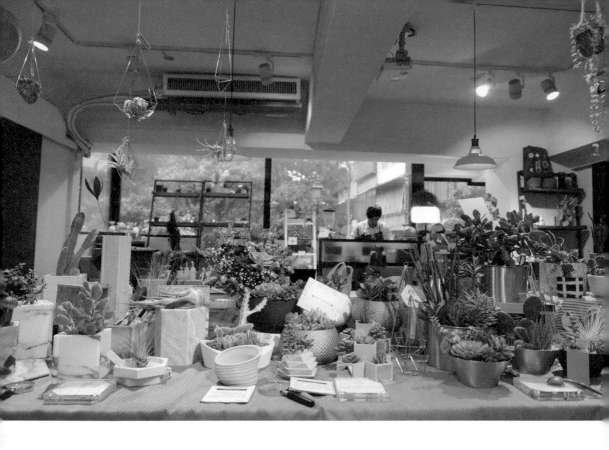

Coffee Sind
每一杯都有專屬代表色

　　以店中店的形式，巧妙結合了有療癒效果的多肉植物與咖啡生活，隱身在台北大安區多肉植物專賣店有肉 Succulent & Gift 裡的 Coffee Sind，是一間提供單品手沖咖啡及義式咖啡、甜點的咖啡吧。店內的座位與有肉 Succulent & Gift 共享，在喝咖啡的同時享受被多肉植物包圍的綠意帶來的一陣放鬆感，就像走進城市裡的綠洲。

　　這裡由小瑜與 Elaine 共同打理，咖啡的品質及沖煮交給投入咖啡產業已經有 6 年以上時間的咖啡師小瑜負責，而外場的服務則由個性較活潑外向的 Elaine 來招呼。Coffee Sind 與喜歡的烘焙師合作出品咖啡豆，走淺中焙調性，強調花果香氣的展現及清爽溫柔的口感。常備甜點

則有著光滑外表與多層次口感的蘋果慕斯，及百吃不膩的檸檬塔跟抹茶蛋糕、抹茶栗栗等。

在綠色空間內品嘗好咖啡

可以選擇大桌的位置被多肉植物包圍喝杯手沖咖啡，也可以在靠落地窗的位置來杯卡布奇諾、赤崁糖拿鐵看巷弄人來人往。當然也可以往吧檯上坐，與沖起咖啡時有著專注神情，談起咖啡經來瞬間眼神有光的小瑜交流。「不只提供好喝的咖啡，我們更想提供一個很自然、很生活的喝咖啡場所，與有肉的合作跟我們一拍即合。Coffee Sind 的 logo 是共同頂著咖啡杯的一男一女，Sind 在丹麥語裡是『頭腦』、『想法』的意思，在設計 logo 時，就希望傳達可以將熱情及快樂投注在我們共同喜愛的咖啡上面，也與喜愛咖啡的朋友相聚、交流。」小瑜說著。

「在手沖時，我採用的是分段降溫法，在沖煮過程中加入冷水，到最後一次注水溫度已經是 60 度左右，目的是要降低細粉的萃取率，乾淨度跟甜度隨之升高。」小瑜在等待第一次注水悶蒸時說著。端上桌的手沖單品，都會附上一張風味評測卡，這是店家的貼心，讓客人可以在品嘗完咖啡後，帶回去做紀錄，不同的味覺風味，有相對應代表的顏色。產地小卡旁還會搭配一個迷你多肉植物。

用咖啡灌溉出一片綠洲

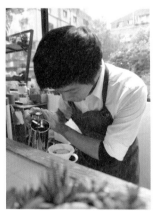

這次點的肯亞―馬希加，入口的蘋果酸香，不同於以往喝到的肯亞帶著烏梅調性，就以富士蘋果紅為味覺風味色；另一支瓜地馬拉―瓦爾瑪莊園―科班，香氣帶著核桃香，同時也帶著檸檬清香，柚子般的酸則在一入口就能明顯感受到，因此柚子的顏色就是這支科班味覺的風味代表色；還有宏都拉斯的雷斯莊園，堅果溫暖的調性則選用奶茶色做風味代表色。讓人覺得很有意思，喝咖啡就是如此逐漸累積自己的味覺記憶庫。

來 Coffee Sind 喝咖啡，感受咖啡師將對

咖啡及生活的熱情與想法，注入在每杯咖啡裡，可能是因為多肉植物起了療效也可能是因為喝到一杯好咖啡，很自在很放鬆。城市裡的繁忙節奏，因為 Coffee Sind 用咖啡灌溉出的綠洲，有了放慢腳步歇會的理由。

在書即將出版前得知 Coffee Sind 即將走出「有肉」的店中店，有新的外帶店計畫，位置在忠孝新生捷運站附近，一樣以熱愛的手沖咖啡為主軸，同樣結合大量的多肉植物，明亮的清新療癒感設計不變。外帶店的內部會是一間小瑜友人經營的調酒吧，或許下次造訪 Coffee Sind 時小瑜會帶給我們全新的咖啡調酒飲品喔！

1. Logo內的男女頭頂著咖啡杯，呼應著店名「Sind」的「頭腦」意涵
2. 品嘗單品咖啡時，可以看到產地介紹小卡，旁邊搭配一小株多肉植物

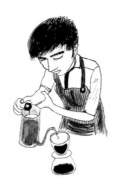

 我喝什麼？

手沖單品咖啡—肯亞—馬希加

 它在哪兒？

🏠 台北市大安區四維路76巷19號
🕐 11:00～21:00
close 週一
f Coffee Sind

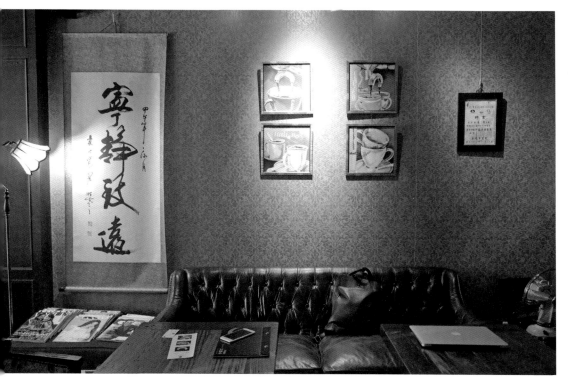

亨利貞精品咖啡館
加了茶葉的東方風味

「我想做的是可以有文化傳承的咖啡館，有著獨特風格，可以磨出像日本百年老店的光景。」店主人龐龍說著。亨利貞的店面設計風格在台灣咖啡館裡比較少見，第一眼就給人濃厚的東方色彩，推開門走進，室內擺設有點像上海租界區那些帶著低調奢華同時又傳遞典雅的咖啡館跟小酒館，從吧檯上的留聲機、天花板的彩色玻璃鑲嵌吊燈、中國風的皮質單椅、歐式的花布沙發椅……中西融合是亨利貞給人的整體意象。

這間別具特色的精品咖啡館，出自於原任教職的龐老闆，在教學幾年後有了想創業的念頭，他笑笑地說：「沒有伯樂沒關係，決定當自己的伯樂。」在短短的時間內將咖啡相關的知識及技能補齊，對每一杯咖啡的用心，從每一顆生豆開始，認為生豆的品質夠好，其實不用經過太

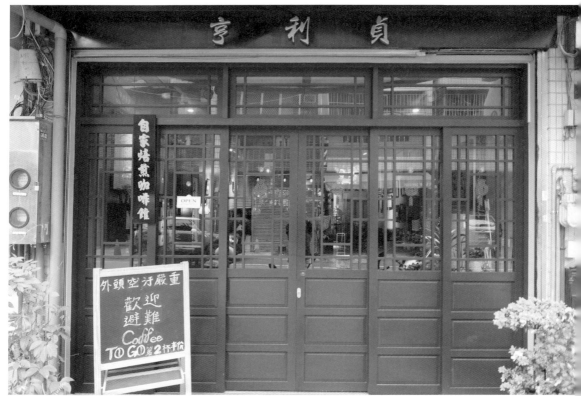

1.充滿濃濃東方味的店門口，是這裡的正字標記

2.中國風的布置，讓整間店充滿著與其他咖啡館相異的氛圍

3.使用陶瓷的東方風格杯來盛裝手沖單品咖啡，讓整體質感更加提升

多次的手挑，一杯精品咖啡的品質關鍵還是在於生豆。

　　坐下來點杯咖啡，透過一杯咖啡，走進東西交會的不同時空。聊到亨利貞的名字，龐老闆說這是出自於易經其中的一個掛名「元亨利貞」，元，始也；亨，通也；利，和也；貞，正也。這同時也是不少企業經營的心法，而亨利貞的「元」就藏在這間店裡，從這間店開始，龐老闆也將觸角延伸，計畫將自家烘焙的品牌做更多元的呈現，也受其他縣市的邀約擔任咖啡豆評鑑的評審。

精選台灣好茶融入咖啡

　　亨利貞提供自家烘焙的單品咖啡，除了手沖、虹吸以及濃縮的萃取方式外，還有很特別的一款是加入台灣茶葉一起萃取的單品濃縮，選擇衣索比亞耶加雪菲的咖啡豆，搭上台灣不同產區的茶葉，像是日月潭的紅玉、南投的烏龍茶等。5g 的茶葉及 12g 的咖啡豆一起磨粉，填壓後萃取，一個 Shot 做成冰的濃縮，另一個 Shot 則加入氣泡水 Shake 後做成濃縮氣泡飲。兩種香氣在口腔內碰撞卻不違和，濃縮尾韻的香氣喝來更綿延，且帶著茶葉迷人的清香，不妨一試。

　　遇到像亨利貞這樣的店主人，很清楚自己咖啡館的走向，且擁有獨特的美感與對咖啡專業的知識，是在台灣咖啡館多元風貌、百花齊放下很重要的生存之道。一間精巧細緻的精品咖啡館，亨利貞。

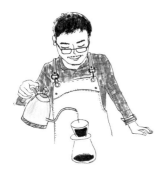

 我喝什麼？

單品濃縮（加了茶葉一起萃取）

 它在哪兒？

🏠 台中市大里區西榮路203號

📞 04-2481-8868

🕐 週一到週五，10:00～18:00
　　週六、日，12:00～18:00

close 週三

f 亨利貞精品咖啡館 / Henry Jane Coffee

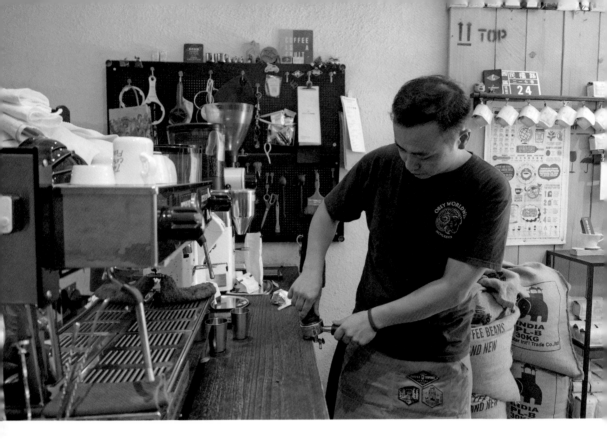

Coffee Stopover

貫徹13年職人精神於1杯

「精品咖啡應該是一種精神是一種想法，不是淺焙才是好咖啡，去了一趟日本，發現深焙的咖啡也很好喝。從生豆、烘豆到沖煮，一直到店家交給客人是如何做詮釋的，每個環節都要有 80 分，才能是一杯 80 分的咖啡。」

愛好者的朝聖店家

推開 Stopover 的門，這間咖啡愛好者奔相走告的朝聖店就像個咖啡教室，開放式的手沖吧檯上放了各式各樣的手沖器材，客人可以近距離觀看咖啡師的沖煮手法。義式咖啡沖煮區則有 4 台不同磨豆機對應不

同焙度的配方豆及出杯方式。一台 5kg 跟 1kg 的 Probat 烘豆機正盡職地服役中，店裡的靈魂人物張書華此時正在烘豆並紀錄著烘焙曲線。

從事咖啡產業已經有 13 年的時間，從玩義式咖啡、拉花到咖啡教學、手沖咖啡的興起，一路到接觸咖啡豆的烘焙，最後開始經營咖啡店，張書華對咖啡的熱情未曾消退，他說：「咖啡的每一個細節、每一個領域都可以玩很久，最主要還是在心態。」現在的張書華熱衷於咖啡烘焙，認為這個環節是可以最完整詮釋咖啡且最可以發揮的地方。

Stopover 的空間不算寬敞，但氣氛熱絡，喜愛交流的客人可以選擇坐一樓吧檯，單純想喝咖啡的客人可以往二樓走。家裡開中藥行的書華，從小時就看爸爸對待客人像朋友一樣，泡茶互動聊天，他說這樣的感覺很好。這也是為什麼將吧檯設計成開放式的區域，讓客人可以清楚知道咖啡師製作咖啡的過程，也增加了彼此的互動。

從不為咖啡定義好壞

有多年咖啡教學經驗的書華提到：「什麼是一杯好咖啡？我們得要先定義什麼是好，才有所謂好咖啡、壞咖啡。」Coffee Stopover 不幫客人定義咖啡好壞，在替客人把關咖啡豆的品質為基本條件下，提供多元化比較的方式讓客人自行比較。點手沖單品的客人，可以選咖啡豆再選濾杯，最後決定濃度。而固定配方豆就有 5 款，從淺焙 Dancer、中淺焙 Backpacker、中焙 Painter、中深焙 Dauber 到深焙的 Professor，再從這 5 支不同的配方豆下去挑選想要喝的咖啡，是想喝單純的 Espresso 或是加了熱水俗稱美式咖啡的黑咖啡，還是加了不同 c.c. 數的發泡鮮奶咖啡，也就是大家熟悉的拿鐵跟卡布奇諾。以細緻的變化讓客人在品嘗咖啡時有不同的體驗。Menu 上有一款左輪套餐，6 槍 Espresso，5 支配方豆加 1 支 S.O 單品豆，絕對讓咖啡愛好者感到過癮。

在創意飲品上，咖啡跟茶的結合也是來 Stopover 很推薦嘗試的品項，經過多次試驗將 5 支配方豆搭上不同的茶款。這次選了中焙加上烏龍茶，製作成 1 ＋ 1（1 杯濃縮＋ 1 杯加了發泡鮮奶的咖啡）。將茶葉跟咖啡豆一起磨成粉，再一起用義式咖啡機萃取，茶在飲品中扮演了拉長尾韻及香氣的角色，也讓咖啡在口腔裡的圓潤度更好帶出甜感，很有意思。

夏天想在咖啡館裡吃到剉冰的客人，愛研究咖啡的書華，也玩出一款

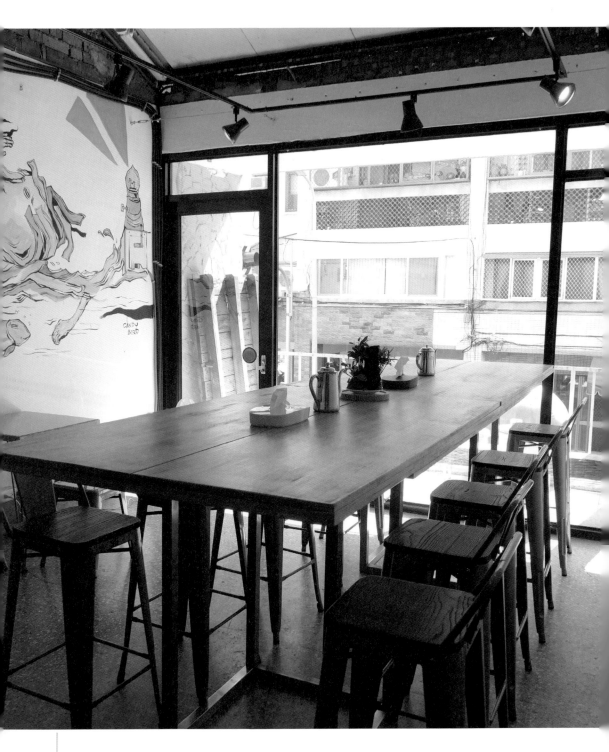

1.杯測掌控咖啡豆品質與風味呈現
2.書華試著將茶葉加進咖啡中，效果奇好
3.這份「吃的焦糖瑪奇朵」是夏天時的熱賣商品

分解焦糖瑪奇朵，將焦糖瑪奇朵的元素拆解開來，再用不同元素重組，將香草冰淇淋＋牛奶雪花冰、Espresso 泡泡以及焦糖餅乾，Espresso 用均質機打成綿密泡泡口感，這是一杯用吃的焦糖瑪奇朵。而他的靈感來源是來自去日本時，看到許多抹茶製成的飲品及食品，同樣的，咖啡也可以有很多發揮的空間，讓品嘗咖啡的方法更特別。

　　要離開前剛好有一組客人來訂製配方豆，書華沖煮了5支不同焙度的配方豆請客人先品嚐，他以設計師而非代工自許，希望可以先了解店家需求、打樣測試、味道定稿、包裝確定，種種努力都是希望豆子能忠實傳達店主想法。而對於前來喝咖啡的客人，Stopover 謹慎對待每一杯咖啡，讓客人可以找到自己喜歡的風味並簡單的享用一杯咖啡。有如此職人的精神，相信來這裡找尋一杯喜歡的咖啡，會讓過程與結果更加美好。

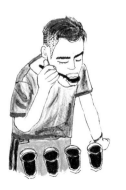

 我喝什麼？

咖啡跟茶結合的1＋1

 它在哪兒？

台中市西區民權路217巷24號
04-2305-5388
11:00～20:00
週日
Coffee Stopover
http://www.coffeestopover.com/

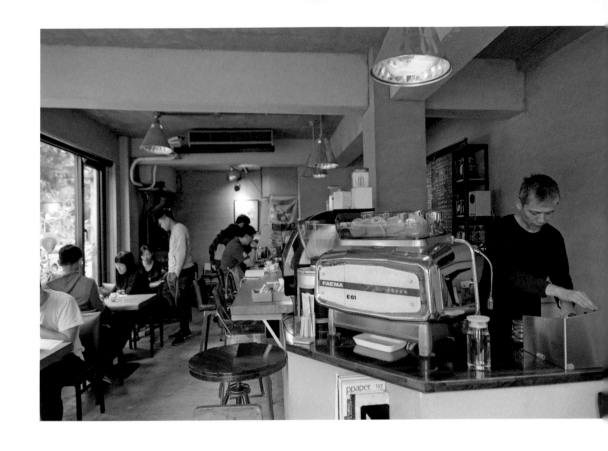

六號水門
每支豆子各自精彩

　　到訪的這天，天色已暗，六號水門如此低調優雅的在塔悠路的轉角，店內坪數不大，座位約 12 個，小巧精緻。咖啡館由周林宏夫妻一起經營，周大哥負責烘豆、煮義式咖啡，秀雲姐則在吧檯負責手沖咖啡，一對一的面對客人。

　　很喜歡這樣的氛圍，兩夫妻時而在角落專心做著自己的事，烘豆、沖咖啡，偶爾閒話家常，如此靜謐卻吸引人。六號水門像是咖啡界中的深夜食堂，不是因為營業時間到深夜，而是與店家溫暖的互動，像這樣的小店，從四面八方來的客人，其實都是老闆的熟客，而彼此素昧平生的客人，很容易就這樣往吧檯上一坐，面對著秀雲姐一邊手沖著咖啡，

一小杯一小杯的淺酌，讓人不知不覺就透露出自己內心的想法，交換人生故事。那天一個人去，晚上 9 點打烊的水門咖啡，到 11 點吧檯前還坐滿了聊得欲罷不能的客人，周大哥此時還說：「我們來煮 2006 年的陳年曼特寧吧！」 秀雲姊馬上啟動磨豆機，深夜 11 點的水門咖啡又飄出咖啡香，混著小店獨有的專屬人情味。

最琳瑯滿目的豆單

喝過不少咖啡，也跑過不少咖啡館，六號水門也是第一個讓我不曉得要怎麼點咖啡的精品咖啡館，光是耶加雪菲，這裡就有 10 種莊園讓你選。中、淺培為主，從亞洲豆、非洲豆到中美洲一直到南美洲，多達 50 支豆子，除非已經打定主意要喝哪一支豆子，不然讓親切的秀雲姐為你介紹是最好的方式。那天點了一支巴拿馬花蝴蝶水洗豆，18g 的粉量，沖 200c.c.，92 ～ 93 度的水溫，她說這樣的咖啡煮出來比較沒有雜味，是他們喜歡的味道，周大哥跟秀雲姐沒上過任何咖啡課程，就是喜歡喝，喝出心得、喝到開店，想把喜歡的跟客人分享。

又陸續喝了肯亞奇異處理廠水洗、哥斯大黎加火鳳凰莊園黑玫瑰日曬、2006 年陳年曼特寧，非常有趣，每一支豆子，有的有花香、莓果香、

琳瑯滿目的咖啡豆單牆，容易讓客人一時看花了眼

核果味……也對剛沖好的陳曼帶著撲鼻而來的普洱茶味記憶猶新，涼了苦中帶甘，這是精品咖啡有趣的地方，也是很多人愛上精品咖啡的原因，每一支豆子都各自精彩。

最清爽的手工甜點

再來推薦秀雲姐的手工甜點，每道都是用季節水果入味，清爽無負擔，那天吃的火龍果烤起司蛋糕，要離開時外帶了兩個回去和家人分享。手工蛋糕配手沖咖啡，大概想不到什麼組合比這個還享受的了。

在聊天的過程中，秀雲姐不只一次提到：「來這裡喝咖啡，放輕鬆，開心就好」覺得這已經不只是喝咖啡了，是待人處世的哲學，店如其人，人如其店。下次大家有機會來到這裡，就帶著緩慢的步調，請秀雲姐替您沖杯咖啡，配蛋糕、配窗外的街景樹影、配書、配閒話家常……都很好，享受在小咖啡店獨有的咖啡時光。

1.周遭環境清幽，也正對著六號水門口
2.抹茶香蕉馬司卡朋蛋糕配上手沖咖啡，是最迷人的享受

 我喝什麼？

手沖單品咖啡—巴拿馬花蝴蝶水洗豆

 它在哪兒？

🏠 台北市松山區塔悠路332號
📞 02-8787-3565
🕚 11:00～21:00
close 週二
f 六號水門咖啡

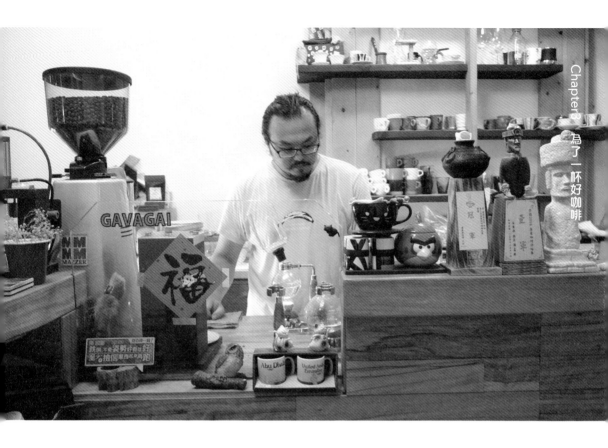

Gavagai
喝的不是咖啡,是哲學

　　習慣把 Gavagai 放在每趟高雄咖啡之旅的最後一間,像來找老朋友敘舊一樣,讓人放鬆且戀著。

　　Gavagai 是一間位於河堤社區巷內的自家烘焙咖啡館,還沒走進店內,門面的四扇原木框落地窗顯得大方而溫暖,走進室內,整體也以原木風格呈現,後方還有塌塌米座位區及戶外區可以透透氣,整間店用非洲核桃木裝潢而成,木頭的特質會隨著時光流逝堆疊而更有味道,反而不會有老舊的感覺。

　　店裡的燈光透著昏黃,牆上沒有時鐘,掛上不管遠看或是走近看都似懂非懂的畫作,書架上塞滿了書籍,與咖啡有關的、無關的,這樣的

氛圍很特殊。熟客也好，慕名而來的旅人也好，空間時而熱絡，時而安靜，可以靜靜地喝著咖啡敲著筆電做自己的事情，也可以看書放空，跟朋友一起就輕鬆閒聊到忘了時間。

經營者小藍，念的是餐飲管理，在經歷了一段在廚房裡刀光劍影的日子後，咖啡館工作的生活才是他想要的，也才走得長久，之後便陸續在台北及嘉義知名的自家烘焙咖啡館裡工作，學習咖啡及咖啡烘焙相關知識及技術，重要的是他清楚知道自己咖啡館的定位以及想要傳遞自在的氛圍給上門的顧客。

堅持以虹吸法出杯

Gavagai 的單品咖啡堅持以虹吸煮法出杯，冰咖啡才採用手沖的方式。他也特地到嘉義向前輩學習虹吸的煮法，小藍說，除了在咖啡風味表現上較醇厚外，也想讓來咖啡館的客人可以喝到在家沖煮相對不易的方式。扎實的咖啡技術與烘豆經驗，以及每日限量、真材實料的手工甜點，在高雄經營將近 6 年的時間已經煮出好口碑，更有不少咖啡迷尋香而來。

這次喝的 Panama La Esmeralda 2015 Noria San Jose Es-11，味道細緻、花香、口感滑順、甜感佈滿整個口腔，甜點草莓卡士達跟柚香磅蛋糕，從天然的水果香氣中吃得出樸實的好味道。還有用新鮮櫻桃醃製而成的櫻桃生巧克力派，酸甜的滋味、柔順的口感也很適合搭配帶果酸香氣的單品咖啡。

一直很好奇 Gavagai 的名字由來，原來是小藍念哲學系的好友取的名字，在哲學領域指的是，「翻譯的不確定性論證」，用在咖啡上來說便是「你喝到什麼味道就是什麼味道，有趣就好」，這間 Gavagai 咖啡館確實很難定義。

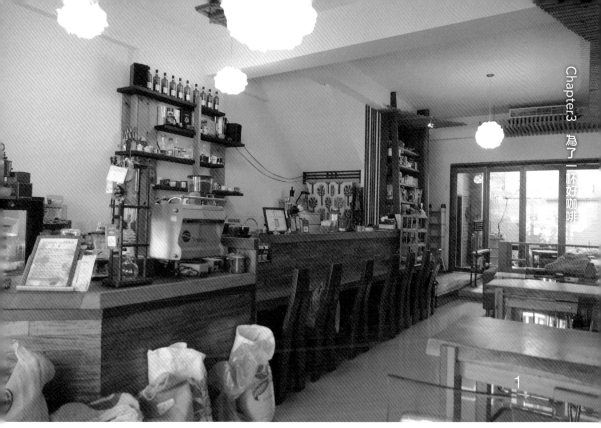

1. 店內濃濃的木材元素，讓空間多了一絲柔和氛圍
2. 這次喝的手沖單品味道相當細緻，甜感布滿口腔
3. 店名的由來有著特殊的哲學意涵，也代表小藍的咖啡理念

 我喝什麼？

手沖單品咖啡—Panama La Esmeralda 2015 Noria San Jose Es-11

它在哪兒？

高雄市三民區敦煌路80巷11號
07-395-8857
12:00～23:00／週二，12:00～22:00
 週三
Gavagai Café

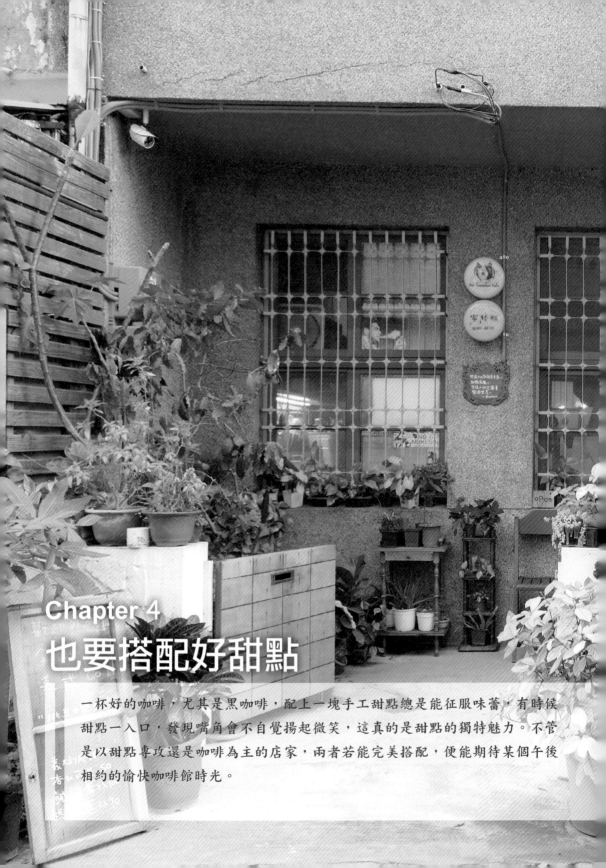

Chapter 4
也要搭配好甜點

一杯好的咖啡，尤其是黑咖啡，配上一塊手工甜點總是能征服味蕾，有時候甜點一入口，發現嘴角會不自覺揚起微笑，這真的是甜點的獨特魅力。不管是以甜點專攻還是咖啡為主的店家，兩者若能完美搭配，便能期待某個午後相約的愉快咖啡館時光。

Stone Espresso Bar
用迷人蛋糕佐北歐咖啡

「這間咖啡店可以像石頭一般經得起時間的考驗並且端出一杯杯耐喝的咖啡,而 Stone 拆開也是 St. one(神聖的一杯)的意思,咖啡對

我來說一直都是很神聖的，從產區、處理法、烘焙到沖煮，要經過很多人的努力，才能有手上這一杯好咖啡。」Vincent 說著。

開業已經邁入第四年的 Stone Espresso Bar，自家烘焙的精品咖啡豆又以北歐烘焙為主調性，空間氛圍上帶點英式的迷幻搖滾卻又不失溫度的服務，在台北捷運永春站這帶，早已成為咖啡癮迷們的私藏獨立咖啡館，可以在此喝上一杯好咖啡，再搭配上一塊有療癒人心效果的手工蛋糕。

來自挪威咖啡的震撼力

店主人 Vincent 在大學時代喜歡上咖啡，那時喝到義大利的精品咖啡「illy」覺得驚為天人，後來也到了咖啡館工作。從一位吧檯手開始，除了技術面的累積之外，也培養出對咖啡風味的喜好，同時懂得觀察客人的需求。「記得在 2005 年的時候，公司邀請一位北歐的世界咖啡冠軍來台辦分享會，那時其實也喝不太懂，只覺得為什麼他的牛奶打得不太熱，咖啡喝起來卻很溫柔。」Vincent 笑著說。

從那時開始，北歐咖啡的風味在 Vincent 的心裡悄悄占了個特別位置。咖啡的學習之路持續下去，一直到 2013 年準備要開店前，計畫了一趟歐洲咖啡巡禮，考察當地的咖啡文化，從挪威、丹麥、巴黎到倫敦……當他在挪威奧斯陸喝到令他難忘的 Tim Wendelboe 咖啡時，「當下我有一種打開咖啡全新世界的感覺，充滿水果味、花香、輕盈的感覺。」Vincent 談起這段記憶，臉上依舊寫滿著那杯咖啡帶給他的驚喜感。Vincent 繼續說著：「喝咖啡應該是件很輕鬆不嚴肅的事情，可以一個人前往，或是跟朋友相約到咖啡館聊聊天，點杯咖啡，享受獨立咖啡館好聽的音樂跟氛圍。」重視音樂的 Vincent 還特別請朋友在設計音響配置時，一定要

讓每個位置都可以感覺得到音場的流動。

　　這是 Stone 想要跟客人一起創造的咖啡館氛圍，咖啡提供產區特色鮮明，並且追求乾淨、甜而具有強度的風味。單品咖啡的部份，像是帶著花香、黃檸檬香氣，溫度下降後，尾韻會有巧克力甜感的蜜處理衣索比亞 Killenso 或是柑橘調性的肯亞 AB Handege 等，都很精彩。

誠意十足的療癒手作蛋糕

　　我特別喜歡 Stone 的義式咖啡系列，其中短笛 Piccolo 做成熱的或是冰的都好喝，甜感十足的濃縮咖啡，融合溫度打得剛剛好的奶泡，保留濃縮的強度與牛奶的滑順甜感，140c.c. 可以分成 3 口喝下，簡單卻又滿足。

　　Stone 的手作蛋糕更是許多客人的心頭好，像是加入陳年蘋果白蘭地的「Calvados Ricotta Cheesecake」就是一款飄著蜂蜜及白蘭地香氣的迷人作品，以及經典的「小山園抹茶馬斯卡彭生乳酪」還有「鹽之

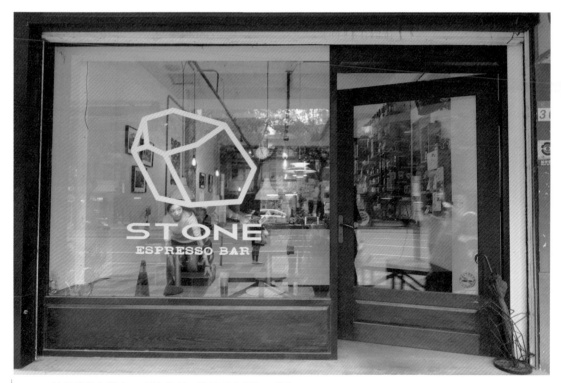

簡單線條勾勒出石頭的外型，讓這間店好記又好認

花頂級產區巧克力蛋糕」等甜點，Stone 想用一款款誠意十足的蛋糕療癒客人的心。

　　最後 Vincent 説：「以前覺得一杯完美的咖啡應該有個理想典型，開店之後心態上慢慢覺得一杯再完美的咖啡，沒有客人的欣賞都不成立，這是一種相對價值。」對我來説，Stone 夠獨特，不管是咖啡還是甜點，是一間任何人都可以走進來的店，輕鬆地享受獨立咖啡館才有的魅力。

1.德文郡草莓蛋糕，淋上用干邑白蘭地打發的鮮奶油及慢火熬煮的草莓醬
2.北歐咖啡在Vincent的心裡有著重要的地位

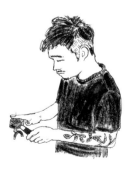

☕ 我喝什麼？

短笛Piccolo

📍 它在哪兒？

🏠 台北市信義區松山路304號
📞 02-2761-0177
🕐 13:00～21:00
 週二

f STONE espresso bar & coffee roaster

恬恬咖啡
時段限定的手工甜點

　　「過日子比過節重要，食物的本質比華麗的外表重要，不管旅行到再遠的地方，都有那最恬記著的。」店主人 AJ 說著。

　　一看到大海出現在眼前，原本安靜的列車廂開始出些此起彼落的擾動，「你看你看，是海耶！」隔了一條走道坐靠窗位置的阿伯，反射性地從放在地上的手提袋拿出傻瓜相機，轉緊了底片卷軸，看著觀景窗對著窗外的大海按下快門，當美的事物出現眼前，想收藏且讚嘆的欲望是不需要考慮的，不知道阿伯的這片大海想指給誰看。海的出現像是提醒

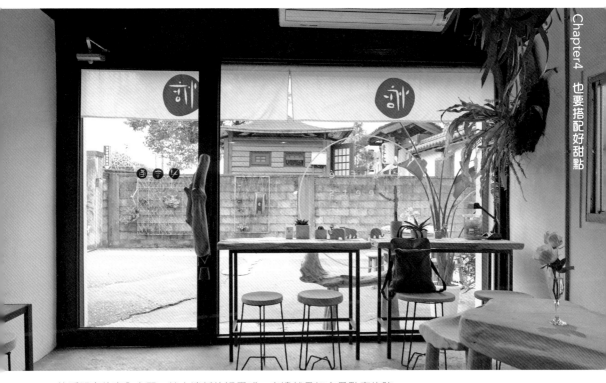

乾淨明亮的店內空間，給人清新的視覺感，旁邊就是知名景點慶修院

著乘客，目的地花蓮就要到了，心情也隨著那一起前進的海，緩緩地感
到舒展及開闊。

慶修院旁的別緻小店

恬恬就開在花蓮知名景點「吉安慶修院」旁，一間貨櫃屋改裝的咖
啡館，本來要去慶修院拍照，最後倒是待在恬恬不想離開，被熟悉的咖
啡香還有時段限定的手工甜點吸引。旅行有時候是這樣，用味覺去記憶，
一杯咖啡一口甜點，神奇地比視覺記憶來得深刻，尤其是當入口的甜點
讓人眼睛為之一亮，上桌的手沖咖啡香氣撲鼻，此時店內竄進耳朵的圓
潤放克節奏又正中脾胃，這趟旅行已經可以隨意。

恬恬的甜點都是跟著時令節氣走，利用當季盛產的水果製作，中午
11 點開始提供並限內用，每日供應不同的甜點。這款檸檬生乳酪蛋糕是
恬恬的招牌，加入檸檬皮的生乳酪，除了增加檸檬特有的清香氣外，吃

1. 店內的檜木作品，都是AJ父親的創作
2. 限定時段才會推出的手作甜點，味道使人驚豔

來清爽不膩口，上頭擺上店家自製的醃漬糖漬檸檬片，咬下一口更添味蕾層次，最後搭配自製的火龍果果醬，綜合口中的酸甜味，整體顏色搭配上更是畫龍點睛，不管視覺跟味覺都非常適合夏天品嘗。另外像是特別的甜酒釀百香果生乳酪、鳳梨蛋糕佐冰淇淋等，都很值得一試。

在檜木家具上品味精緻甜點

在店裡待了比預期還長的時間，恬恬的台語發音tiam tiam，店主人AJ說這是最在地的國際化，因為台語文字充滿行為藝術，用怎樣的意識解讀就會有怎樣的興味發酵，像是帶點命令意味的「你給我恬恬」、帶著智慧的「恬恬吃三碗公」，還有「恬底這」，安靜地待在這裡並帶著期盼，AJ希望用「恬恬」的力量感受人與人之間的交流，實踐在地的美好生活。

這裡另一吸引人的特色就是檜木創作，店內看到的桌椅、配件、餐具等，每樣都是AJ父親獨一無二的作品，與空間及光線產生對話，聞著檜木香氣，看著木頭的肌理紋路，那些都是歲月推移堆疊出的痕跡，一種無法被複製的美且帶著珍視，就像每趟旅程。

恬恬咖啡是花蓮咖啡館風景裡非常獨特的存在。

 我喝什麼？

手沖單品咖啡—耶加雪菲

 它在哪兒？

🏠 花蓮市吉安鄉中興路345號
📞 03-854-5537
🕚 11:00～17:00
close 週一
f 恬恬 lab:tiamtiam

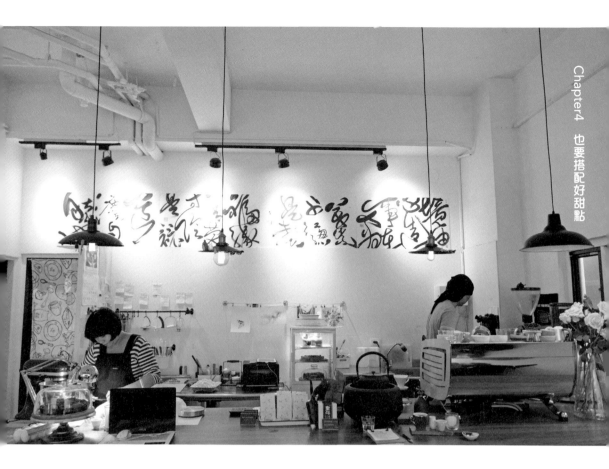

雷爾森咖啡

欣賞書法與甜點的演奏會

　　第一次到訪雷爾森咖啡就被店主人邱顯貴（阿貴）寫在咖啡豆袋上的書法字體深深吸引，文字方寸之美在筆墨之間流轉，像字體又更像幅畫。阿貴是有著深厚書法功力的書法家，女主人寶玉負責店內每日新鮮限量的手作甜點，一起經營這間溫馨的自家烘焙咖啡館。

　　阿貴談起書法眼神有光，將對書法的體會帶進沖煮咖啡的概念，「我的咖啡想表現一種舒服的狀態，回到中庸之道，得先知道頭知道尾，才知道中間在什麼地方，而這些體會都要走過才知道。」強調「力源頭」的阿貴說著。就像書法用軟筆表現有硬度的線條，跟手沖咖啡一樣，從

注水開始到完整的萃取，其實都是一個身體平衡的過程。吧檯後方那幅有著行雲流水般揮灑的草書就是阿貴的作品，他還曾受邀到學校推廣書法及咖啡的美學。

聊著聊著，阿貴端出兩杯濃縮咖啡，第一杯是萃取前 15 ～ 20 秒的咖啡液，第二杯則是接著流到 30 秒之前尾段的咖啡液。第一杯喝來酸甜感強烈但不尖銳，第二杯則口感較圓潤。兩杯各有其風味展現，沒有哪杯比較好，只有比較喜歡，喝咖啡是一種相對的概念，比較出來的。「以前會很在意自己寫的書法老師喜不喜歡，就像在意端出去的咖啡客人喜不喜歡，後來慢慢體會要自己先喜歡並且感到快樂，才有辦法煮出一杯滿意的咖啡。」

搶手甜點開門就完售

看阿貴手沖咖啡也是種享受，綁上招牌頭巾，手上拿著那把從東京帶回來的職人手沖壺，氣定神閒，從浸潤開始緩緩繞圈運行到一氣呵成的完成注水，剛中帶柔。阿貴的手沖咖啡，若是淺焙焙度的豆子，以 20g 的粉量，1：15 的粉水比，水溫以 96 度做沖煮，強調咖啡的香氣與層次表現。一直很喜歡衣索比亞的日曬豆，這支古吉塔莎亞，一端上桌就聞到莓果香氣撲鼻，豐富的熱帶水果香氣很討喜。也有提供中焙及深焙給客人選擇。另外一項招牌「龍貓拿鐵」，則是阿貴獻給很喜愛龍貓的女主人寶玉的代表作。

來到雷爾森的客人，除了欣賞阿貴的書法及咖啡外，為的就是每日限量的手作甜點，像是宇治伊藤久右衛門抹茶塔、成人版提拉米蘇、覆盆子馬德蓮、檸檬百香果生乳酪等，每樣都是寶玉精心製作，吃得出的美味，常常是一開門就完售。當天吃的這款宇治伊藤久右衛門抹茶塔，裡面的紅豆顆粒跟巧克力，好像跟著抹茶的指揮，出現在口腔的時間都恰到好處，再配上手沖咖啡，像在聽場音樂會，有餘音繚繞之感。還有最新研發的小龍貓馬林糖（蛋白霜餅乾），小巧可愛又逼真的模樣，讓人捨不得入口。有著氣質與內涵的雷爾森咖啡，提供一個舒服喝咖啡的空間，要跟推開門走進的客人分享。

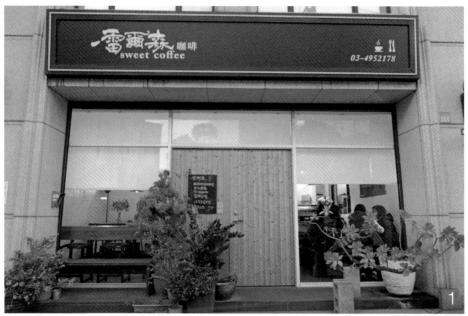

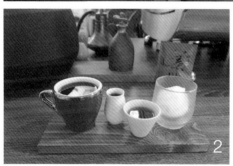

1.外觀看起來相當西式的店面，裡頭其實藏著東方書法智慧
2.這杯手沖單品一上桌就香氣撲鼻，充滿莓果芬芳
3.宇治伊藤久右衛門抹茶塔，入口的層次豐富完美

 我喝什麼？

手沖單品咖啡－古吉塔莎亞日曬豆

它在哪兒？

桃園市中壢區三光路205號

03-495-2178

13:30～19:00

close 週一、週二

f 雷爾森咖啡

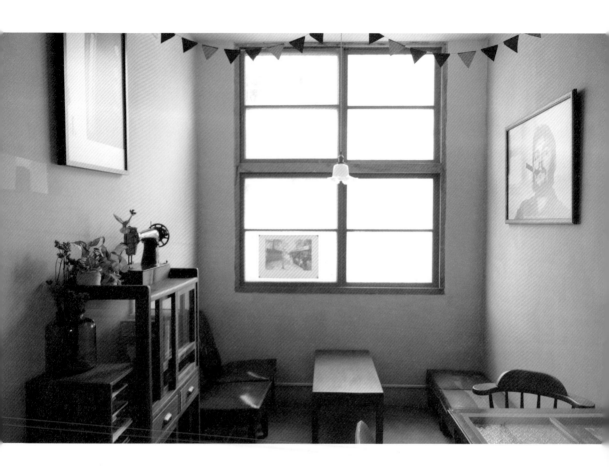

穿牆貓

在老屋內一嘗水果滋味

　　穿牆貓是 2016 年台南咖啡之旅時的暖心記憶，因為一切是那麼自然而然，從店主人對老屋、老物件用心與情感，以及對生活理想樣貌的堅持。飲食是生活裡很重要的一部分，在這裡可以喝到手工挑豆後才開始烘焙的高山級硬豆，以及堅持使用當季食材、順應時序，親手製作不使用人工添加物製作的甜點。

　　那天店裡有 3 位「貓老闆」，老件蒐藏達人阿洛、咖啡師喬伊、甜點師兔子。聽阿洛跟喬伊分享從遇到這間屋齡 60 年的老屋，一路到現在

呈現在大家面前一、二樓的樣貌，因為都是親手堆砌出來的，所以店裡每個角落他們都相當清楚，很難相信眼前的這些桌椅、窗花，甚至是屋頂磚瓦，他們都不假手他人，曾經是廢棄、老舊的事物，在他們處理修復後，就像被珍惜著的寶貝，回到無可取代的溫度，再次呈現在大家面前。「二手再利用，感覺很美好！」阿洛這樣說著。

當季食材最能表現甜蜜

除了對老屋的用心呵護，穿牆貓的甜點也讓人著迷，因為使用當季食材，不同季節來穿牆貓都會期待今日推出的甜點，像是夏天盛產的芒果就很適合製作甜點，清爽的芒果戚風蛋糕讓人難忘，疊成小山的芒果塔吃來過癮，冬天當屬草莓的甜蜜滋味，草莓咻哆、草莓派，每一口都在口中酸甜融化。也有抹茶生乳酪、蒙布朗及檸檬塔等常備甜點可以選。在穿牆貓甜點悄悄地一口一口吃到咖啡之旅的記憶裡，一邊吃著甜點一邊感受老屋存在及保存的不易還有那份被珍惜著的情感，我想食物是一個帶給我們滿足口腹之慾以外的神祕按鍵，按下後可以暫停紛擾的思緒，隨意漂流，享受沒有方向的奢侈。

穿牆貓還給我另外的驚喜，在店門口放的一張電影《阿拉斯加之死》的海報，男主角在旅行中遇見廢棄的 142 號巴士，巧妙呼應穿牆貓的店址 142 巷。這齣被很多旅人奉為必看的電影，改編自真人真事。看到這張經過巧思裝置在門口的佈置，像遇到一間心意相通的咖啡館，知道可以放心地將自己安置在這裡。也可以想像貓老闆們心思有多細膩，應該是說他們一點一滴的在實現他們心中的理想生活。

聆聽生活的細微腳步

你的理想生活是什麼呢？或許就像貓老闆之一的艾草在穿牆貓咖啡館逐漸成型時寫下的文字：「穿牆貓住在生活的框框外，人們想找卻找不到。他說你要放慢你的生活，聆聽我細微的腳步，才發現原來跳脫生活並不遠，就在你跨出腳下的那一步。」來台南，到穿牆貓找回在古都慢城的理想生活樣貌。

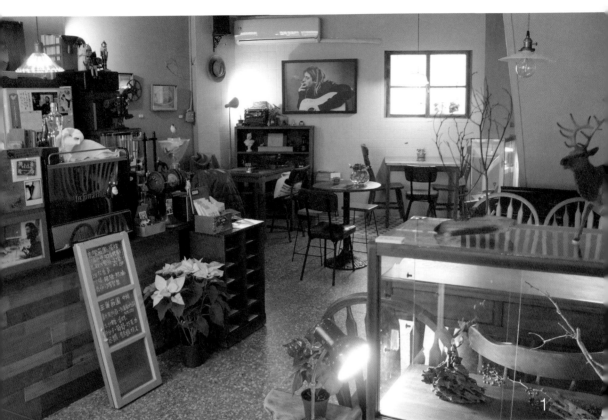

1. 店內隨意一隅都充滿著店主人與老屋相處的情感
2. 甜點師兔子善用當季水果，拼湊出最美好的甜點
3. 店門口的電影《阿拉斯加之死》海報，呼應著每個旅人的靈魂

 我喝什麼？

手沖單品咖啡—哥斯大黎加塔拉珠鑽石山

🌐 它在哪兒？

🏠 台南市東區裕豐街142巷6號
📞 06-208-5211
🕙 10:00～18:00
close 固定每月的倒數 4 天
f 穿牆貓 Cat Traveller Caf'e

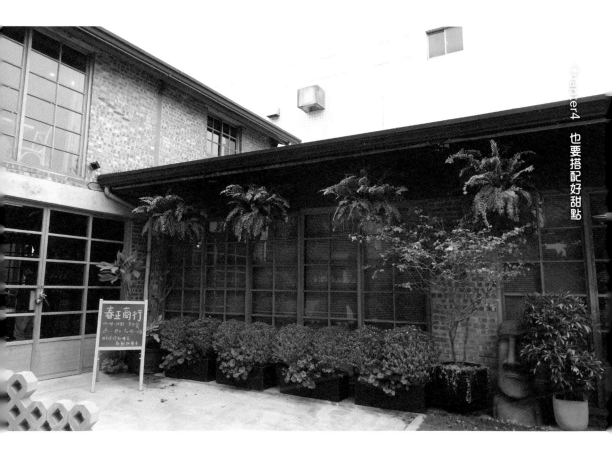

春正商行

聞名他店的美味甜點

　　有些咖啡館值得你特地繞些路來，春正商行就是這樣一間獨特的咖啡館。

　　年輕有想法的店主人 Oscar，從大學時代就開始計畫開一間咖啡館，畫平面圖、蒐集資料、想要實現自己心目中理想的咖啡館樣貌，一路累積咖啡相關知識與實務經驗，從烘豆到沖煮都親自學習，曾參加 2015WCE 世界盃烘豆大賽台灣選拔賽，拿到相當優異的成績。

　　2014 年開始營業的春正商行，以整棟紅磚瓦結合木造裝潢為特色，帶點懷舊情懷，大量使用木頭窗框，採光明亮，還沒進入店內就讓人感到微風吹拂，光與影跳著舞。這裡以自家烘焙咖啡以及手作甜點為主角，靜

岡抹茶生巧克力塔、提拉米蘇派、酸溜溜檸檬塔、季節限定的草莓塔、哈密瓜塔……都是招牌必點。

為了誠信與品質親製甜點

Oscar 說，「甜點的製作是在開店後才開始學習，繞了一圈最後還是想要用親手製作的甜點，高品質的原料，讓走進咖啡館的客人感受到店家的誠意，也多了份安心。」想到來春正商行的路上，在另外一間高雄在地的咖啡館喝咖啡，店主人聽到我要前來春正商行，還拜託我替他多吃一塊檸檬塔，果然好吃的甜點真的會融化大家的心。

聊著聊著也好奇問起咖啡館的名字，不像咖啡館反而有點像是布行、米行或是南北雜貨店的感覺。Oscar 說，「『春』與『正』分別取自父母親的名字，『商行』則是期許自己不只是一間咖啡館，對顧客要有誠信。」帶著對自己這樣的一份期許，Oscar 的確將春正商行打造得有聲有色，在高雄眾多咖啡館中，走出自己的獨特性，從豆袋的包裝到店裡愉悅氣氛的

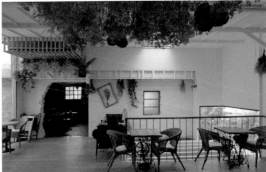

營造，都讓人留下深刻印象。

2017 年底改裝後的春正商行，讓再次造訪的我感到驚豔，除了保有紅磚瓦的元素，更多了復古花磚與白牆面結合乾燥花的溫馨區域，而從天井撒落的光線就落在手沖吧檯區，串起整間咖啡館的視線穿透焦點，吧檯上那台訂製並且打上春正商行商標的 Mirage Idrocompresso 拉霸機更是吸睛，不管坐在哪個位置喝咖啡都非常舒服。

對咖啡品質的把關及甜點的挑剔，還有不斷追求提供舒適的環境，春正商行漸漸地成了高雄在地人心中喝杯好咖啡，還有那讓人吃了會想念的甜點的所在。

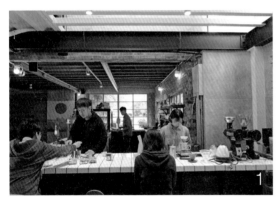

1.手沖吧檯剛好位於天井下方，灑著相當美麗的陽光
2.春正商行精緻的甜點吸引不少老饕上門

 我喝什麼？

手沖單品咖啡─巴拿巴‧日曬艾麗達莊園

它在哪兒？

🏠 高雄市鳥松區本館路72巷11-1號
📞 07-370-7263
🕐 10:00～18:00
close 週一
f 春正商行 コーヒー、焙煎

Chapter5
放心窩一整個下午

有沒有走進一間咖啡館，覺得與此店相逢恨晚、心意相通的經驗？通常可能是店內放的音樂直擊心臟，或是與架上陳列的書本調性合拍，也或許是店內放置的各種元素，古物、收藏品或各式桌椅所營造出的氛圍，再或者某個光線灑下來的角落，桌上那朵鬱金香讓你看得出神……簡單來說，若是白天走進咖啡館，到離開時天色已暗，那感覺就對了。

浮游咖啡
在慵懶與放鬆間緩慢漂浮

　　有塌塌米座位的浮游咖啡，走進時要換拖鞋。通往 2 樓的樓梯上擺滿了書，提供住宿的房間門口貼著法國文學作家莒哈絲的名字，綁著俐落馬尾、帶著黑框眼鏡的店主人龔龔，站在吧檯裡笑咪咪的説：「我就是老文青。」這樣的話出自真誠，讓人不禁喜愛。

　　喜歡這裡的手沖咖啡，淺中焙帶著舒服的果酸，豆單不固定，會不定期更換。而除了咖啡，更吸引我的是店內所有的區域都自成一格，卻又都讓人感到自在與放鬆。深藍色的牆面、排列整齊的白色窗花、拆下

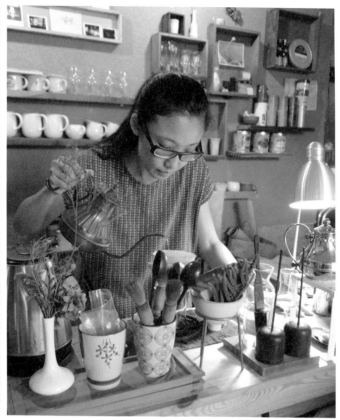

的舊木門窗隨意擱在角落。大量綠色植栽跟花布的視覺搭配，讓人感到放鬆，忍不住扭動解放的腳丫子，身體往椅背靠去。

　　總覺得旅行到一個城市，能遇到一間心意相通的咖啡館，是需要緣分的。待上幾個小時，點杯手沖單品也好，來杯加了蘭姆酒的自由古巴也好，與店主人打著赤腳聊著天。視角另一端，頭髮花白的阿嬤正在隨意翻翻書，桌上的手沖咖啡還有半杯，偶爾再看看慵懶趴在地板上的店狗「麗噢」，突然覺得生活如浮游，緩慢漂浮著，可以不需要有什麼用處，有時候好像很需要這樣的狀態。

　　拉開白色的大門，離開咖啡館時正好傍晚，今天台南讓人曬得發昏的氣溫終於下降些許，此時微風吹拂，令人身心舒適得剛好，老屋咖啡館如此，有生活堆疊的痕跡，有店主人的情感，靜靜在一個巷子，等遊子推開門走進，安了心。

1.店狗麗噢慵懶的躺著
2.有著濃厚古味的小空間內，滿布著咖啡香
3.加了蘭姆酒的自由古巴

 我喝什麼？

自由古巴（調酒）

 它在哪兒？

 台南市中西區府前路一段122巷81號
📞 0975-116-988
🕐 13:00～20:00
close 週二、三
f 浮游咖啡

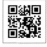

沒有名字的咖啡館

跳脫定義的自在世界

　　沒有名字的咖啡館，是個很特別的咖啡場域，就像迷路彎進某條巷子，先穿過光影交織的庭院後，走上階梯推開某戶人家住宅的門，怎麼卻走進了自己家的客廳，於是隨意挑個位置坐下，或是圍著咖啡師坐在吧檯，整間的陌生人，伴著咖啡香與音樂的流瀉，自在又隱密地共享空間。想要很放鬆的喝杯咖啡、做自己的事情，或是聽聽別人的故事，這裡會讓你印象深刻。

　　很親切，笑起來眼睛瞇成細細小小，眼角帶著笑紋的店主人阿斌，是位資深咖啡師，本來只是要把現在的店址當作私人咖啡工作室，讓朋友

聚在一起玩咖啡的空間。「沒有名字的咖啡館」是朋友在 FB 打卡來的，他們來了之後想打卡，因為沒有名字可以標註，就乾脆打上沒有名字的咖啡館。「後來越來越多朋友想來，才開始對外營業。」阿斌沖完眼前的那杯咖啡停下來笑笑地說。

於是自然地這裡有很多早期的傢飾、桌椅都是阿斌的朋友拿到店裡放的，與一些帶有現代感的收藏小物，就隨意的參差擺放，倒也形成無拘無束的感覺。除了空間氛圍的營造上剛好吸引了特定族群，更多人是循著一杯好咖啡而來，這裡的咖啡，不管是手沖單品、義式咖啡還是花草茶，均一價 100 元，樸實的價格卻提供精品咖啡豆等級品質。阿斌合作的烘豆師是業內知名的自家烘焙店，再討論出屬於他自己喜歡的咖啡風味。每日店內的限量甜點，則是好友手工製作的。

用聊天來決定客人喝的咖啡

而這裡也沒有固定豆單，且不定期更換，阿斌喜歡以詢問的方式增加與客人的互動，像是喜歡喝比較清爽或是醇厚口感，瞭解後，由他來幫客人挑豆。走淺中焙度的花果香調性，口感則利用沖煮手法來調整，這是阿斌的手沖心法。

坐在吧檯看阿斌沖咖啡，第一次注水悶蒸後，靠著聞香氣判斷二次注水的時間點，時而大水注，時而輕柔繞圈注水。這次喝的哥斯大黎加使用黑蜜處理法，喝來有豐富的熱帶水果調性，層次感也在口中拉開，前段的果香氣、中段帶甜感以及後段有水果酒的餘韻，很讓人喜歡。對於阿斌來說，一杯好喝的咖啡，只要喝來柔順舒服就可以了，因為每個人對於味覺的記憶都不一樣，客人不用太拘泥於風味的描述。

此時又一位客人上門，阿斌親切地說：「你好，有位置都可以坐喔，我們這裡是共桌，我等下拿 Menu 給你。」每個人都有名字，請問怎麼稱呼，更是初次見面認識彼此的方式，沒有了名字好像就失去了自我定義。這會不會是沒有名字的咖啡館更迷人的原因呢？因為我們有時都想逃離這個太多定義的世界。

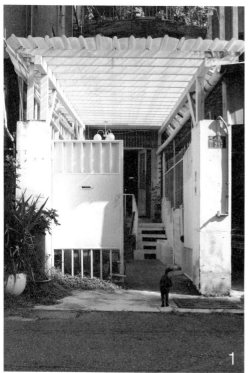

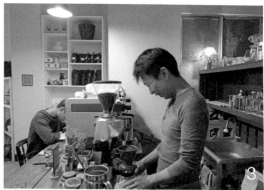

1.不起眼的店門口，彷彿是某戶尋常人家的大門
2.店內隨意的擺設，像在自己家裡頭一樣感到自在
3.店主人阿斌喜歡透過聊天的方式來決定沖煮給客人的咖啡

 我喝什麼？

手沖單品咖啡－耶加雪菲沃卡合作社日曬－
班可果丁丁村

 它在哪兒？

 台中市西區公益路174巷212號
0975-116-988
13:00～20:00
 週三
 沒有名字的咖啡館

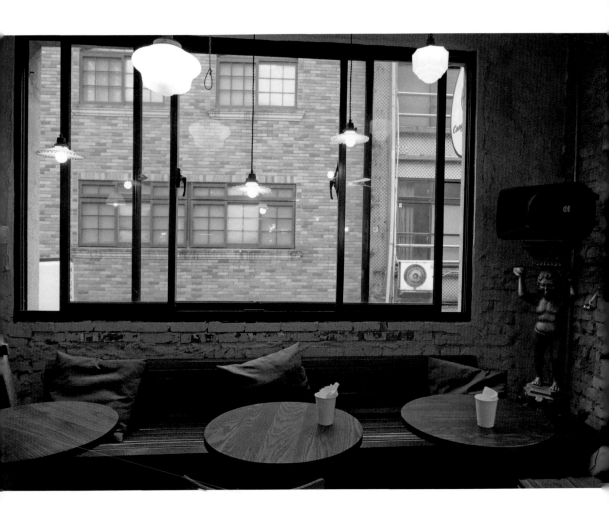

Congrats Café
在古董家具間細品醇香

　　隱身在文昌街古董家具 VI Studio 二樓的 Congrats Café，有著開放
自由的環境，我喜歡這裡帶點藝文沙龍的感覺，定期舉辦音樂會、旅行講
座、咖啡分享會，從好喝的單品咖啡、手做輕食到紅、白酒都有提供，入
夜時想點根雪茄也可以，走到 Congrats Café 的戶外陽台，感受台北這
城市稍稍靜下來的節奏與流動，咖啡館之於城市，無疑地成了不可或缺的
存在。

古董店2樓的咖啡館

Congrats Café 是由原本從事旅行業的兩位好朋友 Super 跟 Bruce 一起合作，從街頭定點的行動咖啡車開始擺起，慢慢開始培養了主顧客，其中有 4 位客人讓 Super 印象深刻，現在也成了好朋友，他們的職業分別是醫生、建築師、畫家跟攝影師，有時候湊巧碰在一起買咖啡時，Congrats Café 瞬間化身街頭沙龍，可以盡情談天說地。咖啡車擺了將近一年的時間，對自己的咖啡有了一定的信心，想尋找店面落腳，剛好就在擺攤的 VI Studio 古董店門口的老闆說：「要不要乾脆到我 2 樓的倉庫開店？」Super 靦腆地對我說，店裡所有的古董家具都是 VI Studio 的，一切就這麼自然而然發生了，很幸運，咖啡這一路上真的要感謝很多貴人。

聊到咖啡，在澳洲生活過兩年的 Super 對於當地的咖啡文化深深著迷，喜歡那裡一到假日就很自然地拿份報紙或是自己喜歡的雜誌就走到咖啡館開始一天的感覺。回台後依舊在高壓的旅行社上班，Super 說，他那時的薪資待遇已經很不錯，但常常是半夜接到客人電話說隔天早上要出國，他一早就要幫客人開好票。一直到家中的第一個寶寶要出生了，他才開始思考真的要過這樣的生活方式嗎？

這時想起他與太太都很喜歡的咖啡，每天都要為自己手沖一杯咖啡，那就試試看來賣咖啡吧！提到一路上幫忙過的人，尤其感謝高雄自家烘焙咖啡店 Gavagai 的老闆藍啟航先生。那時為了學習製作咖啡，Super 從台北搬到高雄住了 3 個月，每天密集的學習製作咖啡所有細節，小藍老闆也毫不藏私的將咖啡的理論跟實際操作的經驗都教給 Super，也帶著他一間一間喝咖啡並觀摩其它店家的優缺點，虹吸式的煮法也是從小藍老闆那學習而來。Super 說，也是因為前輩這樣的態度，讓現在的他對待任何對咖啡有興趣想學習的朋友，都抱著分享的心態在交流。

偏愛日式深焙風味

Super 也談到開店將近兩年的心情，現在好喝的咖啡已經是基本條件，咖啡館生活空間的營造是最重要的，客人在這個空間感受到什麼，讓他們會想再回來喝一杯咖啡。前陣子到京都進行一趟咖啡巡禮的 Super，對日式風格的深焙咖啡留下深刻印象，進到二爆的豆子，靠著養豆發展出

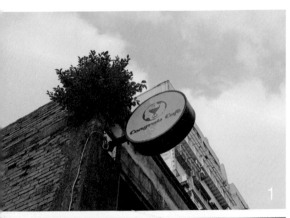

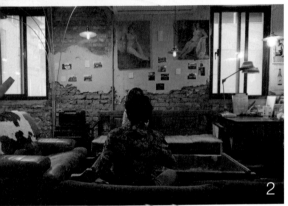

1.位於二樓的Congrats Café，招牌小巧卻有質感
2.露出紅磚的牆面，讓這裡多了一點粗獷感

那種厚實、不焦苦卻會回甘的餘韻，好喝極了。Super 此時也起身煮了杯以肯亞 AA 為主調，混了曼特寧、哥倫比亞的深焙配方豆，喝來甘醇濃厚帶油脂感，這樣的咖啡相對很適合配甜點。Congrats café 的另一支配方豆也很有意思，同一支水洗的耶加雪菲，走三種焙度，淺中深分別為 4：2：1，同時保有花果香調也帶出厚實口感。

Congrats Café 要經營的不是時下跟著潮流的咖啡館，而是一種傳遞真心喜歡一件事物的美好感受，營造一種氛圍讓大家共享，不管是咖啡、音樂還是古董家具，而這樣的感受讓人幸福。

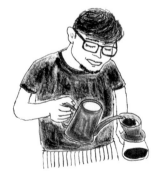

 我喝什麼？

手沖單品咖啡—深焙配方豆

 它在哪兒？

🏠 台北市大安區文昌街47號2樓
📞 02-2700-6639
🕐 週一到週六，13:00～00:00
　　週日，13:00～18:00
f Congrats Café

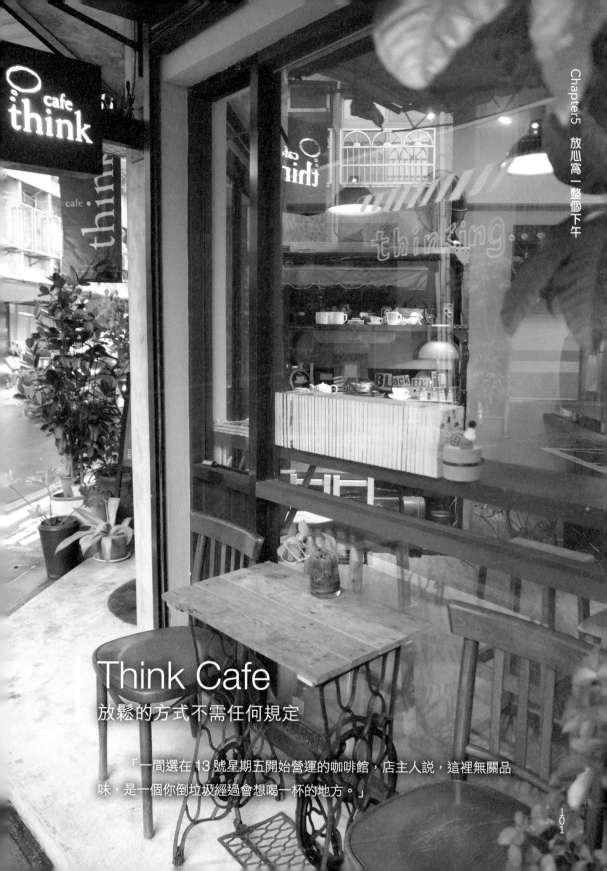

Think Cafe

放鬆的方式不需任何規定

「一間選在 13 號星期五開始營運的咖啡館，店主人説，這裡無關品
味，是一個你倒垃圾經過會想喝一杯的地方。」

自然的在地生活感，不造作的日常，位於轉角的咖啡館可以以一種獨立的姿態介入街景。Think Cafe 是一間平房老屋改建的咖啡館，位於靠近市民大道附近的小巷弄轉角處，安靜地融入在這排還保留著舊時台北留下的水泥平房中，但往前走不到 10 分鐘的距離，又是現今熱鬧的商街及百貨。

　　這裡以義式咖啡飲品為主，還有店主人自製的手工甜點、輕食。義式咖啡的基底──濃縮咖啡，口感厚實且苦味相對明顯，走比較強勁的風

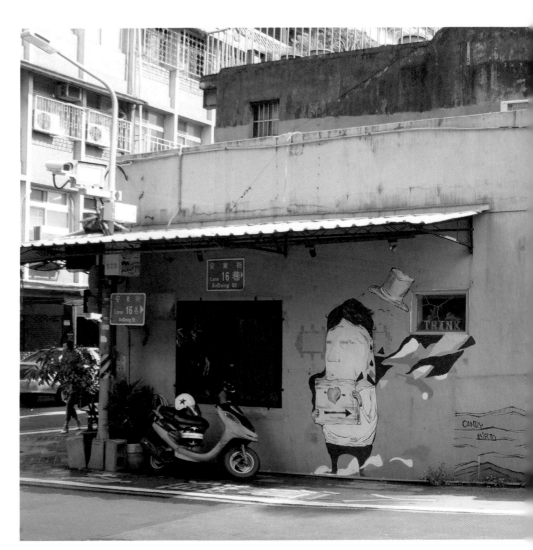

特別請街道塗鴉藝術家Candy Bird所繪製的外牆

格。這裡的「兩種酒提拉米蘇」尤其受歡迎，吃來口感滑順且濃郁，以頂級鮮奶油、Mascarpone Cheese 及濃縮咖啡等原料每日新鮮製作。想吃鹹食也有帕里尼、三明治可以選，需要酒精的晚上還有啤酒、Think Cocktail 陪你微醺。

　　Think Cafe 的外牆塗鴉創作出自於台灣的街道藝術創作者 Candy Bird，我一直有在關注 Candy Bird 的塗鴉創作，他的作品辨識度很高，從台北到北京、緬甸、德國、巴西、西班牙………都有他留下的當代印記。

塗鴉就是最直接與當下的環境、社會議題等，做結合的表現方式，進而促使大眾思考，是非常有生命力的創作方式，英國的 Banksy、美國的 Kaws 都是當代塗鴉藝術很著名的代表人物。而 Candy Bird 在 Think Cafe 外牆的塗鴉創作，就好像用顏料打破塵封的時間，讓老屋改建的咖啡館，在這城市中多了更強的生命力與存在感。

　　我特別問了店主人，咖啡館外的塗鴉是本來就存在，還是藝術家特別為了咖啡店所創作的？店主人說：「是特別為了咖啡館畫的，但作品本身跟咖啡館沒有什麼特別連結，藝術家有他的個性，當下想畫什麼就是什麼。」其實這也蠻符合 Think Cafe，不用定義太多，一個任何事情都有可能發生的地方，走進店裡選個位置坐下，聽老闆的選樂，帶本書或是進入思考模式，思考什麼都好，那都是一種乍現不可捉摸的意識流動。Logo 則是由日本的插畫家 Aya Hirano 繪製的，簡單的筆觸傳神的描繪了正在思考的樣貌。

　　獨立、思考、自在，Think Cafe 是一間有姿態的咖啡館傳遞了其明確的價值給客人。位於台北市精華地段的小巷弄內，Think Cafe 的存在就像城市喧囂中的寧靜，而生活在城市中的我們有時都需要找到一份屬於自己的寧靜。

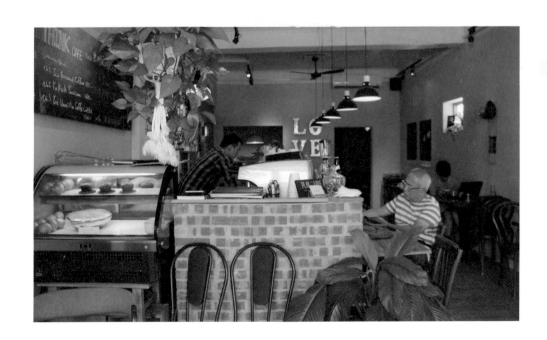

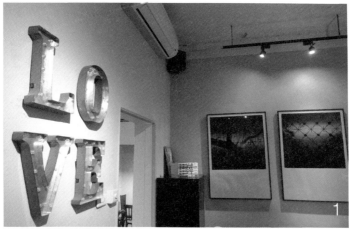

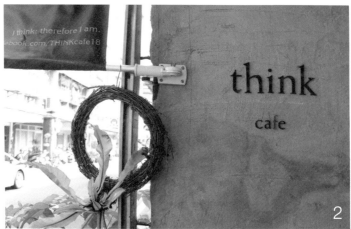

1.擺設簡單居家的Think Cafe店內，給人一種放鬆感
2.簡約的招牌設計，低調又不掩優雅

 我喝什麼？

卡布奇諾

 它在哪兒？

 台北市中山區安東街18號

12:00～21:00

close 週二

f Think cafe

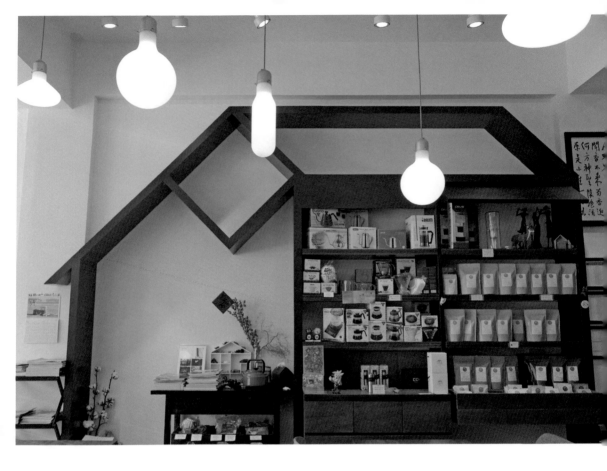

190 Café House
珈琲烘焙屋

舒服到像在自己家裡喝咖啡

「本咖啡因含量 84mg（每 10 公克），咖啡豆屬於天然農產品，因季節氣候，產地及沖煮時間而影響咖啡含量。」這裡的豆標這樣寫著。

還記得 2015 年的某天，在回家路上的巷子裡，看到 190 專業珈琲烘焙屋的招牌掛上去時，眼睛一亮內心也感到興奮的感覺。終於在自己生活的地方，看到一間以咖啡烘焙為主力並且帶著設計感的咖啡館在巷子裡出現。

咖啡是一種農產品

　　幾天後專程到 190 喝咖啡，架上一包包排列整齊且豆標標示完整清楚的咖啡豆，更讓我感到驚喜，那時較少店家重視的豆標，也就是咖啡豆的生產履歷（包含品種／處理法／風味／烘焙度／烘焙日期……）店家都仔細地標示清楚，並特別寫上「本咖啡因含量 84mg（每 10 公克），咖啡豆屬於天然農產品，因季節氣候，產地及沖煮時間而影響咖啡含量。」

　　很少看到把「咖啡豆屬於天然農產品」寫進去的店家，而這句話其實很重要，因為咖啡豆是農產品，所以從氣候、產地、品種到咖啡農的田間管裡、栽種方式等，就已經在醞釀一杯咖啡的風味，就像葡萄酒常在談的風土味道，也可以拿我們熟知的白米飯來比喻，花蓮香米、台東關山米、池上米等不同的米，當掀開鍋蓋時，飄出來的味道都不一樣，這些都是學問。農業本來就是一門專業，咖啡當然也是一門專業。還好，我們當

客人不用太認真做學問，只要喝到喜歡喝的咖啡，遇到願意分享的咖啡師多聊幾句，可以慢慢累積自己的觀點與喜好，然後記得尊重專業。

一切都要從會喝咖啡開始

「先累積自己的味覺及嗅覺記憶，咖啡喝得夠多，自然會知道什麼是好的咖啡。」因為在朋友的咖啡店裡幫忙，而開始對咖啡有興趣的謝杰洋（謝百九）老闆，幾年前開始一邊從事設計的工作，一邊學習咖啡專業知識。除了報名 Q Grader 咖啡品質鑑定師的課程，也考取咖啡師證照，在業界小有名氣的咖啡館站過吧檯，更在市集擺攤販售自家烘焙的咖啡豆，這些對於百九老闆來說，不是開咖啡館必要的要素，但都是累積自己開咖啡館的能量，一步步站穩腳步，將夢想化為可以實現的理想。

年輕的百九老闆，對烘焙咖啡有一套自己的觀念與想法，透過有系統的歸納與記錄烘焙曲線，再搭配沖煮手法，完整表達一杯單品咖啡的產區風味，淺焙喝得出果酸的層次感、淺中再帶出多一點的甜感，烘到中深焙度的咖啡豆則深而不焦，著重在厚實感。很推薦來這裡點單品咖啡，客人可以選擇沖煮的方式，手沖或是愛樂壓，感受不同沖煮法對咖啡風味上的影響，手沖的方式相較明亮乾淨，愛樂壓則多點咖啡油脂與香氣。

喜好點義式咖啡的話，這裡的綜合配方豆有兩個焙度可以選擇，中焙的「珈琲屋」混合了水洗與日曬的衣索比亞以及肯亞 AA 還有瓜地馬拉，帶著淡淡花香、成熟水果、莓果乾、些許紅糖甜感及堅果可可餘韻，像家一樣有著酸甜苦口感、溫和柔順；中深焙的「珈琲勇者」則混合了日曬衣

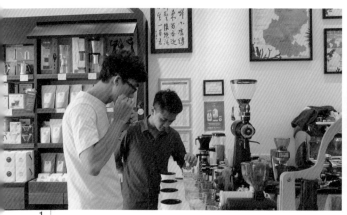

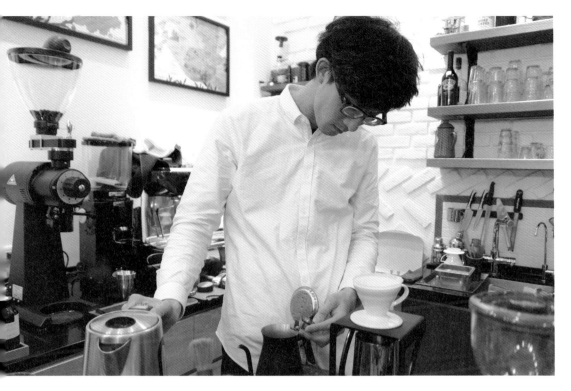

索比亞、巴西以及哥倫比亞，帶著柑橘、烤核果香氣、黑巧克力的苦甜口感，口感厚實。萃取好的濃縮咖啡加入不同比例的牛奶及風味糖漿，便成了各具特色的義式風味飲品。

從不想著怎麼賣咖啡

「不用想著要怎麼賣咖啡，只要把咖啡用心做好，上門的客人自然會再回來。」現在到190，早已習慣往吧檯上坐，百九老闆沖哪一支單品豆就喝哪一支，這也是我喜歡獨立咖啡館的原因之一，是一種老闆與客人之間很自然的互動與默契，沒有負擔。

做事情龜毛又認真的百九老闆，除了用心烘焙沖煮咖啡外，也很挑嘴的他，店內所有的甜點都自己製作，用心把關食材原料，甜點的製作與選擇上以不影響單品咖啡風味為主，多搭配較清爽的款式，像是法式千層蛋糕及清漾檸檬鮮乳酪、法式脆糖烤布蕾、提拉米蘇等，讓每一位推開門走進來的客人，都能享用到高品質的咖啡與美味的甜點。

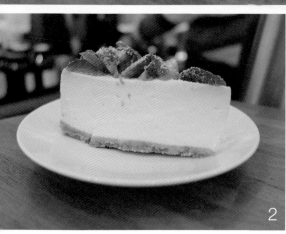

1.義式配方豆與私釀黑糖的完美搭配—黑糖拿鐵
2.店內的甜品都由老闆親手製作，食材經過層層把關
3.百九老闆認真對待的每一杯咖啡，都值得來者細細品味

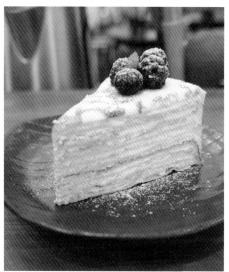

「寧靜的舒服空間，猶如在家中一般，享受新鮮咖啡香，恰到好處的放鬆，這就是咖啡館。」

喜歡原始純樸感覺的百九老闆，用大量的木頭材質加進一點鐵件元素，打造出日式清新又帶點北歐簡約的風格，想營造出像家一樣讓人想放鬆待著的咖啡館氛圍，不限時間，店裡的 wifi 及插座都開放給客人使用，也是老闆體貼客人的心，一杯咖啡一份甜點，可以在這裡度過放鬆的咖啡時光。

「工作可以跟興趣結合，那種累是甘願的。」開業快三年多的百九老闆，對咖啡依舊充滿熱愛，也讓上門的客人感受到用心經營著的咖啡館散發出來的迷人魅力。

 我喝什麼？

手沖單品咖啡—耶加雪菲奧瑪朵Q1／拉格式日曬

 它在哪兒？

🏠 桃園市桃園區慈光街51號
📞 03-326-8238
🕐 10:30～19:30
close 週三
f 190 Café House 珈琲烘焙屋
💻 https://190cafehouse.com/

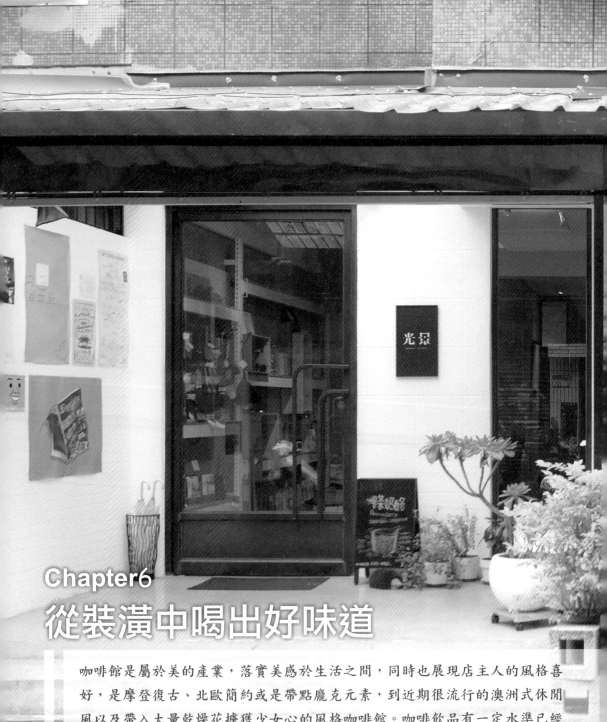

Chapter6
從裝潢中喝出好味道

咖啡館是屬於美的產業，落實美感於生活之間，同時也展現店主人的風格喜好，是摩登復古、北歐簡約或是帶點龐克元素，到近期很流行的澳洲式休閒風以及帶入大量乾燥花擄獲少女心的風格咖啡館。咖啡飲品有一定水準已經是標配，再抓住時下的流行元素或是經典不退潮流設計，對不能沒有咖啡館的我們，走進一間富有設計風格的咖啡館，是件賞心悅目的樂事。

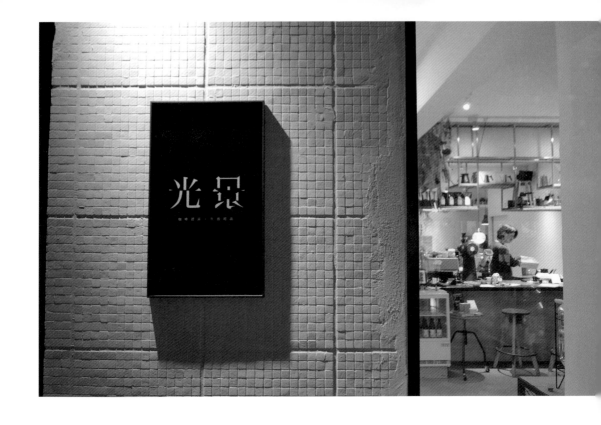

光景咖啡
美麗的事物就如同1杯咖啡

　　對每一位推開光景走進來的客人，店主人 Stephen 都以專業又不失親切的態度介紹店裡的咖啡器具與生活選物，還有來自他精選後的國內外獨具特色風味的咖啡烘焙品牌，像是北歐挪威著名的 Tim Wendelboe、日本埼玉縣的 Hoshikawa Kaffe、台灣台北的引路咖啡……等。店裡的 Menu 也都仔細寫上 Stephen 對每一支咖啡豆的風味詮釋。

　　透過選品的概念，讓兼具實用及美感的咖啡器具、家居用品，像被選進電影場景裡的那些道具，集結成一幅畫面，而這畫面可以表達光景想傳遞的美好景象及生活態度，這是店主人 Stephen 與太太一起開店的初衷。「一開始客人大多是為了挑選物品走進光景，而且有些距離感，調整店裡的空間配置後，現在多了很多客人來喝杯手沖咖啡、義式咖啡或是享

用甜點，最後結帳時也把在店裡看到喜歡的器具帶回家，這對光景來說都是肯定。」店主人 Stephen 一邊煮著咖啡一邊說著。

學咖啡，是為了轉換壓力

　　會接觸咖啡這門領域，是為了轉換上一份工作的壓力，「因為業務工作的關係，常去的場所就是咖啡館，每天都要喝咖啡，最後還買了一台半自動咖啡機放在家裡，但卻煮不出好喝的咖啡。」後來到專業的咖啡教室上課並考取咖啡師證照，他也因此在一次參加「北歐烘焙大師 Tim Wendelboe」的課程裡，更認識到所謂單一處理、單一焙度的淺焙精品咖啡，也在那時候開始有了引進國外咖啡豆的想法。「在這麼多自家烘焙咖啡館中，如果要開咖啡店要如何作出市場區隔，在『不自家烘焙的咖啡館』中生存下來？」這也是 Stephen 一開始企劃「世界咖啡館」引進國外多家特色咖啡烘豆品牌的想法。

　　就這樣一邊在工作的壓力下糾結著，一直到了第二個小孩出生，更加確定想要一份能經營家庭與生活，又能同時做自己想要做的工作。

Stephen 的太太喜歡居家器具，他自己則喜歡咖啡，於是有著咖啡器具、生活選物及咖啡空間的光景，就這樣開始在台北松山區的小巷弄中散發著獨特魅力，逐漸成為咖啡選品指標店。

用緩慢的步調喝一杯咖啡

談到會如何詮釋一杯精品咖啡，「淺中焙的咖啡，可以將咖啡產地的風味及品種的特色明顯表現，層次分明，然後喝了會開心。」Stephen 笑笑地說。這句話 Stephen 說得很誠實，嗜咖啡者如你我，喝到一杯好喝的咖啡，總是讓人心情愉悅。「其實豆子選好一點，生豆品質高一點，要喝到一杯好喝的手沖咖啡其實不難。」眼前喝的這杯淺焙的衣索比亞 Hunkute，端起杯子就有股檸檬香氣撲鼻而來，舒服的酸質及甜感都讓人驚喜。

2017 下半年，Stephen 也以專業咖啡師的身分參與「JIA Inc. 品家家品」10 週年推出的手沖咖啡濾杯組的設計，以職人精神貼近咖啡生活的設計理念，外觀與實用兼具，是不少來台北進行咖啡之旅的外國朋友會選購的咖啡器具。看著陳列在架上的那些有著工藝般美感的咖啡道具及生活選品，每一件擺出來都自成一幅美麗光景，可以擁有也可以欣賞。

美麗的事物如同美麗的光景，需要緩慢的步調及不帶評斷的眼光去感受，就像有時候不帶預設地喝一杯咖啡，喝到的味道反而更真實，來這裡與屬於自己的咖啡光景相遇。

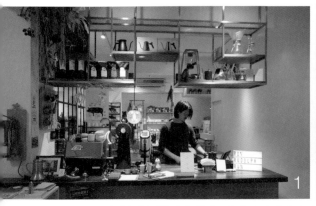

1.充滿設計感的店內裝潢，讓每個客人的咖啡都有不同光景
2.整齊擺放咖啡器具的角落，更顯職人風範

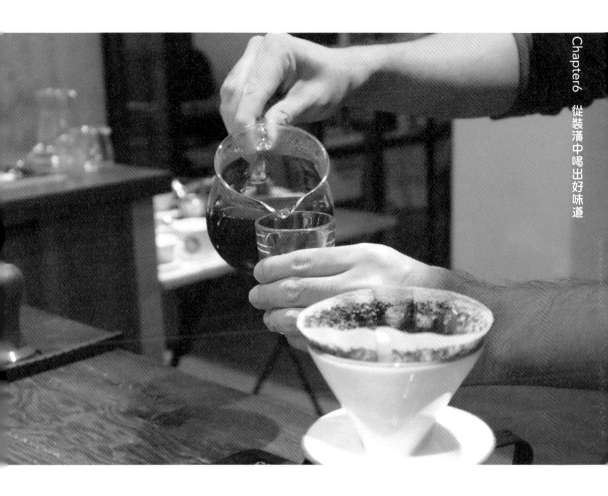

 我喝什麼？

手沖單品咖啡—淺焙的衣索比亞Hunkute

 它在哪兒？

🏠 台北市松山區民生東路三段130巷18弄11號
📞 02-2716-0263
🕚 11:00～19:00
close 週日
f 光景 Scene Homeware
🖥 https://www.scenehomeware.com/

SideWalk Espressobar

在街邊細品一杯完美Espresso

　　坐在 SideWalk 喝咖啡，隔壁轉角是麵攤，對面是金紙店還有一攤鹹酥雞店，在夏日裡，熱氣一波一波逼來，經過的路人幾乎都是當地的居民，有一種閒散的步調。偶爾夾雜看上去像是出公差而穿著正式的外國人，目光所及是一整排舊式的透天厝，還有機車呼嘯而過讓體感溫度再往上飆的燥熱感。

在台灣戶外喝咖啡，沒有像浪漫的花都巴黎擁有美麗街道、建築物與寬敞人行道，也沒有塞納河畔吹來的風、沒有梳理打扮整齊在看報紙的型男大叔，也沒有戴著大墨鏡自在喝咖啡抽著菸的女子。有的是逐漸成形，本來就存在屬於對台灣記憶中的樣子，這樣喝久了好像也會習慣，而且沒有什麼不好，如果咖啡是我們生活的一部分。

年輕的店主人小黑退伍後就開始接觸咖啡產業，逐漸累積自己對咖啡的想法，心裡想著要開一間屬於自己的咖啡店已經很久，一直到有一位很好的朋友，因為身體不適而離開，才讓小黑驚覺，「現在不做什麼時候才做？姑且不論成不成功，至少要踏出第一步。」有機會完成自己心目中接近理想的咖啡外帶吧，要感謝很多貴人。

相對歐洲國家的義式咖啡文化來講，SideWalk 少見的以 Espresso 為主打，「我的第一杯濃縮是在星巴克喝到的，那一小杯我喝了很久，後來再喝到濃縮是在台中的 Amazing 63，才認識到什麼是好喝的義式濃縮，那時連續喝 5、6 杯都不會有身體不適的感覺。」好喝的 Espresso 是所有義式咖啡飲品的基礎，SideWalk 的義式配方豆是來自 Studio Confluence 的烘豆師 Gray 所調配，傳遞出店主人小黑喜歡的濃縮風味，像濃縮果汁般的酸甜感。店裡有一款濃縮配了哥斯大黎加跟西達摩，喝來保有果酸與甜感卻不尖銳，喝起來很過癮。加了蒸氣牛奶融合後的卡布奇諾也很討喜，帶著淡淡果酸香氣但多了牛奶的甜與滑順質地。

再怎麼好，也要客人認同

開業將近兩年的時間，八成都是熟客，也有原本不喝濃縮的客人，因此開始習慣在工作休息時間喝上一杯 Espresso，「很喜歡這樣的感覺，開店前總是天馬行空地想，現在覺得不管咖啡再怎麼好，客人不喜歡還是沒有價值，邊做邊調整，懂得在理想與現實中妥協。」

聊著聊著，時間接近中午用餐時間，在 SideWalk 三坪大的咖啡吧台，店主人小黑開始忙碌起來，上班族們急需一杯好的咖啡讓他們順利度過下半場的工作。在眾多的連鎖咖啡品牌中可以獲得顧客青睞，是獨立咖啡館最大的成就感。如果你夏天有耐熱體質、冬天有自體保暖防禦系統，也歡迎坐下來感受一下台灣版露天咖啡座的獨有光景。

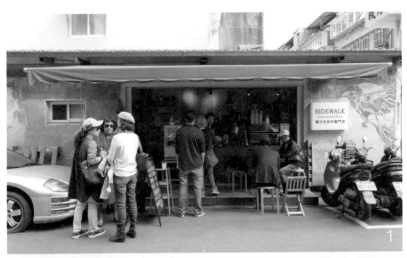

1.原木的桌椅擺在擾嚷的台北街頭，彷彿台灣版本的露天咖啡座
2.雖是狹小的街邊咖啡館，但是裝潢絲毫不馬虎

 我喝什麼？

Espresso

它在哪兒？

🏠 台北市松山區光復南路17巷32-4號1F
📞 0909-666-931
🕐 07:30～18:30
close 週六、週日
f SideWalk Espressobar

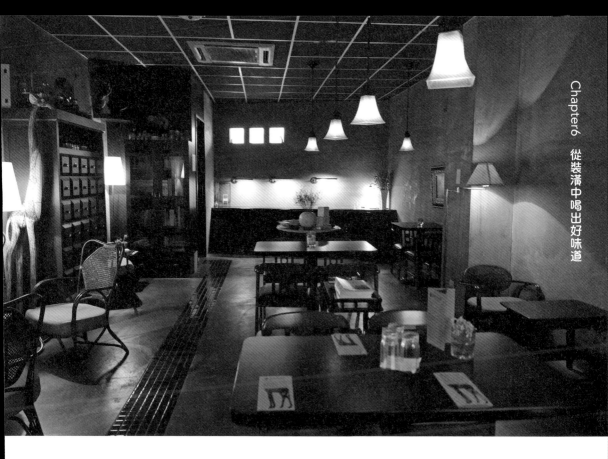

頸鹿先生

感受隱密且細膩的酒吧風情

　　一間骨子裡藏著日本威士忌酒吧靈魂的咖啡館，絕對是細膩且獨特的存在。

　　初次來到頸鹿先生的客人，或許會跟我一樣，從經過玄關，推開咖啡館的門時，就被勾起好奇心，「什麼樣的咖啡館，會藏在水泥牆後？」推開門後，有種來到 Speakeasy 地下酒吧的感覺，瞬間隔絕了世界，走進店主人建構出來的醉人畫面。沉穩的光線打在清水模質感的水泥牆上，光影在牆上掛的畫作間高低錯落著，木桌跟藤木椅的搭配，再利用黑色馬賽克磁磚引導著往吧檯的方向，讓整體空間感更為強烈。「這是一間給大人的咖啡館」我的心裡浮現這樣的感覺。

打造這間藏身在水泥牆內的咖啡館，是有著斯文氣質的店主人匡匡，曾經在日本工作過，下班後的他總喜歡到威士忌吧喝上一小杯威士忌。「日本的威士忌吧通常都不大，小小的座位不多，光影感很好，很放鬆。」回台後也一直在咖啡館工作，匡匡接著說，「我自己在喝咖啡時，不喜歡透明落地窗，隨時會跟路人對到眼。」於是很注重隱密感的頸鹿先生就這樣誕生了。

頸鹿先生的手沖單品咖啡，精選來自全台各地的自家烘焙咖啡豆，並寫上烘豆師的名字，依照不同季節換著豆單，像是「山田珈琲店」由山田清隆先生烘的巴西喜拉朵或是「禮物咖啡」由 Ben 所烘焙的哥斯大黎加塔拉珠等不同產區的咖啡等。這裡的義式濃縮是用拉霸機沖煮的，拉霸機因為利用的是彈簧的壓力所造成的自然水壓，沖煮出來的濃縮會比較溫柔且柔順，喜歡以義式濃縮為基底的咖啡飲品，不妨試試。而店內的每一款自製甜點，頸鹿先生也有推薦適合搭配的咖啡跟飲品，像是黑蘭姆酒藍莓抹醬巧克力蛋糕，搭上手沖的衣索比亞夏奇索或是有機春摘大吉嶺，配上一杯南非紅葉波本酒茶也很好。

而陳列在吧檯上的威士忌，更是吸引我的目光，在日本的時候喜歡到威士忌吧喝上一杯的匡匡，當然擺上了山崎、白州、余市、響等知名的日本威士忌，對威士忌有興趣的朋友，絕對可以跟匡匡聊上好一會。

「對我而言，吃與喝不單單只是為了生存的基本需求，當然那也很重要，或者應該說極不可缺。但我更喜歡在喝的同時、液體緩緩經過喉嚨流入體內的當下，感受製作者所想要表達的畫面與概念。每一杯飲品，都有它在我心目中最適合飲用的季節、最適合盛裝的容器、最適合聆聽的音樂或飲用時最適合身處的空間。」來頸鹿先生感受無一處不細膩的服務、飲食與空間，一間極具個人風格與意志展現的咖啡館。

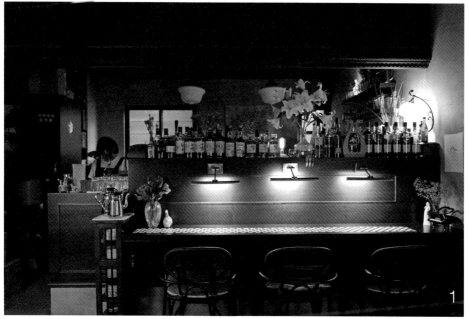

1.濃厚的酒吧風情，會讓人忘了這裡其實是間咖啡館
2.藏在水泥牆後的頸鹿咖啡相當與眾不同
3.微暗的光線搭上簡單的布置，這裡透露著一股神祕感

 我喝什麼？

Espresso

 它在哪兒？

🏠　宜蘭縣宜蘭市女中路三段55號
📞　03-933-0930
🕐　週一到週五，12:00～19:00
　　週六、日，12:00～19:00

close　週二
f　頸鹿先生

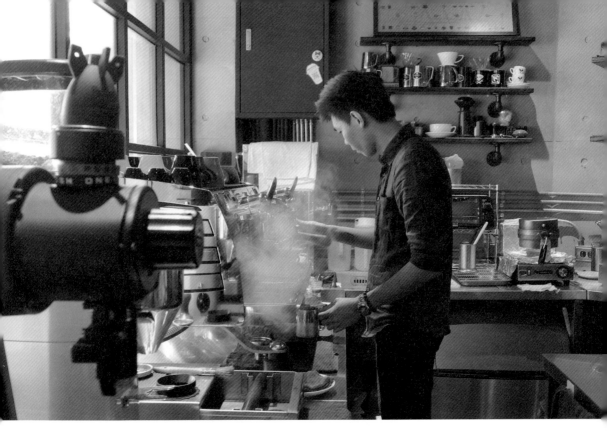

Cafeholic Coffee & Bar

最不一樣的工業風咖啡館

　　這是一間可以清楚感受到店主人想傳達的空間調性及細節的獨立咖啡館，完成度很高的工業風格。「當初在與設計師溝通時，設計師就對我說坊間已經有很多工業風的咖啡館，你還要做工業風嗎？但我就是喜歡這樣的感覺。」外表看上去酷酷的店主人阿燁說。不管是空間風格還是咖啡風味，開一間自己喜歡的店是很重要的事，要做到無法複製而不是直接跟著潮流貼上，才是獨立咖啡館的精神所在。

　　店內空間藏了很多店主人的巧思，像是特別訂作的 H 鋼柱與吊臂，機械感十足。釘在牆上透明水管組合而成的魚缸，小魚反射在水泥牆上優游的影子讓人看了入迷。而最喜歡的區域是帶點螢光感藍色系的開放式工

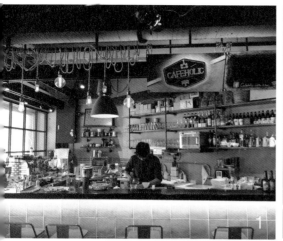

1. 螢光藍色系吧檯後所調出來的每杯咖啡，都有著店主人的用心
2. 不只希望做一間職人咖啡館，阿燁也同時開發鹹甜食商品

作吧檯，上頭用麻繩垂掛的圓球鎢絲燈泡，放上用鐵水管組裝起來的手沖咖啡架，再搭配有木頭溫潤質感的鐵製高腳椅以及阿燁沖起咖啡來專注的姿態，為整體冷調感的空間注入些溫度。

因小說而愛上咖啡

談到會愛上咖啡的原因，眼前這位型男阿燁突然笑得靦腆，「念書的時候，很多以咖啡館為主題場景的網路小說，像是痞子蔡的愛爾蘭咖啡、藤井樹的六弄咖啡館……覺得咖啡館好像很不錯……很夢幻……。」說完阿燁自己大笑起來。於是從當兵開始養成每天投一瓶罐裝咖啡的習慣，到進入連鎖咖啡店學習標準化的製作咖啡流程，對想了解咖啡的欲望越來越強烈，後來因緣際會跟著一位咖啡前輩學習咖啡沖煮的觀念與技術。「顛覆我對咖啡的認知與想像，原來咖啡可以透過不同的手法修正，有很多種呈現方式，也才開始接觸淺焙咖啡。」等到終於開了屬於自己的咖啡館，他已經在咖啡產業磨練了將近 10 年的時間。

阿燁把自己對咖啡的喜愛與咖啡館的想法忠實地放進店裡。Cafeholic 的 Espresso 喝起來帶著甜感，尾韻有核果香氣且口感滑順，在與牛奶融合後，會帶出更明顯的焦糖奶油甜感。喜歡咖啡味濃一點的建議點杯卡布

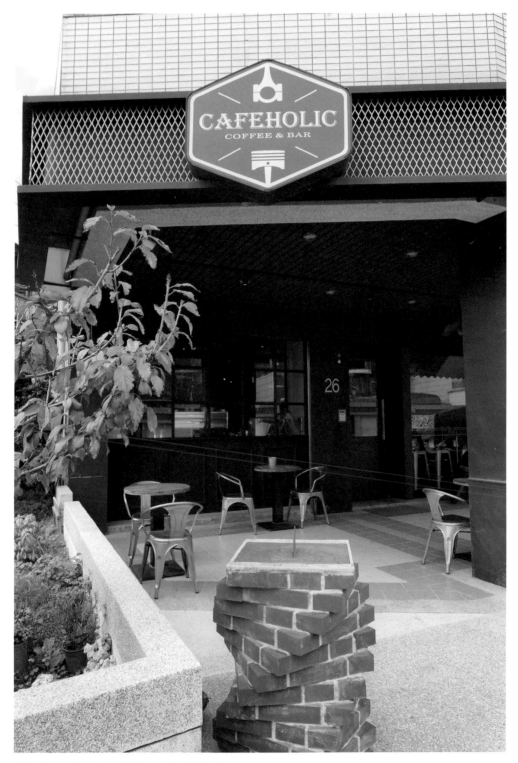

旋轉堆疊而成的紅磚塔日晷，成為顯目的特色

奇諾，享受濃縮咖啡、牛奶與奶泡的 1：1：1 完美比例。也可以來杯獨特的香草萊拿鐵，阿燁加入自己熬煮的天然香草萊糖漿，香草的迷人香氣在咖啡中綿延，很有層次。手沖單品咖啡以淺中焙為主，不定期更換產區，有非洲豆的果香調性、中南美洲豆的核果、堅果餘韻香氣以及亞洲豆比較奔放的香料風味等。

希望客人找到最放鬆的空間

除了咖啡，這裡的甜點主要都是阿燁自己製作，很受歡迎的「手工提拉米蘇」，以濃縮咖啡為基底帶著淡淡酒香與濃郁奶香，吃起來則是帶著冰淇淋口感，很特別。還有一款「起司麻糬」，外層的麻糬包著 Cream Cheese，吃得到帶點彈性又綿密的口感和起司的香濃。另外也很推薦這裡的鹹食，像是不同口味的帕尼尼，除了用料實在，還搭配清爽脆口的蔬菜沙拉及玉米脆片附上莎莎醬。

用心製作的咖啡飲品及經過設計後才推出的鹹食，不希望被定位在職人咖啡館的阿燁，只希望客人來了 Cafeholic 之後可以找到自己喜歡的地方，不管是因為一杯咖啡還是因為店裡某個空間而感到放鬆，會想到再回來 Cafeholic，就是他最大的成就感。

 我喝什麼？

卡布奇諾

 它在哪兒？

🏠 桃園市中壢區龍昌路26號
📞 03-416-2923
🕐 週三到週五，13:00～00:00
　　週六、日，11:00～00:00
close 週一、二
f cafeholic coffee & bar

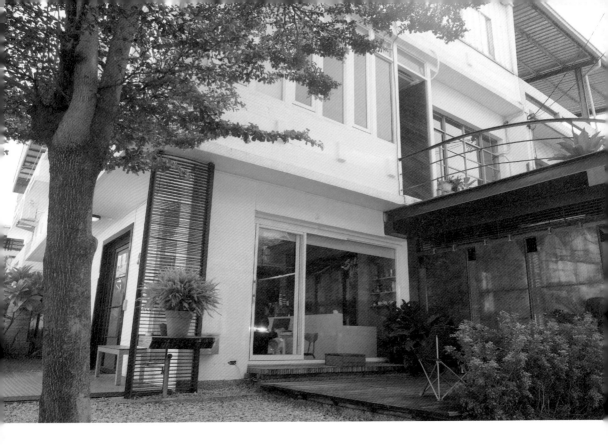

Solidbean

用明亮的白色調喝一杯咖啡

Solidbean 指的是結實健康的咖啡豆，中文店名「硬豆」也代表著咖啡生豆的高品質，這是由三位女生共同組成的咖啡團隊，曾在墨爾本及台中知名咖啡館工作過的 Dana 負責咖啡製作、在咖啡產業經驗豐富的 Nicole 掌管烘豆、Corey 則專職在擅長的品牌管理及形象。

大理石展現的明亮質感

經過這裡很難不被整棟在陽光下顯得耀眼的白色洋房吸引，推開門走進咖啡館，沒有多加裝修及隔間的空間顯得寬敞明亮，利用大理石及部分石材提升整體質感，讓空間回到人與人、食物、咖啡之間，這是硬豆最

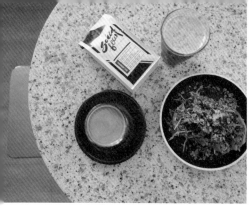
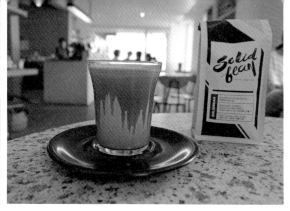

想帶給客人喝咖啡時的感受，而上門的客人是店家最期待的空間色彩點綴，每天都有不一樣的流動。

在墨爾本工作過的 Dana，說起澳洲的咖啡文化，她認為每間咖啡館的咖啡有一定水準已經無庸置疑，每個人都有自己獨愛的一間咖啡館，早晨 7 點就開始煮咖啡，傍晚 5、6 點就結束營業，提供好喝的咖啡、健康的食物，這是不同於台灣人飲用咖啡的習慣與時間，也是一種生活風格的傳達。硬豆想將這樣澳洲式的生活風格帶回台灣，並轉化成屬於硬豆自然的 Lifestyle。

回到咖啡與食物本身，將每支咖啡豆最好的狀態、風味呈現給客人是硬豆的堅持，烘到淺中的咖啡豆，經過適合的沖煮手法所散發出自然的果香氣、酸甜感很迷人。以咖啡為主角的硬豆，除了提供單一產區的手沖咖啡以及多樣組合的 1＋1set（一杯義式濃縮＋一杯濃縮為基底製做的咖啡飲品），引進現壓的啤酒咖啡 Nitro Coffee On Tap 更是在台灣的咖啡圈引起一陣風潮，以冷泡咖啡再灌入氮氣的方式，喝起來有細緻的泡沫口感，就像在喝啤酒般清涼，非常適合夏天飲用。

還有多款硬豆特調的義式咖啡，像是琥珀咖啡，用雙份濃縮融合鮮奶，不僅視覺效果佳，層次也豐富，還有一款加了萊姆酒的歐陸冰咖啡，單顆檸檬＋雙份濃縮＋少許糖漿，咖啡的果香氣搭上檸檬及萊姆酒，一喝就愛上，這裡的每一款飲品都值得嘗試。

不得不嘗的美味餐點

提供的餐點像是庫克先生三明治、義大利卡布里沙拉、邱拉爾臘腸三明治等，餐點的組合都是以健康自然的食材為主，特別喜歡這款香草堅

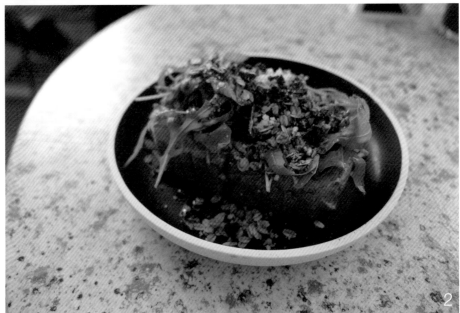

1.以白色和大理石為主色調,整間店看起來相當明亮
2.香草堅果油吐司,層層疊疊的味道令人愛不釋手

果油吐司，烤得酥脆有彈性的歐式吐司，抹上一層乳酪醬後再鋪上一層厚厚的南瓜泥，接著放上香氣獨特迷人的芝麻葉，再撒上堅果、莓果乾、岩鹽，最後淋上畫龍點睛的楓糖及帶點微微辣度的堅果油，每一口都吃得到乳酪的香、綿密南瓜泥的甜、堅果的口感及莓果乾的酸甜、芝麻葉微苦的甘甜⋯⋯層層堆疊起來的味道豐富卻又不干擾，好吃極了。

　　特別一提，這裡熱的單品咖啡用法式濾壓壺來詮釋，端上桌前會再用濾紙把細粉濾掉，烘豆師 Nicole 說這樣的方式是咖啡最接近杯測時的表現，也是最能讓客人將在店裡喝到的風味，在家沖煮時也能簡單複製出來，只要設定好沖煮參數，相對手沖咖啡時變因來得少。

　　三位對咖啡、食物以及生活風格有獨特見解且熱愛的女生，將其精準展現在飲品及精緻的餐點上，注重細節的態度也讓 Solidbean Coffee Roaster 在台中競爭的咖啡館裡顯得獨特且脫俗。

咖啡師Dana的私藏名單

放假的Dana 都去哪些咖啡館？讓她來偷偷告訴你

【Hausinc café／台中市北區忠太西路39號 】
推薦理由→咖啡好喝、環境放鬆，可能會遇到不少放假的咖啡師

【13咖啡／台中市南屯區環中路五段200號】
推薦理由→很喜歡13咖啡散發出來人與人之間的溫度，陶鍋手焙也值得一試。

【町走馬／台中市西區大全街52號】
推薦理由→只要有外國朋友來，都會帶去町走馬，體驗台灣特有咖啡文化。

 我喝什麼？

歐陸冰咖啡、琥珀咖啡

 它在哪兒？

🏠　台中市西區精誠三街28號
📞　04-2310-2272
🕘　09:00～18:00
f　Solidbean Coffee Roasters
🖥　https://www.solidbean.com/

Chapter 7
喝進靈魂深處的咖啡

咖啡館讓人除了家跟辦公室之外，還有一個地方可以待著，而且感到自在，忙碌的上班族可以稍稍喘息，旅人可以停佇整理心情。有一齣自己很喜歡，改編自日本漫畫家安倍夜郎的電影——《深夜食堂》，每個上門的客人都帶著各自的故事，離開深夜食堂後，走向不同方向，繼續為生活打拼，有那麼幾間咖啡館對我來說也是這樣的感覺，有點神祕，可遇不可求。

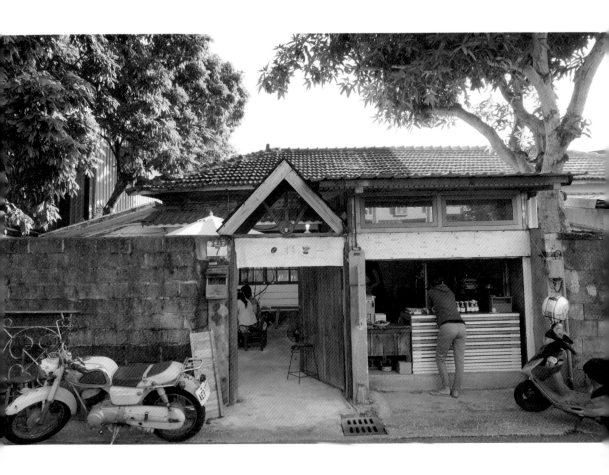

Giocare義式手沖咖啡
陶杯中包覆著細膩的溫暖

　　「春有百花秋有月，夏有涼風冬有雪；若無閒事掛心頭，便是人間好時節。」

　　坐在 Giocare 的古樸庭院喝咖啡，身體的感官就這樣不自覺地被喚醒，對面校園傳來的鐘聲、樹梢小鳥的耳語、陽光曬在臉上的觸感、磨豆機轉動的聲音、空氣中不時傳來隨著音樂飄過來的咖啡香氣，四周手作的陶器上點綴著剛剛好的色彩，貓咪正以安靜又輕盈的步伐移動……不時抬頭看看光影交織襯著的天空，心裡覺得這畫面有點美好得

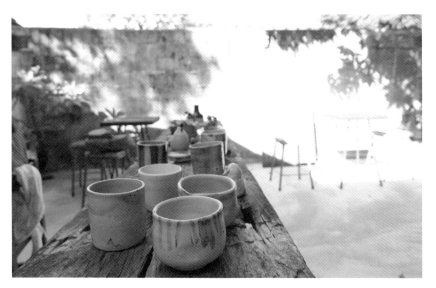

店裡的手工陶杯傳達出一種溫暖的感覺

過於夢幻，但這就是平凡的日常，只是常常將腳步走得太快，將一杯咖啡喝得太趕。

　　從花蓮市區前往 Giocare，快抵達時會先走上緩緩的小山坡，山坡左手邊是間學校，Giocare 就在學校的對面，後方還有一間小畫室，這裡像個世外桃源，人和院子裡的貓咪共同享受舒適的空間。戶外的庭院座位提供給客人喝咖啡、吃甜點，後方的房子則是店主人的工作室，烘豆、陶藝以及繪畫創作。

　　店名「Giocare」為義大利文，在英文裡是 Play 的意思，咖啡可以像 DJ 播放一首好聽的音樂一樣，用不同的味覺記憶連結傳到你心裡，同時咖啡也可以很好玩，因為在製作每一杯咖啡的過程中有很多種可能性可以詮釋。想起一位烘豆師說過：「精品咖啡應該是一種精神、是一種想法，從生豆、烘豆到沖煮，一直到店家如何詮釋給客人，每個環節都要有 80 分，才能是一杯 80 分的咖啡。」

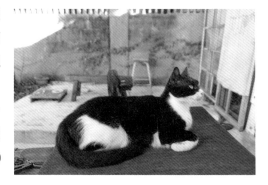

Giocare 就很符合這樣的精神，用自家烘焙的咖啡豆，不管是點上一杯手沖單品或是義式咖啡，都包覆了一種生活中細膩的溫暖，將每一杯盛裝在手作陶杯的咖啡傳遞到客人手上。

　　點了一杯帶著莓果香氣的衣索比亞耶加雪菲孔加，剛入口微微的檸檬香氣，在溫度稍降後，整體的酸甜感更為迷人，熱帶水果風味飽滿豐富。另外一支冰的日曬耶加，跟雙層杯比起來，我更喜歡這樣裝在杯壁較薄的玻璃杯，視覺上已經先把熱氣帶走了一半，再讓淺焙咖啡的果酸香，帶來清爽。Giocare 的營業時間也隨著季節調整，冬天從下午 2 點到晚上 7 點，夏天則是下午 3 點半到晚上 8 點。

　　旅行中所到的城市，好像總有一間咖啡館會讓你念念不忘，還沒離開已經想著下次要再回來。Giocare 就是這樣之於花蓮的存在，在緩坡上，那間有貓的日式建築庭院裡，有陽光有微風，有間自家烘焙的咖啡很好喝。

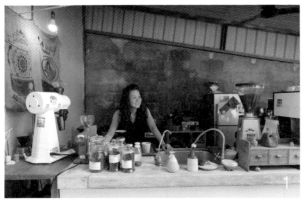

1.店主人親切自若的態度，更讓客人感到自得
2.藏著一句話的冰咖啡，讓你邊喝邊陷入沉思

☕ 我喝什麼？
　　手沖單品咖啡－衣索比亞耶加雪菲孔加

📍 它在哪兒？

🏠 花蓮市樹人街7號
📞 0980-917-424
🕐 夏季，15:30～20:00
　　冬季，14:00～19:00
close 週三、四
f Giocare義式.手沖咖啡

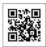

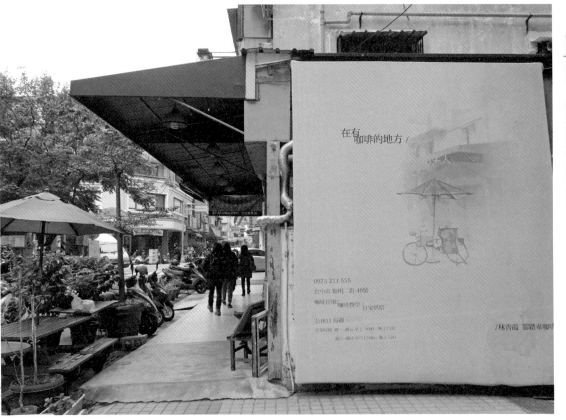

林青霞腳踏車咖啡
夢想之路「想做就一定可以」

「在有咖啡的地方，沒有陌生人。」店門外掛著醒目的一句話，說出那些讓我們著迷且可以寄託的，咖啡杯以外的人情。

店名響亮的林青霞腳踏車咖啡，現在5坪不到的店面是用將近5年的時間，在街頭騎著自己改裝的咖啡腳踏車，努力賣出一杯杯手沖咖啡換來的成果。當年的那台腳踏車還擺在門口，留下那段時光的印證。「有時客人會好奇妳真的叫林青霞嗎？我就拿出我的身分證給他看。」本名跟電影明星林青霞同名同姓的青霞姐笑笑地說。從騎著腳踏車在街頭賣咖啡到落腳台中精明二街的店面，青霞姐的咖啡功力扎實。

從自己摸索烘豆、沖煮咖啡，遇到突破不了的瓶頸就想辦法請教咖啡前輩，一直到考取美國精品咖啡協會的 Q Grader 咖啡品質鑑定師，憑著一股「只要想做到就一定做得到」的信念。而這樣的信念背後，除了想實現年輕時對咖啡的夢想外，還有在失去經濟依靠後，要自食其力的韌性。青霞姐説：「考到 Q Grader 咖啡品質鑑定師後才知道原來自己這麼會念書。」

在小空間內聊著日常

除了每一杯用心沖煮的咖啡，待在這裡的咖啡時光，讓人不自覺地放鬆，5 坪不到小小的咖啡空間，飄散著咖啡香，每一位推開門走進來的客人，互不相識，卻自然地沒一會兒就打開話匣子，聊著彼此的日常生活，還把剛買來的麵包切來分著大家吃。 在空氣裡咖啡香的流動中穿插著青霞姐的介紹，「這支是瓜地馬拉的花神，酸度很柔順……這支是肯亞，會有淡淡的柑橘香氣……」同時也有不少外帶的客人，拿著自備的咖啡杯，等著青霞姐沖一杯咖啡。此情此景正呼應了店門外那句「在有咖啡的地方，沒有陌生人。」也是像這樣的小型獨立咖啡館迷人的特質之一。

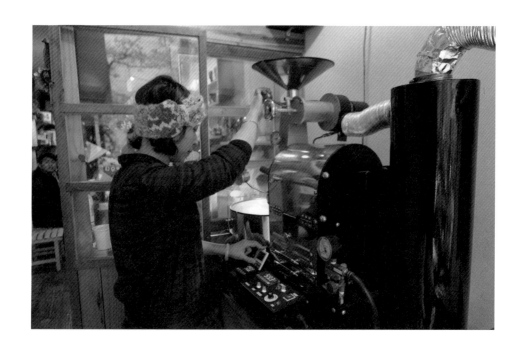

　　一邊喝著咖啡，一邊聽青霞姐的咖啡之路，從街上的一台咖啡腳踏車到現在的店面，堅持與不放棄學習咖啡的機會，從沖煮到咖啡烘焙，一切從零開始，有心是最重要的。青霞姐也開始用她的咖啡專業知識與經驗，每個月固定排出一天到南投，幫台灣的咖啡農進行咖啡杯測把關，「大多數的咖啡農雖然會種植咖啡，但對咖啡風味這塊並不是太敏銳。」她也開始在國內舉辦的咖啡烘焙大賽擔任評審。等專注沖完眼前那杯咖啡，她才開口說：「靠大家無私的分享，才能讓台灣的咖啡品質越來越好。」最後，說著這輩子一定會一直愛著咖啡的青霞姐，怎能不讓人投以欣賞眼光。

 我喝什麼？

手沖單品咖啡－瓜地馬拉花神

 它在哪兒？

🏠 台中市西屯區精明二街49號
📞 0975-211-555
🕐 週二，09:00～17:00
　　週六、日，12:00～19:00
　　週一、三、五，09:00～19:00
close 週四
f 林青霞腳踏車咖啡

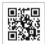

南十三

老闆煮什麼，客人就喝什麼

　　「陶鍋手炒靠的都是經驗，就像每個媽媽都知道鍋裡的高麗菜什麼時候要起鍋一樣。」文哥説。

　　當特地到一個城市感受咖啡文化的時候，請在地咖啡館的咖啡師推薦他自己喜歡的咖啡館是一個好方法，南十三就是台南秘氏咖啡的店長推薦給我的口袋名單，來台南幾次都錯過營業時間，這次來了之後不會想再錯過，特別的是除了咖啡豆是用陶鍋手炒外，南十三那種天地悠悠的泰然氛圍實在太放鬆。

南十三位於台南市市定古蹟「陳世興古宅」的窄巷內，來此探訪迷路的可能性很大，隨意在巷子裡跟著直覺走還比較容易找到，經過一扇刷成天空藍的門框，看到外頭有個藍色的電表，南十三就到了。仔細看，招牌就藏在電表裡，度數停留在 13 的電表，不到 1 公分的小數字，晚上天色昏暗時會亮起燈。

走進門踏上木板，會先看到一張用桃花心木做成的長桌，往裡頭走放了幾張小桌，還有占據一面牆的書櫃，攝影類的書籍占了一大半，猜想店主人對攝影、影像想必很有興趣，後半部的空間提供想閱讀想發呆的客人，相對較隱密的空間，建議大家既然來到南十三就往大桌坐吧！

人稱文哥的店主人沈介文，是南十三的靈魂人物，這裡喝咖啡的方式很特別，用賽風壺萃取出杯，沒有豆單，文哥煮哪支就喝哪支。「這樣有個好處，可以跳脫平常喝習慣的咖啡產區。」文哥說，這裡的咖啡豆種跑很快，這也是喝精品咖啡的樂趣之一，可以喝到世界各地不同產區的風味。

在放鬆氛圍中天南地北聊天

南十三的一大特色就是陶鍋手炒，向文哥請教陶鍋手炒跟機器烘焙出來的差異在哪裡？文哥的回答也妙，「陶鍋手炒靠的都是經驗，就像每個媽媽都知道鍋裡的高麗菜什麼時候要起鍋一樣。」這次喝了三支不同產區的單品咖啡，衣索比亞的西達摩、巴拿馬還有巴西的南米納斯，感覺很「透」，每一支咖啡喝起來都很透不燥，溫潤又甘甜。

在南十三最大的享受，就是在這樣非常放鬆的氛圍裡，一邊啜飲著咖啡，一邊跟店主人文哥還有鄰座的客人天南地北地聊，聊台南、談生活、聽音樂，說說歷史，順便把自己會的台語都搬出來用。聊個幾句不難發現，對話的人通常博學多聞，從歷史、植物、攝影到音樂都能聊，此時再感受光影在古宅巷弄裡的變化，我想，店主人至此累積出的生活態度都萃取在眼前的這杯咖啡裡了。

只能說這樣的迷人咖啡館，不見得每個人都會喜歡，對我來說，可遇不可求了。

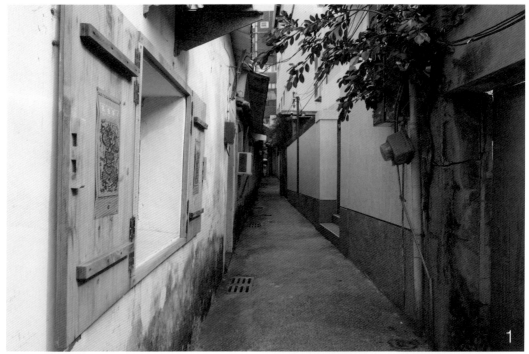

1.低調的藍色木門，讓南十三特別不好找
2.用陶鍋手炒的咖啡豆萃取出來的咖啡，喝來溫潤又甘甜
3.書架上擺放著的書，透露出主人的閱讀喜好

 我喝什麼？

單品咖啡（賽風式煮法）

 它在哪兒？

 台南市中西區民族路二段317巷46號
0988-169-970
14:00～21:00

close 週二、三、四

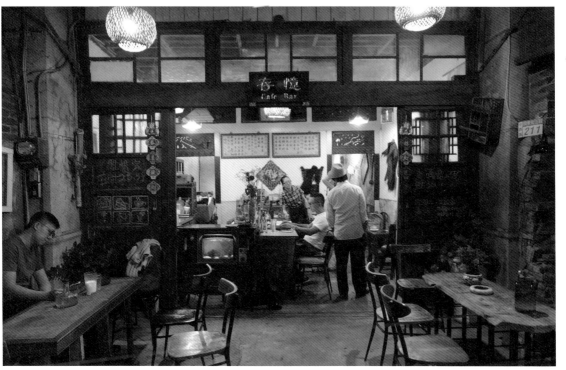

存憶咖啡
老舊窗花內的回甘滋味

　　咖啡喝多了，從不同產區、處理法、烘焙度到末端的沖煮手法，有時驚豔於杯裡那綻放的花香與爆炸性的果酸滋味，或是像好茶一般會在喉嚨裡回甘。但老實說，旅行時會讓我想再訪的獨立咖啡館，卻不僅限於手中那杯好咖啡，只要咖啡喝來有一定水準，店主人的魅力及空間的氛圍才是最重要的關鍵，因為那是更有記憶的連結。

　　位於台南的存憶咖啡，就是這樣一間店，主人的魅力及放鬆的氛圍讓人一去就愛上，並開始惦記著下次要再來。台南的老屋咖啡館很多，記得某間咖啡館老闆跟我說過：「在台南，要找到一間不是老屋的咖啡館那才難。」但經營老屋咖啡館不是這麼容易的事，得要真的愛著老房子與他一起生活才行。存憶咖啡是間百年老屋改造的咖啡館，與其說是改造，比較適合用的詞是「保留」，保留閩式建築的格局與日式風格的

時代感，有著資深餐飲背景的店主人威廉是在一次散步時經過這棟老房，從縫隙裡看見牆上的日本富士山木板窗花，結下了眼緣，在心中對老房子的美發出讚嘆。

花了好長的時間整理老屋，威廉在老屋裡頭發現很多有趣的事物，一份民國 36 年的報紙、早期的手繪玻璃畫，還有毛筆寫著要用台語發音才念得出來的祈求招祥納福對聯。存憶咖啡半開放式的空間，讓坐在屋裡喝咖啡的客人成了街上很有意思的風景，這樣的空間尤其吸引外國客人的目光，更形成有趣的意象對比，坐在閩式建築裡的外國人喝著屬於西方飲品的咖啡。從白日到華燈初上的夜晚，存憶咖啡散發懷舊感與神祕感，兩種不一樣的感覺。

這裡的豆單固定提供 6 ～ 8 支，是威廉跟苗栗一間烘豆工作室配合，焙度則是中淺焙為主，用賽風壺萃取出杯。在一旁觀察威廉煮咖啡的方式，在上壺先倒進咖啡粉，下壺也開始煮水，水沸騰後慢慢上升就開始接觸到咖啡粉，待完全浸泡後再輕柔攪拌，聞香等待數秒後，便移開火源，讓咖啡液回到下壺，完成萃取。咖啡喝來溫順回甘，溫度下降後帶點淡淡花香，配上獨特的中式烤甜餅，意外地很搭配。

不好煮的人情味咖啡

「我這裡的咖啡其實很難煮。」威廉這樣對我說。技術面上，因為是半開放的空間，濕度、溫度等等都更會影響咖啡的萃取，再來是感性層面，來喝咖啡的客人，我會看他們的當天的心情與狀態，幫他們煮咖啡或調製一杯飲品，有酒精的沒酒精都可以。從聊天的過程不難發現威廉本身就是感性的人，因為一段感情的結束而開了存憶咖啡館，也因為結束就是另一個開始，讓威廉把存憶咖啡當一個據點，而每杯咖啡則是串起人與人之間的媒介。

我對存憶咖啡的記憶，除了這杯咖啡外，還有威廉在閒聊中聽到我對鐵窗花有興趣，便帶著我到巷弄繞繞，欣賞鐵窗花、舊式建築與廟宇的美。原來平日有空閒的時候，威廉便喜歡這樣隨意走在巷弄中觀察，再買書研究這些屬於台灣早期傳統的手工藝之美。向威廉道別離開咖啡館，他伸出雙手，「祝妳在台南旅行愉快。」謝謝威廉煮了這樣一杯充滿人情滋味的咖啡。

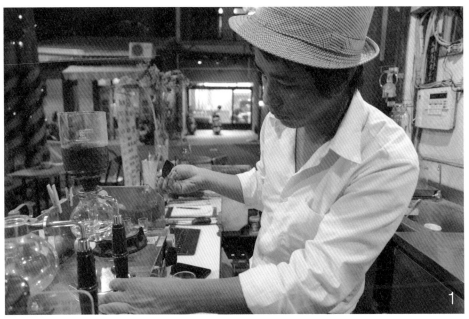

1.半開放式的空間提高了咖啡沖煮的難度，威廉謹慎對待每一杯咖啡

2.走廊上的照片牆，營造出濃濃的回憶感

3.店內販售的中式甜餅，與咖啡意外相配

 我喝什麼？

單品咖啡（賽風式煮法）

它在哪兒？

🏠 台南市中西區國華街三段211號

📞 06-223-5905

🕐 週一與週四到週日，09:30～22:00

　　週二、三，12:30～22:00

f 存憶Cafe Bar

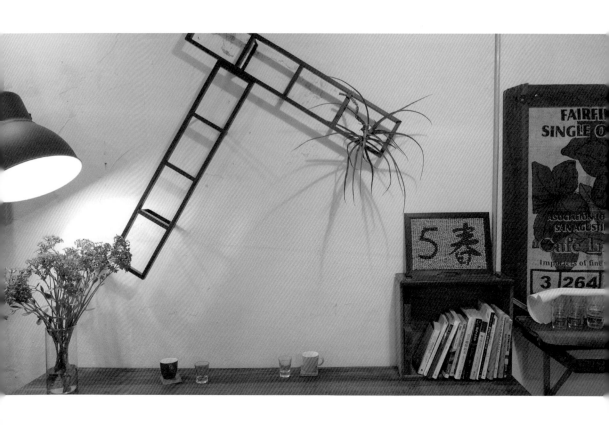

5春咖啡
回憶與夢想通通「5春」

　　來訪5春的這天，店主人Jimmy先問了我一個問題：「去過這麼多間咖啡館，為什麼會喜歡5春？」喜歡是不需要理由的，沒有理由的喜歡才是愛上了，我當然沒用這樣的方式回答Jimmy（笑）。喜歡5春只賣好喝的單品咖啡、大人系的手作甜點（微酒精）；喜歡5春自然不造作的老屋氛圍，更喜歡站在吧檯裡專心煮著咖啡的Jimmy，以一種保有自我的態度在面對每一位來5春喝咖啡的客人。

　　5春是Jimmy的老家，就在離國立台灣美術館步行十幾分鐘的巷弄裡，原本從事餐飲業的他也愛喝咖啡，在決定開咖啡館後，除了學習沖煮咖啡，也練習烘豆的技術，動手將老家整理維修後，盡量保留原本

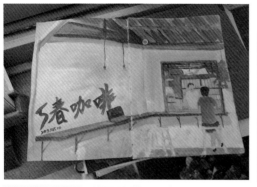

的樣貌，喜歡老東西擺放的姿態以及物件原有的質地，而不是刻意塑造成老屋咖啡館。就這樣在 2013 年的 5 月準備開始營業，因為想著店名要讓自己好記，正值 5 月的春天，門牌號碼又有 5 號，「5 春」就這樣在腦中浮現了，台語「有剩」的意思，念起來也正是 5 春。Jimmy 輕描淡寫說起店名的故事，我倒是聽得很有意思，每次來到 5 春喝咖啡，都故意剩一點，剩一點咖啡或是剩一點話沒說完，不為什麼，只為了下次還要再來。

　　這裡的單品咖啡沒有豆單，是為了讓客人可以不被平常喝慣的咖啡產區制約，只要跟 Jimmy 描述比較喜歡什麼樣的味道及調性，由他來選豆出杯，一冷一熱。來 5 春喝咖啡的客人大概都聽過 Jimmy 說：「有位子都可以坐，水自己倒，咖啡我來煮。」對於不知道自己喜歡什麼樣咖啡風味的客人，Jimmy 有時也會煮兩支有明顯差異的咖啡，來讓客人比較，「喜歡喝什麼樣風味的咖啡，是比較出來的。」Jimmy 也聊到一個故事，有一位客人上門喝咖啡就先說了：「不喝酸」，他應了聲好，

就開始煮咖啡。第一杯,薩爾瓦多聖塔瑞塔水洗,不酸平滑,核桃焦糖,第二杯煮了肯亞水洗 Rukira,酸亮有番茄、葡萄柚帶點甘蔗的酸甜感,結果客人反而比較喜歡肯亞那杯。這也是喝精品咖啡有趣的地方,這麼多產區,不用給自己太多侷限,就開放自在地去品嘗每一杯咖啡。

聊得更多的,是生活

咖啡選擇以賽風壺作沖煮方式,除了味道比較集中外,香氣及口感在舌面的感覺也相對厚實,當初設想的也是比較有舞台效果,可以吸引客人目光,「但現在已經想在吧檯前做一面高牆擋起來」Jimmy 不改幽默笑笑地說。開店前的他很容易「掉入杯中」,會放大檢視每一杯咖啡的風味表現是不是夠完整,開店後的他開始調整心態,杯子裡的東西只要有 80 分,達到一定標準就好,店的氛圍營造與客人的互動才是最重要的。我想 Jimmy 是謙虛了,不只咖啡,這裡的甜點也非常好吃,店裡的檸檬塔,酸得過癮,底部的夾層是用藍莓及香蕉製作的果泥,還吃得到淡淡的威士忌酒香,平衡了甜味,薄薄的塔皮一口咬下,整體的滋味在口中更完美融合。

其實來 5 春,跟 Jimmy 聊的不只有咖啡,更多的是生活以及食物,而咖啡本來就是我們生活裡的一部分,Jimmy 烘豆的節奏與焙度也會跟著節氣走,天氣轉涼,烘的相對夏天來的厚實,每天用一杯好咖啡善待自己的味蕾與靈魂,成了在 5 春最自然的習慣。

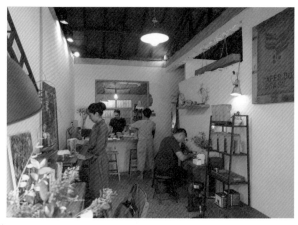

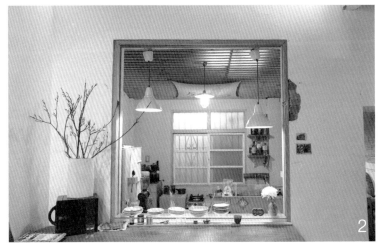

1.獨棟老屋內藏著的，是Jimmy獨特的咖啡情感
2.老屋經過整理後，質樸且明亮

☕ 我喝什麼？

單品咖啡（賽風式煮法）

📍 它在哪兒？

🏠　台中市西區五權一街162巷2弄5號
📞　0970-979-347
🕐　週一到週五，14:00～21:00
　　週六、日，13:00～21:00
close　週四
f　5春

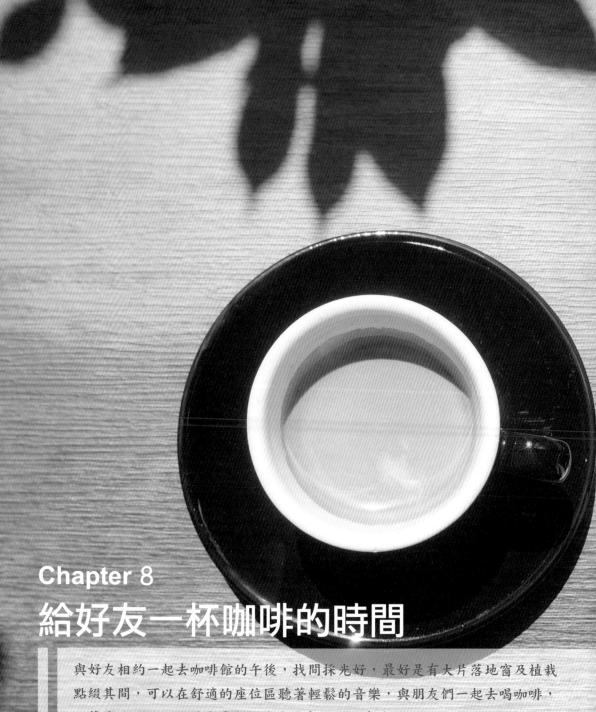

Chapter 8
給好友一杯咖啡的時間

與好友相約一起去咖啡館的午後，找間採光好，最好是有大片落地窗及植栽
點綴其間，可以在舒適的座位區聽著輕鬆的音樂，與朋友們一起去喝咖啡，
不管是咖啡、甜點還是景色，更是要有獨到之處才可以啊！

PariPari
品味最美的老派時髦

　　這天下午散步前來，台南照常用溫暖的陽光一路陪伴著，穿過巷子來到 PariPari 門口，陽光照射在整棟的綠白相間丁掛磚面上，折射出屬於老宅獨有的舊時光內斂美感。門口一排老電影院裡的摺疊木椅、乳白色的壁燈、暖黃色的燈箱及復古的朱紅郵箱，這棟結合一樓鳥飛古物店、二樓 St.1 Cafe & Meal 及三樓旅宿的老宅空間，成了巷弄裡讓人經過忍不住駐足欣賞的老派時髦。

　　穿過鳥飛古物店，走上二樓咖啡館，又被閃著綠寶石光澤的地磚及白色暈染著淡藍色澤的仿古馬賽克磁磚吸引。推開門前，透過拱型木門的玻璃窗望進去，眼前的畫面，一股懷舊時代感襲來，好像即將走進的是舊時的日式喫茶店。咖啡館的空間用沉穩的木頭色系搭配深綠色的瓷

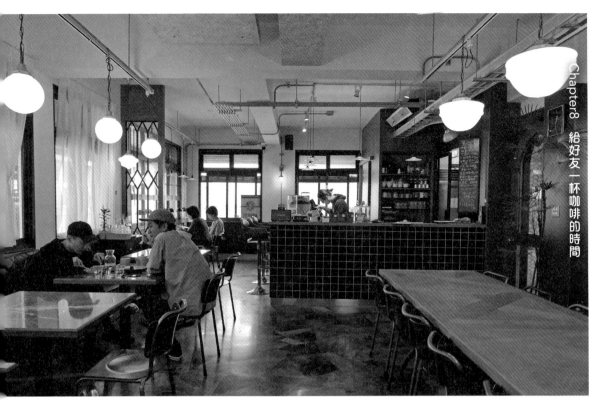

磚及格紋皮椅沙發、絲質白色窗簾、大理石桌面等,不著痕跡地營造出時代感。讓我想起一本看過也很喜歡的《人情咖啡店》,那是一本記錄台灣早期咖啡店的風華歲月的書,作者 Hally Chen 用超過 120 張相片及訪談,寫下 16 間老咖啡館的人情故事與歷史,是非常珍貴的台灣咖啡店文化紀錄。

PariPari 的咖啡是由台南知名的自家烘焙咖啡館 Sl.1 Cate' ／ Work Room 團隊領軍,咖啡水準自然不在話下,有義式飲品系列、單品手沖咖啡、冰滴咖啡等,早午餐部分如煙燻鮭魚三明治、季節鹹派及自製甜點都好評供應,而位於永康區的本店,一整棟帶著設計與美感的工業風格空間也非常值得咖啡迷一訪。

覺得坐在這喝咖啡最大的享受是可以透著絲質白色窗簾,望著對面巷弄同期的老宅,而端上桌的杯盤各個別具美感,時空錯置感就這樣出現了。也可以讓身體就這樣攤在皮革沙發椅上,聽著店裡播放的音樂,沉浸在 PariPari 包覆著魔力的懷舊時光韻味。

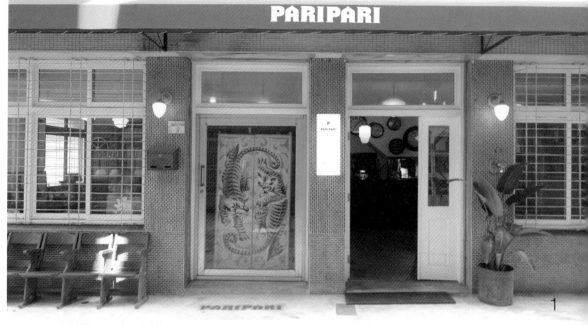

1. 擁有著內斂美感的店門口，只要一駐足觀賞就很難再離開
2. PariPari營造出一種舊時咖啡館的氛圍
3. 在典雅的空間內品一杯手沖單品，是無上的享受

 我喝什麼？

手沖單品咖啡－肯亞AB和姬

 它在哪兒？

🏠 台南市中西區忠義路2段158巷9號
📞 06-221-3266
🕐 11:00～18:00
f Paripari apt.

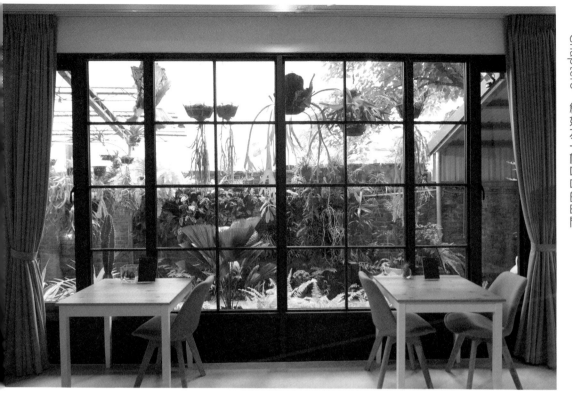

回春咖啡
被蕨類包圍的祕密基地

　　「皮革、咖啡跟植物，這三件看起來不相關的事物，但都需要你靜下心來與他們相處，這都是我跟太太所喜愛的日常生活。」勁宇說。

　　記得第一次來到花蓮的回春喝咖啡，那時的回春還藏在一棟住宅的二樓，一樓是辦公室，要上樓喝咖啡要先經過正在辦公的人員，留下深刻印象，一走到二樓出乎意料地除了有大片引進自然光線的玻璃窗，這裡是一間結合了手作皮革與 Kono 式手沖咖啡的工作室，更充滿了年輕店主人夫妻從外地來到花蓮，決定留下來生活的情感。

　　再次來到回春，換了新址，一樣隱身在住宅裡，但會先穿過一條住宅旁的長廊，看到前方遮雨棚下環繞的蕨類植物，白色系的回春咖啡就到了。店主人勁宇笑著說：「搬了幾次，這次不會再搬遷了，也把植物

放了進來。」於是4年的時間過去，回春慢慢地成了一間有販售手作皮革、手沖咖啡及蕨類植物的舒適空間。

回春這個店名，是因為勁宇一開始是從事老家電、木桌等的修復再利用，曾經拿到一塊舊門片上頭就寫著回春兩字，剛好很適合修復師的心境，就這樣成了之後開店的店名。這用來形容醫術高明的「妙手回春」一詞，也蠻適合用在咖啡師、修復師跟創作者的身上。尤其是手沖咖啡，在咖啡師開始將水注入到咖啡粉那一刻時，一杯代表產區風味的咖啡就開始被喚醒。

而製作手工皮革的勁宇之所以會愛上Kono式的手沖咖啡，是有一次到日本進皮革時，在一間咖啡館喝到Kono式的沖煮法，先一滴一滴地將水滴在咖啡粉層上，再從中後段轉換成細水注，最後要移開濾杯前再將水柱拉高，用大量注水翻攪起底層的細粉並降低雜味及過度萃取，這樣點滴式的手法沖煮出來的咖啡乾淨、厚實且回甘。勁宇愛上這樣風味的咖啡，回到台灣後，便到山田咖啡店向山田清隆先生學習道地的Kono點滴式手沖法。

回春的豆單很簡單，用的是山田咖啡店的豆子，分成淺烘焙、中烘焙跟深烘焙，也有其它品項提供給不喝咖啡的客人，像是歐蕾跟黑糖牛奶，每天也提供一、兩款手工蛋糕。坐在回春喝咖啡，被蕨類植物包圍，像在花蓮咖啡館的祕密基地，隱密不受打擾。就像從外地來到花蓮生活的勁宇夫妻倆，愛上這個可以散步看山、走路聽海的地方，用他們喜愛的事物，皮革、咖啡跟植物，以緩慢的步調融入花蓮這個城市。

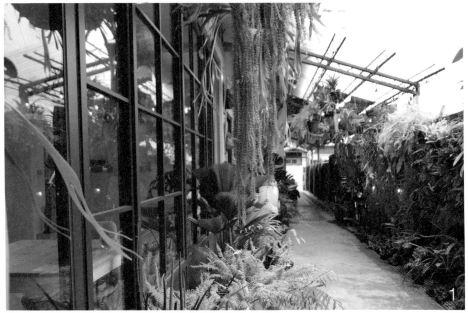

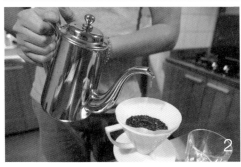

1.被蕨類包圍的小巷子，彷彿是通往祕境的道路
2.Kono式的沖煮法，強調厚實且回甘的滋味
3.皮革是店主人勁宇的另一興趣

 我喝什麼？

手沖單品咖啡－衣索比亞G1耶加‧日曬

 它在哪兒？

 花蓮市光復街91-1號
0988-138-518
13:30～22:00
 週二、三
回春 Vivify

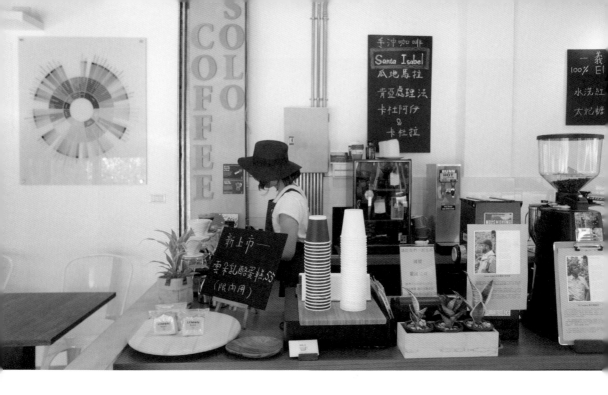

Solo Coffee
像朋友一樣的咖啡館

　　這間彷彿為桃園巷弄咖啡館風景加上一層透明濾鏡的精品咖啡館，清新明亮的風格，出自於年輕的店主人 Carrie 之手。

　　笑容甜美的 Carrie 曾在墨爾本打工旅遊，也在墨爾本學習烘豆跟咖啡知識及技能，那裡是她愛上咖啡的開始，在一個咖啡比水還便宜的城市，在一個咖啡就像陽光、空氣那樣在生活裡不可或缺的城市，Carrie 說，幾乎每個墨爾本人都有自己獨愛的在地咖啡館，就像朋友那樣的咖啡館。

　　好奇為何會想回到桃園開咖啡館？ Carrie 笑笑地說：「人生到了一個階段，會想找到一種喜歡的生活方式，然後維持下去。」咖啡是她生活裡的一部分，理所當然成了選項，店內的設計跟裝潢，Carrie 也都盡可能自己來，簡潔俐落明亮，讓主角回到咖啡與人身上。

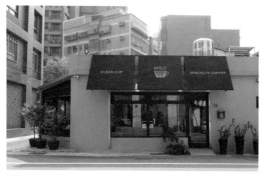

　　這裡的義式咖啡飲品一開始主要使用的是 Carrie 在墨爾本非常喜歡的自烘咖啡店也是墨爾本的咖啡名店 Market Lane Coffee 的咖啡豆，淺中焙以帶出果香及明亮口感為主調，每個月空運來台維持咖啡豆的新鮮度。另一家同樣來自墨爾本的自烘店 Code Black Coffee 也開始在店裡喝得到，S.O.E 單品濃縮的滋味也很精采，豆單不定期更換。

　　除了義式咖啡，也提供手沖單品，合理的價格是 Carrie 想讓上門的客人可以比較沒負擔的點杯手沖咖啡，每一杯都是她用心製作，希望客人可以感受精品咖啡的美好風味。

　　店內的各項甜點也是出自 Carrie 之手，除了每日的常溫蛋糕，週末也會出現限定的糕點，很喜歡一款用抹茶蓋的戚風小雪屋，好柔軟，偶爾也會出現隱藏版的提拉米蘇。另外近來掀起一陣風潮的 Espresso Tonic 這裡也有提供，除了濃縮加上通寧水外，Carrie 還加進了自家熬煮的黑糖漿及少許檸檬汁，讓咖啡喝來更爽口甜蜜。因為地緣的關係，我喜歡下午工作到一段落，騎著腳踏車來 Carrie 這喝一杯咖啡，也彼此閒聊日常，Solo Coffee 也慢慢成了我獨愛的在地咖啡館，像朋友那樣。

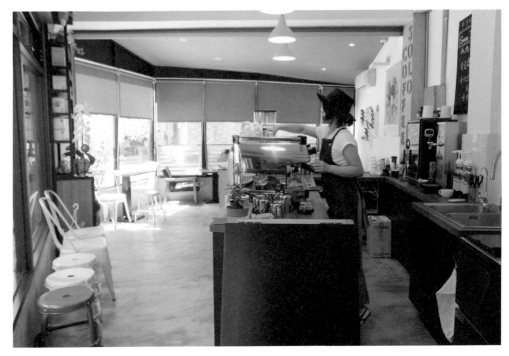

三面採光的店內相當明亮，充滿現代感的設計使人想要久待

Carrie推薦的墨爾本咖啡館不藏私

1. Market Lane Coffee（全部的分店都好）
2. Campos Coffee（Carlton）
3. Code Black Coffee Roasters（Docklands）
4. Plug Nickel
5. St Ali
6. Auction Rooms Cafe

 我喝什麼？

澳洲小拿鐵

 它在哪兒？

桃園市桃園區莊敬路二段34巷38之1號

03-302-0599

10:00～17:00

 週四

SOLO Coffee

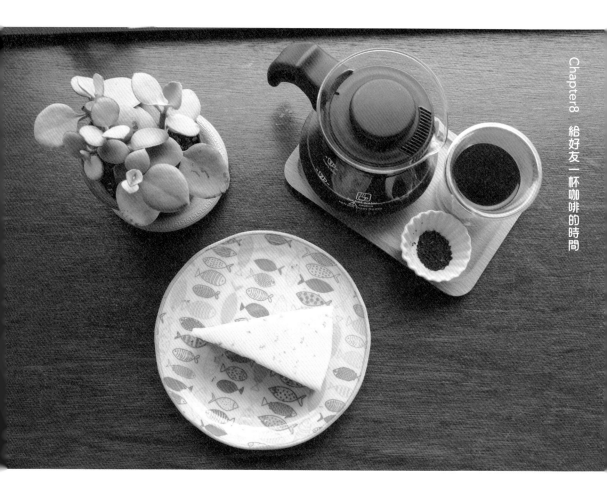

Loka Cafe
海港、咖啡、甜點

　　跟著獨立咖啡館認識一個城市，發現不曾走過的街區風景，或是曾
經來過卻沒有發現這個地方的美，是讓人著迷於穿梭一間又一間咖啡館
的原因之一。為什麼是獨立咖啡館？資本的關係是其一，獨立咖啡館的
選址通常不會是人潮川流、店租昂貴的地方，常常隱藏在巷弄裡或是大
樓裡的某層樓。店主人喜愛的生活方式是其二，往山裡去、海邊走的，
把喜愛的咖啡也帶到生活裡了，開了咖啡館細心打理著與喜歡的朋友分
享，也維持著生活所需。

對於喜愛穿梭於一間又一間咖啡館的我們，跟著這些咖啡館用一杯咖啡的時間，暫時切換生活裡所需的想像。位於基隆市區港邊東岸街角的一棟大樓的夾層（二樓）裡，有著三面大玻璃採光，Loka Cafe 就是一間讓人可以用一杯咖啡的時間，暫時遠離城市喧囂的獨立咖啡館，從2014 年開業至今，邁入第 4 個年頭。

　　來到騎樓的一樓入口處，會先看到沉穩色調的木頭推門，推開門後，抬頭會看到復古的吊燈及左手邊的毛玻璃，走上階梯，才來到 Loka。招牌很有意思讓人會心一笑，只露出一雙穿著藍色長褲，交叉著腳站姿的插畫男子，就是代表著身高很高有著一雙長腳，台語發音 Loka「漏咖」的店主人，站在已經加高的吧檯裡沖煮咖啡，可以感覺得到漏咖主人的修長身形。

　　Loka 提供單品咖啡、義式咖啡、茶飲及每日新鮮手工製做的限量甜點，像是檸檬生乳酪、抹茶半熟乳酪、Oreo 白巧雪藏乳酪、栗子蒙布朗等，也有鹹食讓客人可以墊墊肚子，像是雞肉蘑菇鹹派、沖繩塔可飯等，都是店家自行研發的好味道。來到這裡不用想太多，點杯自己習慣的咖啡，像是有著果酸香氣的手沖咖啡，通常淺中焙度的非洲豆會是首選，搭配著入口後讓人微微瞇起眼的酸度，且檸檬清香撲鼻的檸檬生乳酪。一口咖啡、一口甜點，配著港邊海景，度過一個愜意且獨特的咖啡時光。

　　坐在 Loka 裡喝咖啡，看著停靠在基隆港邊的大船，或是正緩緩駛入的船隻，想像基隆港曾有的繁華。天氣晴朗，夕陽西下時，還可以欣賞到落日。基隆是出了名的雨都，「對基隆人來說，只要不下雨都是好天氣。」想起一位基隆在地的咖啡師在彼此閒聊時說過的話，看著眼前玻璃窗外一陣大雨剛洗過後的基隆港，倒也覺得有另一種美。

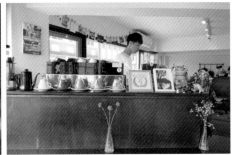

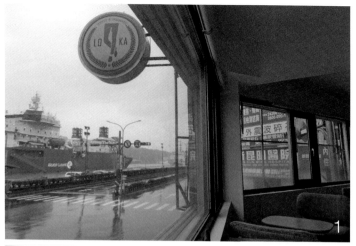

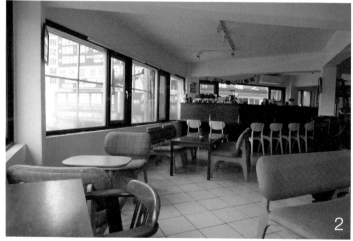

1.基隆是雨都，坐在店內欣賞雨景也是另一種風情
2.雖在夾層中，但有著三面採光，讓空間不顯壓迫

 我喝什麼？

手沖單品咖啡－衣索比亞谷吉G1

它在哪兒？

🏠　基隆市中正路28號夾層
📞　0920-393-370
🕐　12:00～21:00
close　週一
f　LOKA CAFE

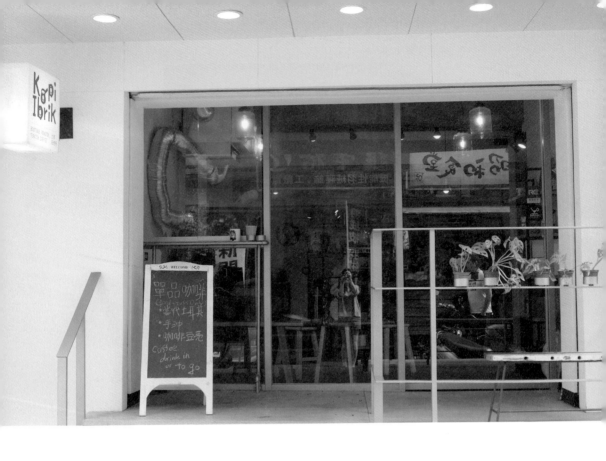

Kopi Ibrik 一步一步來
零距離感的土耳其咖啡館

　　光看這間咖啡館的中文店名很難知道這間店的特色在哪，Kopi 是屬於馬來語的咖啡念法，Ibrik 則是土耳其咖啡壺，一步一步來是一間以精品土耳其咖啡為主的自烘咖啡館。土耳其咖啡也稱作阿拉伯咖啡，是中東國家一種最原始且古老的咖啡萃取方法，將水及極細研磨的咖啡粉倒入金屬製成的咖啡壺後，直接放到爐子上煮沸飲用，通常在飯後或招待客人時來上一杯。而當這樣古法的老派風格遇到當代的精品咖啡，人與咖啡之間的對話有了新意產生，土耳其咖啡也有了新面貌。

　　人稱阿仙的店主人是台灣推動精品土耳其咖啡的靈魂人物，除了有十幾年的咖啡烘焙經驗，也擅長烹飪，更常在美食雜誌上書寫飲食觀點，

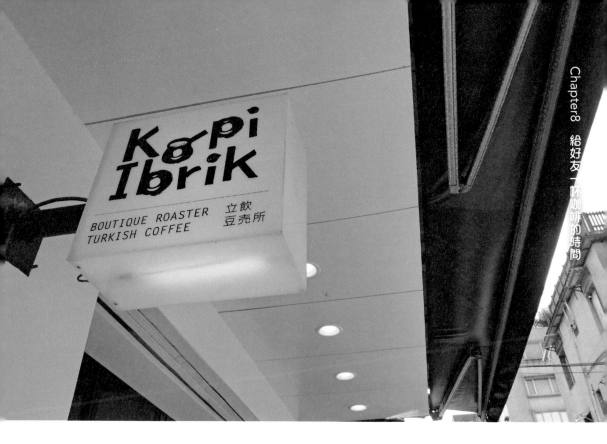

歐洲音樂學院爵士音樂系出身的阿仙，也是台灣唯一的烏德琴演奏家，精通有中東樂器之王的烏德琴，也讓阿仙跟土耳其咖啡有更深的關聯。阿仙提到第一次被土耳其咖啡驚豔，是在泰國喝到 2013 年土耳其咖啡比賽冠軍 Turgay Yildizli 所煮的咖啡，當下阿仙只有一種想法：「土耳其咖啡跟我想的不一樣。」當這樣打破既定印象的念頭出現，事情就有了發展性。阿仙特地到泰國報名 Turgay Yildizli 所開設的 workshop，發現原來一杯用精品咖啡概念所煮出來的土耳其咖啡，是可以有著非常乾淨甜潤且帶著厚實的口感。

走進這間咖啡店，吧檯上放著煮土耳其咖啡特製的砂爐，阿仙說這樣的方式叫「砂萃」，將水與咖啡粉倒入土耳其壺後攪拌均勻，放進高溫的細砂中開始加熱，不時將細砂包覆住土耳其壺，避開直火，這樣間接加熱的方式，很適合「汁焙／juicyroasting」的精品咖啡豆，更能取出其細膩的風味與口感。

何謂「汁焙」呢？阿仙說：「10 幾年前淺焙咖啡還沒開始被廣泛

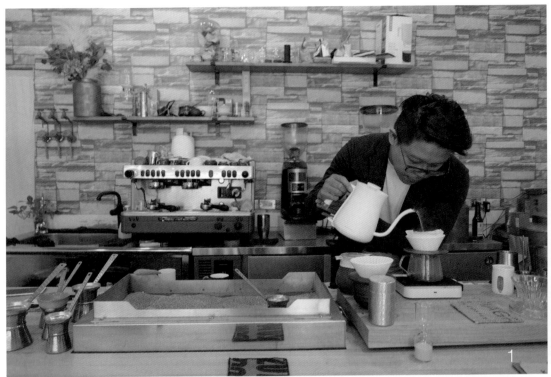

1.左邊是土耳其咖啡使用的砂爐，右邊阿仙正在手沖咖啡
2.歐洲音樂學院爵士音樂系出身的阿仙，也是台灣唯一的烏德琴演奏家
3.同一支豆子，在這裡可以喝到手沖與土耳其兩種不同的風味

討論的時候，我們就開始喝果汁感爆炸的咖啡了。」將咖啡豆烘到風味開始發展後，但不要太多的烘焙風味，追求精品咖啡豆中所蘊藏的果酸甜與花香風味。

　　端上桌的土耳其咖啡，上層浮著一層綿密帶有微微咖啡細渣的泡沫，等待 5 分鐘後，咖啡細渣便沉入杯底，飲用時再將泡沫吹開，有點像杯測時破渣一樣，土耳其咖啡則是破沫聞香，也讓咖啡入口的口感更乾淨。這次喝的是 Ethiopia Guji Suke Quto natural 衣索比亞／古吉／日曬，手沖跟土耳其咖啡的組合，也就是同一支咖啡豆用兩種萃取方式一次呈現。手沖喝來熱帶水果香氣怡人，土耳其煮法則口感厚實，果酸度飽滿，耐喝。除了咖啡，阿仙用自己熬製的咖啡櫻桃糖漿煮成的隱藏版奶茶也值得一喝，還有就是冬天裡來上一杯用法國頂級巧克力品牌的 Chocolaterie De L'Opera 砂煮成的熱可可也很幸福。

講求感性的社交場合

　　精通音樂、美食與咖啡的阿仙，也開始積極推廣咖啡餐食的搭配，在建立專業素養下的前提，講求的都是人文裡的感性，讓咖啡館回到最初連結人與人之間交流的社交場合，咖啡館的空間設計也讓客人之間沒有距離感，輕易地就與比鄰而坐的客人聊上一兩句，可能是工作瑣事也可能是音樂與食物，將咖啡再次帶回生活裡，也讓更多人可以用合理的價格喝到品質好的咖啡，為台灣獨立咖啡館增添更多元的風貌。

 我喝什麼？

手沖單品咖啡—Ethiopia Guji Suke Quto natural 衣索比亞／古吉／日曬

它在哪兒？

🏠 台北市大安區仁愛路4段48巷23號
🕐 10:00～19:00
f 一步一步來/Kopi Ibrik

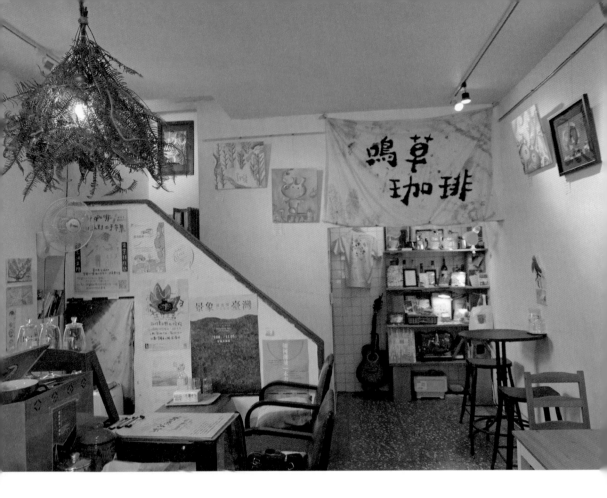

鳴草咖啡
店主人就是最佳聊天良伴

　　「喝咖啡沒有非怎樣不可，不能框住自己。」有著 CQI Q Grader 咖啡品質鑑定師以及 SCA 烘豆師認證，同時也是尋豆師的店主人王人傑這樣說著。

　　建立在對咖啡專業的知識下，打破框架。鳴草想做的事是幫來到店裡喝咖啡的客人找出他喜歡的風味，這件事情比展現咖啡師的專業來的重要。這也是為什麼鳴草設計不同的喝法，像是雙人手沖（同款豆子咖啡師煮一杯，客人也跟著煮一杯）、百味草蓆（任選三款精品手沖）、咖啡嗜者（濃縮、卡布跟精品手沖）等，來讓客人選擇，其實跟音樂很

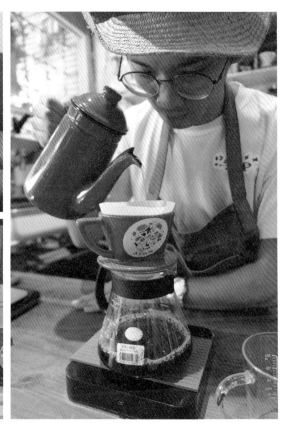

像，「很少人有絕對音感，但是一般人都有相對音感，喝咖啡也是，喜歡與否是比較出來的。」

「多喝咖啡跟有意識的喝咖啡是兩件事，建立味覺知識庫，其實就是打開自己的感官經驗，回到自然跟生活裡去喝咖啡。」在鳴草除了咖啡，聊得更多的是自然與在地生活。

眼前侃侃而談的「草闆」，是大家對人傑的稱呼，熱愛自然、森林的他，對大自然有著深度的瞭解與尊敬，最希望透過咖啡館這樣有著與人互動的特性，讓相對小眾的議題，像是森林、土地的復育、在地文學、歷史古蹟保存等在這個空間被討論。

鳴草的手沖咖啡很精彩，草闆屏氣凝神使用小富士磨豆機搭配 Kalita 琺瑯鶴嘴壺，利用前段小水注溫柔注水跟後段大水流做翻攪的動作，讓細粉浮上來，萃取出一杯完整呈現產區風味的咖啡。冰的咖啡則透過 Shake，有點像是杯測師在杯測時啜吸的方式，讓咖啡與空氣快速

混和，增加在口腔接觸的面積，更容易喝出風味。 建議喝完冰的再慢慢飲用熱的，隨著溫度不同，風味的變化也不同，很推薦。

喝咖啡其實跟喝茶很像

自己也開始種植咖啡樹的草闊說：「露營的時候，只要營火升起來，人們就會開始聚集，咖啡館就像被升起的營火，而每一杯咖啡都是媒介。」 用咖啡守護一座山，也被寫在鳴草咖啡館的牆上，「像是巴拿馬有著百年歷史的哈特曼莊園，在以保留莊園內大多數的原始林地前提下種植咖啡樹，讓很多原生鳥類得以棲息，這是鳴草想努力的目標。」草闊說著。

「咖啡會記憶土壤的味道，水會記憶礦石的味道。」在鳴草喝咖啡，水的影響也被看重，因此草闊也向陸羽取經，唐朝陸羽寫的《茶經》，是世界上第一部茶書，裡面一大篇章就在談用水之道。 喝茶跟喝咖啡其實是同一件事，把文化底蘊放到咖啡裡面，那會走得更遠也更有意義。「森林、土地的復育、咖啡，這會是我一輩子的志業。」年輕的草闊，有著不凡與自由的老靈魂。

跟著鳴草認識宜蘭舊城區

鳴草咖啡位處的碧霞街屬於宜蘭舊城區，近幾年開始有帶著想法的年輕人回到自己生活的土地，用自己的方式，實踐理想中的生活樣貌，關於旅行、關於生活、在地與守護。

鳴草隔壁的Stay旅人書店是宜蘭很重要的在地文學交流平台。旁邊巷子裡的父刻男仕理髮廳 Engrave Barber Shop 更是驚喜，有著美麗的獨特花磚牆，傳統與摩登集合一身，從祖父輩就開始從事理髮的店主人，為了家庭生活回到家鄉，接承家業，店名父刻，是復刻也是紀念父子情。

碧霞街上還有旅宿，對面有楊士芳紀念林園跟已經有著百年歷史的碧霞宮（岳飛廟）。鄰近的舊城北路上更是很多在地小吃。一個下午在碧霞街，感受年輕人帶回來的新風貌。

1.從外表上看來，鳴草就像一戶尋常人家一樣低調

2.擁有老靈魂的王人傑，對咖啡有著遠大的目標

3.在這裡，一支豆子可以做成一冰一熱不同風味，提供不同享受

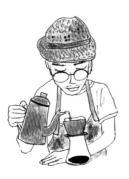

 我喝什麼？

手沖單品咖啡－耶加雪菲雪冽圖日曬

它在哪兒？

🏠 宜蘭縣宜蘭市碧霞街20-1號

📞 03-935-6201

🕐 11:00～19:00

 週一

f 鳴草咖啡自家烘焙館

🖥 http://grasscoffee.com.tw/

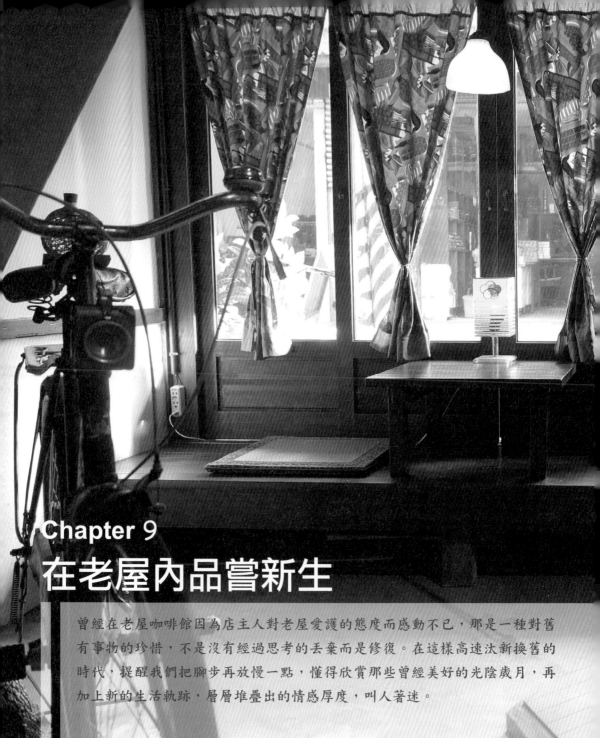

Chapter 9
在老屋內品嘗新生

曾經在老屋咖啡館因為店主人對老屋愛護的態度而感動不已,那是一種對舊
有事物的珍惜,不是沒有經過思考的丟棄而是修復。在這樣高速汰新換舊的
時代,提醒我們把腳步再放慢一點,懂得欣賞那些曾經美好的光陰歲月,再
加上新的生活軌跡,層層堆疊出的情感厚度,叫人著迷。

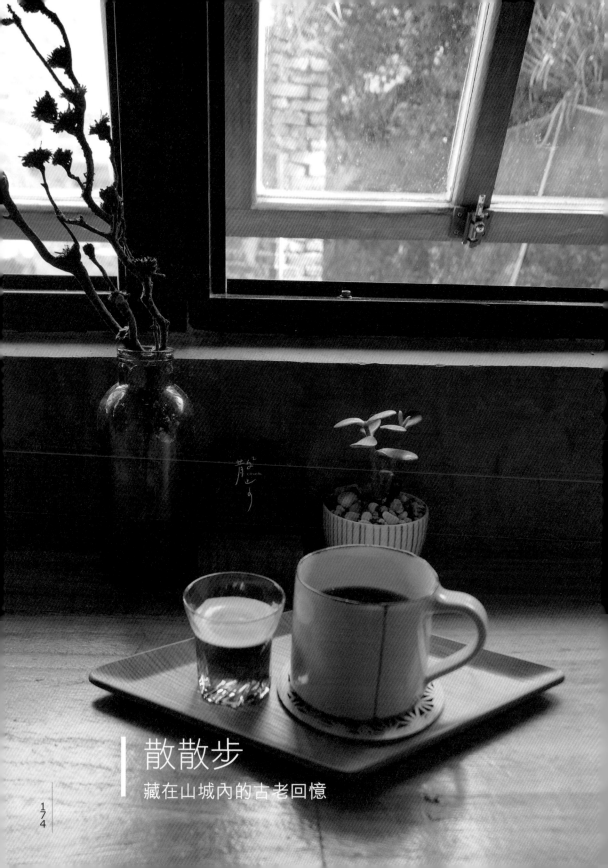

散散步
藏在山城內的古老回憶

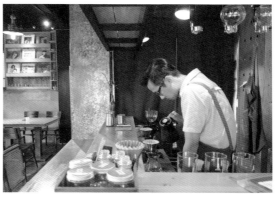

馬丁說，「做喜歡做的事情，生活會推著你走，不用刻意設定要往哪個方向。」

海景山城，金瓜石靜謐的老街上有棟荒廢的老宅。愛騎單車愛待在山裡的馬丁先生某日遇到了老宅，看著它，不知道從哪來的念頭，憑著一股不知道怕的精神，花了 200 多個日子親手整修，與陰晴不定的氣候交戰，挑戰體力也考驗意志力。一磚一瓦，每一處的細節排列，在保存時代風華與美感再現之間，成了眼前讓人一眼愛上的散散步咖啡館，以不喧嘩的姿態和一杯杯的手沖咖啡與手作甜點繼續守著老街，溫暖著每一位上門的客人。

曾看過一段話：「真正的遺忘不是再也見不到它，而是當它在你面前，你卻不曉得它有多少故事。」對人也好，老舊的事物也好，喜歡老宅，說著很多過往與延續的故事，而好的不好的都是生活的一部分。

巧遇老屋的舊朋友

跟馬丁聊天是種享受，不疾不徐溫和有禮，一直喜歡喝咖啡的馬丁，喝出心得與細緻度，咖啡部分只提供單品咖啡且會更換豆單，淺中焙為主，以手沖與賽風壺出杯，馬丁將每一支不同產區的風味表現得很好，衣索比亞耶加雪夫沃卡果丁丁村令人驚喜的莓果甜感與豐富熱帶水果調性，喝一口覺得化身少女心滿意足，肯亞 AA 馬希加處理場的酸甜帶點小番茄與蘆筍汁的尾韻，也讓人印象深刻，好喝的咖啡真的很讓人為難，不知不覺一下就喝完了，又捨不得喝下最後一口。

傍晚要離開咖啡館時，正巧碰到一對夫妻在散散步門口觀望佇足，隨口對他們說：「進來喝咖啡呀！」先生對我說：「我們以前是讀時雨中學，這間以前是我們同學家，回來看看。」太太也對著房子比劃著說，「之前這裡是間雜貨店，隔壁是賣冰的。」在夕陽下閒聊了幾句互相道別，夫妻倆牽起手面向著山，繼續往前走下階梯，留下在原地的散散步，還有按下快門的我，用我們喜歡的咖啡繼續寫老宅的故事。

　　挑個一天來金瓜石，隨意散散步，看山、海跟到處可見路倒的貓咪們比慵懶，聽馬丁分享他與老宅的故事，喝杯會醉人的咖啡，慢慢的走，山城真的很迷人。

1.來找尋過去回憶的夫妻，留下了令人難以忘懷的背影
2.由舊雜貨店改裝而成的散散步，外觀非常迷人

☕ 我喝什麼？

手沖單品咖啡－肯亞AA馬希加處理場

📍 它在哪兒？

🏠 新北市瑞芳區祈堂路172號
📞 0981-885-933
🕐 13:30～18:30
close 週三
f 散散步／老宅。岩屋。閣樓。小洋樓

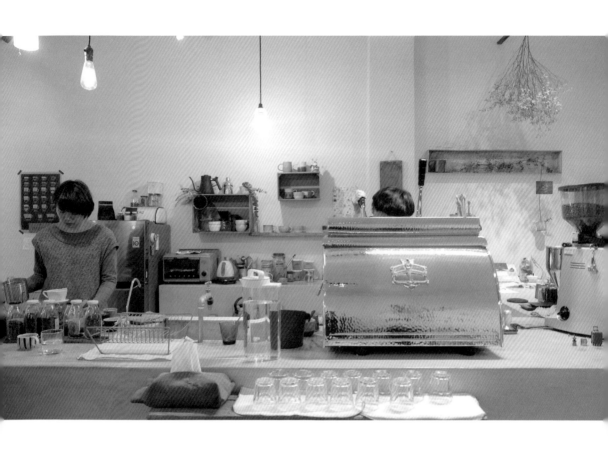

半寓咖啡
用老招牌留住舊痕跡

　　店門保留的「美琪乾洗商店」招牌，感覺好像留住這樣一塊具有時代感的招牌，可以留住一些早期濃濃的人情味。

　　走路看山、散步聽海，那些來到花蓮決定留下來生活的人，開了咖啡館然後生活在咖啡館，跟推開門走進來的客人分享他們的生活，咖啡館裡面的一切都是他們喜歡的，熱愛的咖啡當然在畫面裡。

　　在巷弄裡的半寓咖啡，就靜靜的開在成功街上的一排老房裡，改造後保留老屋原有的磨石地板以及部份的木頭窗框、紅磚瓦，再放入帶有復古風情的桌椅、沙發、燈飾及手捏陶土的盤器點綴著懷舊心情，整個空間比起咖啡館更像一個生活的場域，每組座位各自成了一幅風景，有的帶著客人讀書靜謐的臉龐或是朋友閒聊中不經意露出的笑容，透過一

杯杯手沖咖啡傳遞出恣意且輕鬆溫暖的氛圍，這樣的咖啡館就像店主人生活軌跡的再現。

把人情味留在原地

而店門保留的「美琪乾洗商店」招牌，感覺好像留住這樣一塊具有時代感的招牌，可以留住一些早期濃濃的人情味，當曾經的繁華退去，以另一種形式將空間的生命力及故事延續下來的咖啡館總讓人著迷。

半寓的咖啡也讓人難忘，點了黑霧配方 1＋1（1 杯 Espresso ＋ 1 杯卡布）濃縮咖啡一入口厚度明顯，尾韻則帶點酸甜感，加入牛奶的卡布更顯滑順及甜感，層次拉得很分明。在這裡待的比預計的時間還長，是一間會想一直待下去的咖啡館，從背包拿出筆記本跟常用的筆，此時店內正播放著女歌手楊乃文的＜星星堆滿天＞，月圓月缺物換星移，然後半寓咖啡會不會就成了我們這時代的美琪乾洗商店？

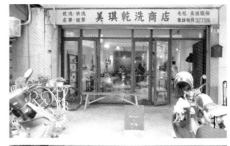

1. 留下了老屋的舊招牌，讓半寓咖啡顯得格外特別
2. 用咖啡與過去的乾洗店交替布置，彷彿新舊時代的相互對話
3. 獨有手作的陶土濾杯，讓人留下深刻印象

☕ 我喝什麼？

黑霧配方 1＋1

📍 它在哪兒？

🏠 花蓮市成功街316號
📞 0911-763-747
🕐 14:00～20:00
🚫 週三、四
📘 半寓咖啡

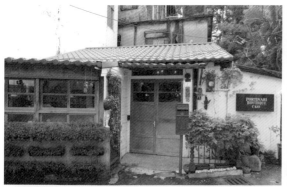
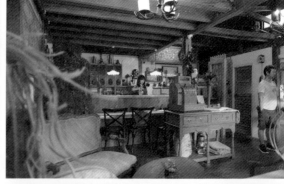
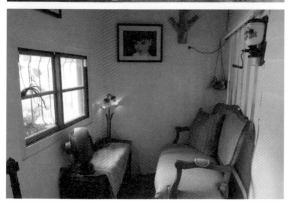
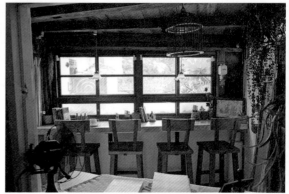

波提娜麗精品咖啡

在老街道內遇見歐式古意

　　彎進民國路 80 巷走一會兒，會看到一棟有著黑磚瓦白牆面的木造屋舍，本以為是間日式風格的咖啡館，推開門走進卻彷彿踏入歐洲古老的小木屋，鋪著深色的木質地板，放眼望去都是店主人收藏的古董品，像是丹麥的收銀機、法國的燈具、俄羅斯的杯盤、水晶吊燈等，每件工藝品都讓人駐足欣賞，紋路雅緻、質感細緻。收銀機上站的那隻栩栩如生的貓頭鷹，好像隨時都會因為被施了魔法而復活，甚至轉動眼珠。

　　這是一間不主流只賣咖啡的自烘咖啡專賣店。Portinari 出自於但丁的《神曲》，故事裡的貴族少女波提娜麗是但丁創作的靈感來源，如同咖啡之於鑽研烘豆的店主人 Portina，熱愛著咖啡。

　　「在我的世界裡沒有標準，喝咖啡就是一個獨飲的過程。」波提娜麗精品咖啡是店主人 Portina 的咖啡實驗室，投入咖啡產業將近 20 年，

堅持店裡只賣咖啡，要讓走進咖啡館的客人可以專注感受一杯咖啡，在不同的溫度變化下，由酸轉甜、苦轉甘的過程。

烘豆研究出一套心得，對於每支咖啡豆，「不掌控咖啡豆，只展現它，所以必須要跟咖啡豆靠得很近，觀察它，因為每支豆性都不同。」Portina 站在咖啡吧檯裡自若地說。黑板上寫著數十種不同產區的咖啡豆，透過與客人的互動幫客人找到喜歡的咖啡風味。「在精品咖啡裡，沒有最好的，只有最適合自己的風味。」沖煮咖啡時就關掉與外界語言溝通系統的 Portina 停下來說。

除了手沖咖啡、冷萃咖啡，波提娜麗還有很特別的精萃咖啡，Portina 倒了精萃的肯亞 AA，用 60g 的咖啡粉萃取 10cc，淺嘗一口，質地濃稠柔滑，濃縮出的甜酸感香氣和諧，令人聯想到巴薩米克醋，加上冰塊慢慢品飲也是一大享受。另一支哥倫比亞希望莊園的藝妓豆，冷萃後產生的酒香，不像威士忌濃烈，反而比較像清爽淡雅的白蘭地，也很耐喝。很認同 Portina 說的：「不要追著味道跑，要讓風味來找你。」對於愛好咖啡的朋友來說，藉由日常生活中累積的味譜記憶，在喝咖啡時那一閃而過的味道連結，是件很有趣的事情。

看見咖啡的可能性，是 Portina 在研究咖啡路上一直保有熱忱的原因，可以說她狂熱，可以說她偏執，可以信也可以不信，但咖啡的確還有很多的可能性，自己來喝上一杯是最好印證的方式。結帳的時候，Portina 轉動櫃台上那台百年古董的丹麥收銀機，發出的鏗鏘聲響，彷彿也宣示著 Portina 對咖啡的熱愛，可以如此熱愛一件事情，想想也是件幸福的事，波提娜麗是個可以好好獨處喝上一杯咖啡的地方。

 我喝什麼？

 精萃肯亞AA

 它在哪兒？

🏠 花蓮市民國路80巷18號
📞 03-835-0305
🕐 週一到週四，11:00～16:30
　　週五，11:00～17:00
　　週日，11:00～18:00
close 週六
f 波提娜麗精品咖啡 Portinari

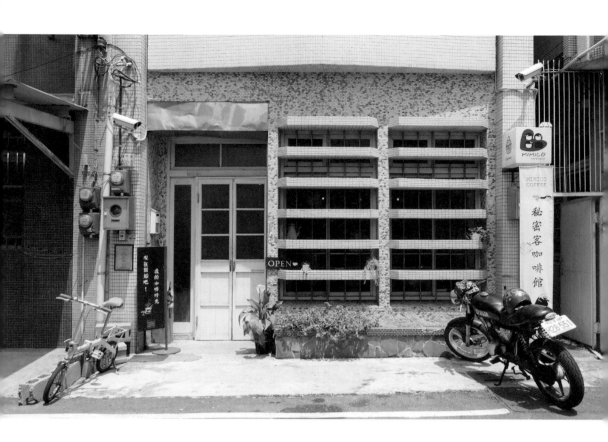

秘密客咖啡館
你們還不來，我怎敢老去

每每來到嘉義這城市，總念著來秘密客咖啡館。

在搬來現址的老屋之前，秘密客咖啡館已經在嘉義市區經營了幾年，店主人憲哥與 Miva 這兩位好夥伴一直在尋覓心目中更適合秘密客精神的地方，「默默學習、默默分享、默默體會，在生活中用默默努力的態度，呈現輕鬆自在的咖啡空間。」對憲哥與 Miva 來說，遇上這間位於巷弄內的老屋是最好的安排。

會與這間有著陽光從天井灑落的美麗老屋結緣，一切都是緣份，Miva 說：「這裡之前是一間退休老校長經營的國術館，店裡吧檯區還保留著的一扇門就是當時老校長的房門，是檜木的喔。」將老屋的生命透過咖啡館的形式延續下去，秘密客將老屋整理得很好，憲哥與 Miva

仔細地珍惜每一樣對這間老屋有著特別意義以及還可以再使用的物件，像是木頭的杯墊就是憲哥用留下來的木材所製作的。

　　推開老屋的門，往裡頭走去，經過天井後，會看到烘焙室透明玻璃上的這句：「你還不來，我怎敢老去。」節錄自張愛玲《金鎖記》中的這個句子，悄悄地被咖啡館女主人寫在秘密客咖啡的空間裡。Miva 說她是張愛玲的書迷，某天看書時讀到這句，覺得太適合秘密客用來對待這間老屋的心情，不只是對他們來說，也彷彿像是老屋在對曾經來過這裡的朋友說：「你們還不來，我怎敢老去。」台灣的老屋咖啡館很多，真心跟老屋生活在一起的咖啡館才能顯得出色有靈魂。就像 Miva 說的：「這個空間對我們來說，是用來生活的，而不是拿來展示的。」

　　有機會來嘉義，一定要推開秘密客的黃色大門，感受老屋從早到晚不同的光影變化，喝杯好喝的手沖咖啡，搭配店主人憲哥每日手做的輕食與甜點，像是提拉米蘇、手工切片鹹派、可可千層薄餅等。手沖的濾杯可以讓客人選擇，當然也可以跟憲哥聊聊你喜歡的咖啡風味，一起討論。在聊天的過程裡，可以感受到 Miva 跟憲哥對嘉義這座城市的愛，與在此地生活的熱情與享受。Miva 最後跟我分享一句話：「嘉義很美，只是缺少發現。」這句話很適用在生活裡，在我們周遭一定有很多美好的人事物正在登場上演，只是在於我們有沒有放慢腳步去發現。期待 Miva 跟憲哥在秘密客咖啡館裡，繼續用咖啡香氣寫下更多未來在老屋裡發生的故事。

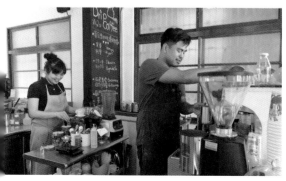

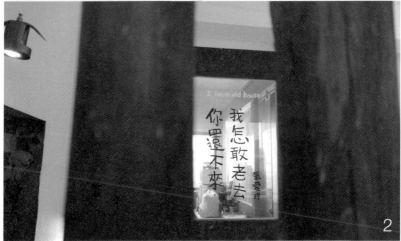

1.店內有著從天井篩灑下來的美麗光線
2.女主人Miva將熱愛的張愛玲名句寫在玻璃上，也成了這間店最完美的詮釋

 我喝什麼？

卡布奇諾

它在哪兒？

🏠 嘉義市興中街200-1號
📞 05-275-5866
🕐 週一到週五，10:00～22:00
　　週六，10:00～-22:30
　　週日，10:00～21:30
f Mimico Café 秘密客咖啡館

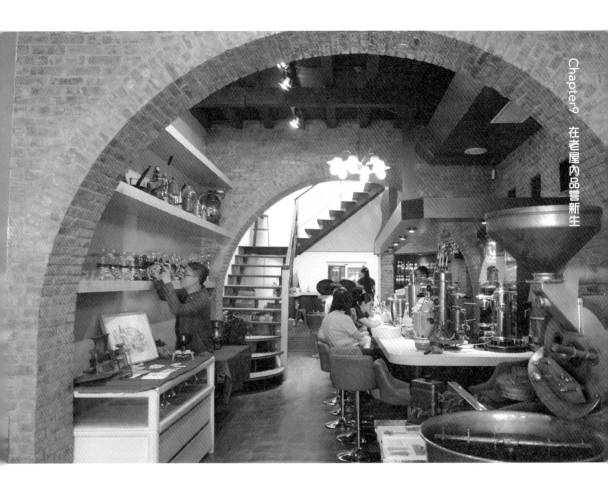

黝脈咖啡

在百歲屋內，喝各個時代的味道

百年老藥房整修維護後再現風華的古董咖啡店，有著巴洛克式風格外牆的黝脈咖啡，推開老木門走進，會發現建築物的主體結構很特別，紅磚瓦砌出的拱形穿堂，精緻的老木頭樑木，挑高近將近 5 米，這是一間大正時期的代表性建築之一。

將這棟老藥房用咖啡香再延續生命的就是咖啡店主人蔡曜陽，興趣使然鑽研咖啡多年的他，更是位古董控，瘋狂地在網路上購買各國的古董咖啡器材。在軍旅生涯退伍後，無意間看到「何藥房」上張貼著「租」

的紅色廣告，探訪下得知業主打算拆掉，才興起了開咖啡店的念頭，也同時將老建築的美與歷史感好好地保存下來。蔡曜陽指著店內還保留著的藥房匾額，說上面寫著：「民國三十九年秋月 開業四十週年嵒念」，換算之下發現，這棟建築物民國前一年就存在了。

　　黝脈咖啡是個很獨特的咖啡店，如果對古董咖啡機有所愛好，來到黝脈咖啡應該會為之瘋狂；如果對工業設計有研究的朋友，來到黝脈咖啡應該會眼睛一亮；如果迷戀於坐在搖滾區欣賞咖啡師沖煮咖啡的朋友，黝脈咖啡是個特別的體驗。

　　從進門開始就看到的大型烘豆機，吧檯上一字排開各國不同年代的磨豆機、牆櫃上陳列著數十隻不同年代出產的虹吸壺、工藝造型絕美的義式咖啡機等，往吧檯上坐，每人收費 200 元的方式，由店主人出杯，用不同的萃取方式，手沖、虹吸壺、義式咖啡機等，每一個回合還會用不同杯器盛裝咖啡，讓客人感受不同咖啡產區、不同容器入口產生的風味變化。

紅磚瓦砌出的拱形穿堂，讓黝脈咖啡的內部格局顯得特別

連器具都是古董

　　最難能可貴的是，店主人會對應不同焙度的咖啡豆及沖煮的方式，使用不同的機器，而這些有著歷史的古董咖啡機、磨豆機，每台都被蔡曜陽保養修護到可以製作咖啡的狀態。另外黝脈咖啡的熟豆是用壓力密封的透明瓶裝，瓶蓋也是特別去訂製的，店主人說用壓力養豆的方式，跟我們一般所知道的單向排氣閥的豆袋概念不太一樣，不是減法，而是將咖啡豆排出的氣體，在穩定的壓力下，讓二氧化碳與豆子內的油脂、芳香物質結合。

　　「就讓我們坐在百餘歲的老屋子裡，喝著由各年代的瘋狂咖啡人所設計的器材所呈現出的各式風味，體會各個時代的味道吧。」店主人說著。就像對待這棟老房子，讓好的美的東西可以再次被看見、被使用。在這樣日新月異的年代，有人瘋狂往前追逐，總也有人回過頭沈澱。來黝脈咖啡欣賞老建築的美，享受店主人對咖啡的熱情與迷戀，不用追逐也不用回頭，只要好好品飲眼前的這杯咖啡。

1.每一支不同的單品豆用不同的杯器盛裝，杯壁厚薄度也會影響咖啡入口的風味感受
2.寫著民國三十九年秋月，開業四十週年宵念的藥房匾額

☕ 我喝什麼？

手沖單品咖啡（每人收費200元，由店主人沖出不同產區的咖啡）

📍 它在哪兒？

🏠 台中市中區成功路253號
📞 0982-275-203
🕐 07:00～02:00
f 黝脈咖啡

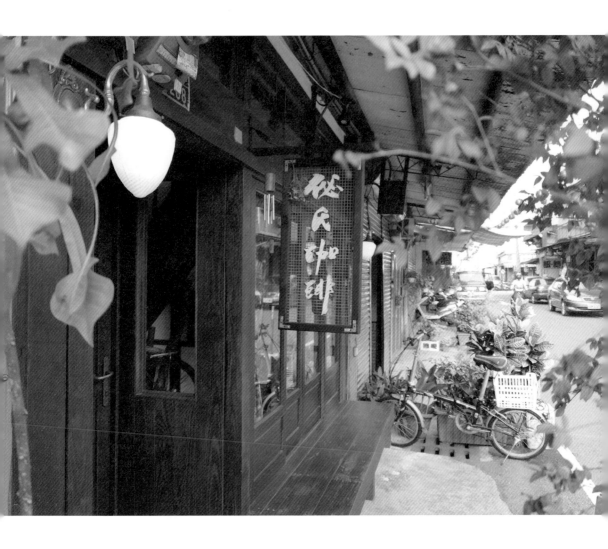

嘉義秘氏咖啡

一推門，掉進另一個時空

　　站在對街看著嘉義秘氏咖啡，一棟屋齡 80 年的全木造老房，心裡想著也只有秘氏團隊可以讓老屋美感再現，以一種小心翼翼保留珍貴老空間及時代美好的真誠態度來執行。選擇將老屋改為咖啡館是一種活用，因為咖啡本身有著獨特魅力，在老空間裡飄著咖啡香，彷彿也將時代感召喚出來。走進咖啡館的人也與空間產生連結，有了連結，在人與

人、咖啡館之間或對咖啡館的周遭會帶來什麼改變或串聯什麼樣的結
果，都是未知，而未知總讓人期待。

三間秘氏都值得一去

　　秘氏咖啡的展店方式思維很不一樣，不能用一般的分店思維一語以
蔽之，因為每間店的風格跟氛圍都是獨一無二，順著城市及建築物的感
覺而發想。2011年從台北發跡的秘氏咖啡，位於台北師大附近的浦城
街，走的是1920年代上海租界地時期風格，以電影《花樣年華》為出
發點，選用的是Kalita沖煮法。而2015年悄悄地在位於台南永樂市場
二樓開出的秘氏咖啡，走的是1960年代香港九龍城寨風格，以電影《阿
飛正傳》為發想，咖啡沖煮上使用的則是聰明濾杯。而最新對外開始營
運的則是2016年開的嘉義秘氏咖啡，走的是濃濃日本昭和時期街屋風

格，日本導演小津安二郎的電影美學則為發想來源，搭配的則是日式 Kono 點滴法，這三間秘氏咖啡都很值得一訪。

來到嘉義秘氏咖啡，會先被帶有懷舊感的木頭門窗吸引，沉穩的色澤搭配有著時代感的窗簾，還沒推開咖啡館的門，已經準備好掉入另一個時空，小津安二郎最著名的就是他的低攝影角度，那是日本榻榻米獨有的「坐的視角」，電影中常呈現觀察一個日本家庭日常生活的低視角，讓觀賞者好像也成了參與的人，靜靜在一旁看著，像經典的代表作《東京物語》。所以走進秘氏咖啡後，映入眼簾的則是一整區榻榻米的空間，還有靠窗邊的對坐區，視線再往下看才是沖煮咖啡的吧檯區，從木製的門簾、懷舊的燈飾、手刻的匾額、毛筆寫的豆單、保留的六角窗及光影灑落在屋內的變化，嘉義秘氏處處呈現細膩質地。

不只布置，連煮咖啡也日式

回到咖啡本身，嘉秘提供的豆單從淺焙、淺中到中深焙度，選用日式 Kono 的點滴法，也呼應了嘉義這個城市以及小津導演慢步調的節奏。Kono 點滴法不好練，先滴後沖的方式，除了要維持手的穩定度也需要力氣，同時更考驗咖啡師的靜心。這需要練書法、茶道般的專注，控制很細微的水珠大小及水流粗細，咖啡的雜味很容易因為時間較長而被萃取出來，咖啡豆的品質相對容易被檢視。但也因此用 Kono 點滴法沖煮出來的咖啡，口感厚實，層次感佳。

另外也特別推薦一款「新鮮花朵茶」，是由現採的新鮮花朵與草葉急速冷凍後，保留其形狀、鮮度與香氣，喝的時候沖入熱水，什麼都不用添加，便有迷人香氣與從凝結的時光中甦醒的花朵，在杯中緩緩綻放美麗姿態。

期待著像秘氏這樣的團隊不急不徐地用咖啡香及美感，在台灣各個有著不同風情的城市開出最在地的獨立咖啡館。

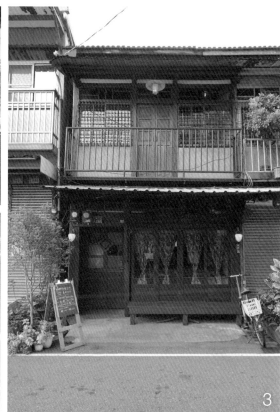

1.用窗簾花色與榻榻米營造出來的日本風情
2.Kono點滴法沖煮出來的咖啡，口感厚實，層次感佳
3.時代感濃厚的木色外觀，讓人想入內一探究竟

 我喝什麼？

手沖單品咖啡—新東方中深焙

 它在哪兒？

🏠 嘉義市延平街288號
📞 05-228-8707
🕐 店家臉書公佈每月營業時間
f 嘉義-秘氏咖啡

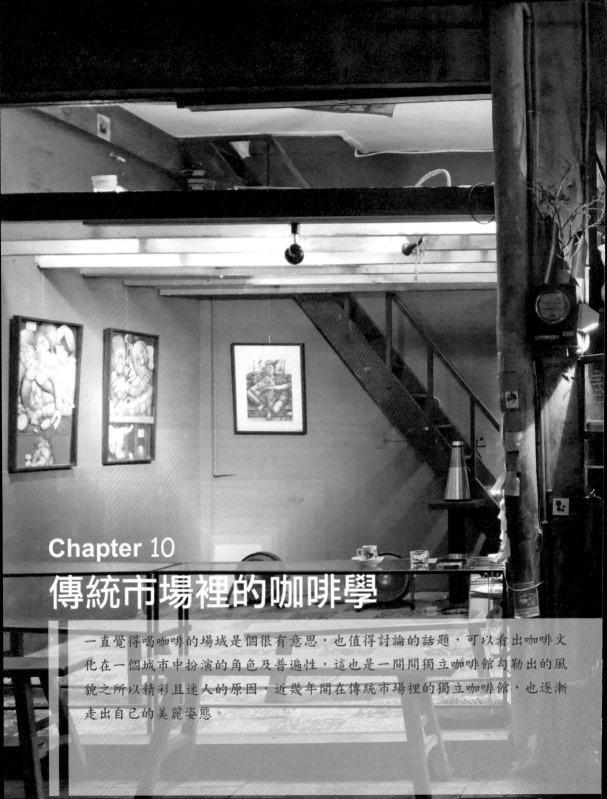

Chapter 10
傳統市場裡的咖啡學

　　一直覺得喝咖啡的場域是個很有意思，也值得討論的話題，可以看出咖啡文化在一個城市中扮演的角色及普遍性，這也是一間間獨立咖啡館勾勒出的風貌之所以精彩且迷人的原因，近幾年開在傳統市場裡的獨立咖啡館，也逐漸走出自己的美麗姿態。

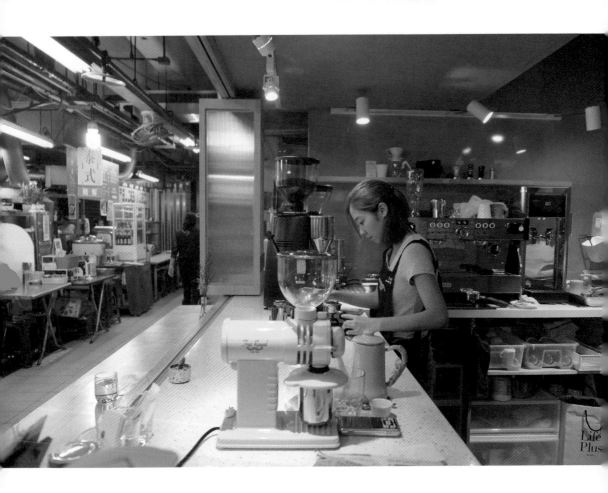

多好咖啡

體驗最美好的生活風景

　　一直覺得喝咖啡的場域是個很有意思可以拿出來討論的話題，可以看出咖啡文化在一個城市扮演的角色及普遍性。國外媒體的報導或是外國友人對於台灣咖啡館的印象，普遍都會提到咖啡館的多元性，在巷弄裡、在海邊、也有往山裡去的，開在百年老宅裡的店主人更是放感情，這也是一間間獨立咖啡館勾勒出的風貌之所以精彩且迷人的原因。近幾年開在傳統市場裡的獨立咖啡館，也逐漸走出自己的美麗姿態。

　　很喜歡傳統市場充滿活力與生命力的氛圍，攤販間此起彼落的招呼

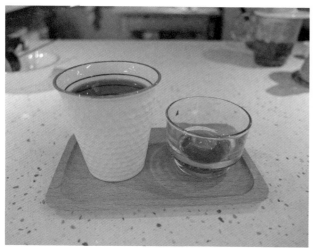

聲、叫賣聲,與熟客之間熱絡的家常話,就是有一種獨特的在地味,也可以說是人情味。繽紛的蔬果攤、奇幻的海鮮攤、熟食攤……構成的魔幻色彩也讓人難忘。每每到歐美旅行時,也喜歡一邊逛著傳統市場,一邊觀察當地人的生活,想吃在地美食,傳統市場也不會讓你失望,物美價實。

將店開在最日常的地方

　　想著傳統市場的再復興,藉由像這樣經過設計、思考且包裝的獨立咖啡館,透過店與店的串聯,或許是再將年輕人帶進市場裡的好方法,認識在地食材,遇見每個世代的交錯,可能會有不同的想法。

　　這次來到基隆仁愛市場的多好咖啡,店主人安安從大學時期就接觸咖啡製作,畢業後到了澳洲感受在地咖啡文化,她心中一直覺得咖啡就應該是一杯日常生活飲品,簡單且沒有負擔的。在經過宜蘭的咖啡名店以及台北一級戰區的咖啡館店家洗禮後,基隆出身的安安,有天回家無意間走上仁愛市場逛逛,當下她就決定這是她想開咖啡館的地方,經過每間店面,理髮的、挽臉的、包餃子的、切著新鮮生魚片的……在台灣還有什麼比傳統市場更接近大眾的日常嗎?安安想著:「咖啡若可以真正的融入在每個人的生活裡,那就是這個地方了。」

來到多好咖啡，坐在吧檯上，不一會兒就有斜對角賣餐的大姐走過來點一杯美式，說著很需要補充咖啡因，買完菜提著戰利品頭髮花白的奶奶好奇地靠近，最後點了杯不加糖的拿鐵，端著咖啡小口小口地喝起來。安安笑著說，她最喜歡客人帶著隔壁攤的水餃或是乾麵，來她這點上一杯咖啡，手沖單品也好、義式咖啡飲品也好，這是她覺得最美好的咖啡生活風景。

完美融入市場節奏

多好咖啡提供兩種義式配方豆，分別是走花果調性的淺焙以及堅果可可調性的深焙，這裡的客群多半還是習慣喝深焙的咖啡，利用提供品質好的深焙咖啡，讓客人先喜歡這裡，再慢慢有機會接觸加了牛奶，喝起來像奶茶的淺焙配方豆。其實不管是哪種風味，咖啡都跟水果一樣，只要新鮮，喜歡喝就好。

「對面是開了 40 年的鳳娥便菜之家，人潮一直沒有停過，一定要吃他們家的油飯，用的是彈性較高的短糯米，入口時帶著淡淡的麻油香，一吃就愛上。」安安笑著推薦。開在市場裡的咖啡館，不是人人都撐得起來，要真心喜歡這樣的場域，搭配著市場特有的步調及節奏，我想安安在端上每杯咖啡的同時，也可以一次次印證自己從城市回到的市場裡的選擇，是自己要看見的那片風景。

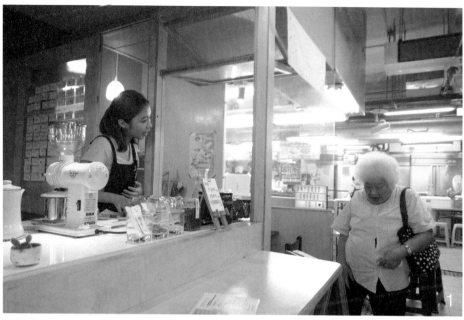

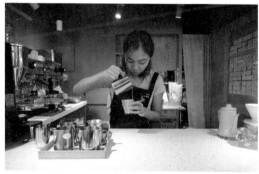

1. 剛買完菜的奶奶在介紹下買下了一杯
 無糖拿鐵，這是安安最喜歡的畫面
2. 想將咖啡融入百姓生活的安安，認為
 將咖啡店開在市場內是最好的答案

☕ 我喝什麼？

拿鐵（淺焙配方豆）

📍 它在哪兒？

🏠 基隆市愛三路21號2樓，攤號B31
🕙 10:00～18:00
 週二、三
f 多好咖啡店 Anygood Coffee

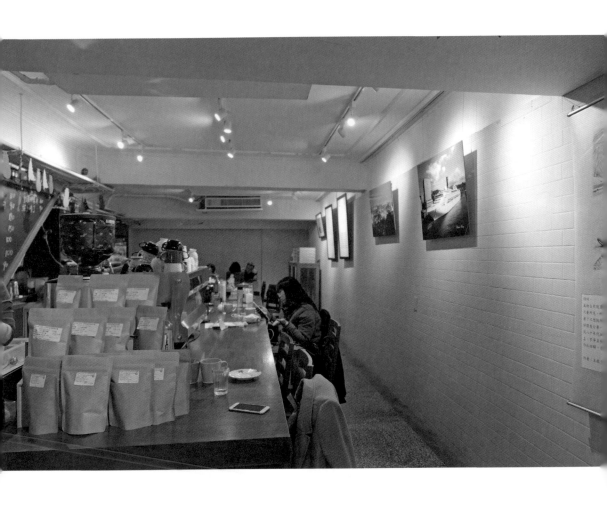

卡門自家烘焙咖啡

新埔市場內的實力咖啡

　　「只要咖啡品質夠好，就不怕沒有客人來。」店主人自信地說著。藏身於板橋新埔市場裡的卡門自家烘焙咖啡館，對面是每到用餐時段都要排隊的麵攤、隔壁是包子店，在原本是父親經營的中藥材行裡賣起自家烘焙咖啡，卡門大大不同於我們所熟悉的喝咖啡場域，它沒有爵士樂或是店家的自選樂，也沒有太過設計的裝潢與講求氣氛的光線，有的是店主人、女主人與熟客之間話家常的熱絡對話，還有對一杯高品質咖啡的追求。

第一次到訪時還是在中藥行裡區分出的一塊空間，邁入第 8 個年頭的卡門咖啡，也在 2016 年重新裝潢店面，再次到訪已經成為真正的菜市場裡的咖啡館，以義式咖啡及手沖單品莊園咖啡豆為主，相對親民的價格，提供給客人更舒適的環境，隔出寬敞的咖啡工作吧檯區，放上大張的分享共桌以及小方桌。喜歡喝咖啡的店主人，堅持挑豆的品質，曾在開業後不久將自家的配方豆送往 Coffee Review 做評鑑，當年以哥斯大黎加、巴拿馬、巴西、衣索比亞等不同產地的配方豆，獲得 90 分的高分，「那只是抱著好玩的心態，配方豆每年都會因為氣候、產區的狀況不同作調整，但代表著對我咖啡品質的肯定。」店主人說著。

聊到建議第一次來到卡門喝咖啡的客人要怎麼選擇？店主人建議不妨從手沖招牌咖啡（配方豆）或是美式咖啡開始，「因為美式咖啡價格最便宜啊……」說完這句店主人自己笑了出來。其實是因為配方豆是最能喝出店家咖啡品質以及風格調性的入門款，講求如何讓一杯咖啡，透過烘豆師的配豆功力，讓不同的咖啡豆產區所表現出來的風味，互相達到平衡的狀態。客人如果喝了喜歡，再以配方豆為基準，進一步找到喜歡的咖啡風味。卡門 Menu 的黑板上還有「雙份濃味拿鐵」，是老饕才會點的品項，同時滿足對咖啡及牛奶的依戀。

像卡門這樣的咖啡館有的是一份獨特的台灣在地味，桌上還放著當天的報紙。可能是因為身處傳統市場，看著三三兩兩提著採買好的青菜水果、生鮮等來來往往的人經過，突然間手中的這杯咖啡好像變成台灣本身的日常生活飲品，連店主人賣咖啡的方式都像市場裡的攤販那樣有著親切感卻不造作。

喜歡女主人說的那句：「啊～咖啡就是生活啊！」來卡門喝上一杯很日常的咖啡，沒有負擔。喝完咖啡後，開始想著等等要來碗乾意麵還是買顆包子好。

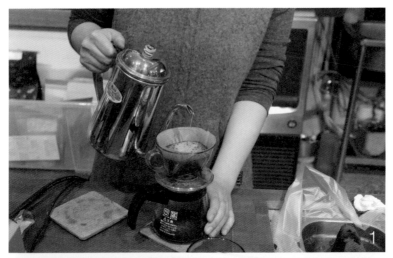

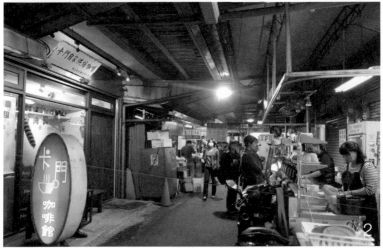

1.手沖配方豆是店主人建議第一次來的客人嘗試的品項
2.位在傳統市場內的卡門咖啡顯得相當特別

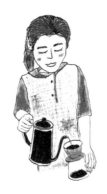

 我喝什麼？

手沖咖啡－配方豆

 它在哪兒？

 新北市板橋區文化路一段435巷31弄6號
02-2258-3953
08:30～20:30
 週二
Carmen coffee 卡門自家烘焙咖啡館

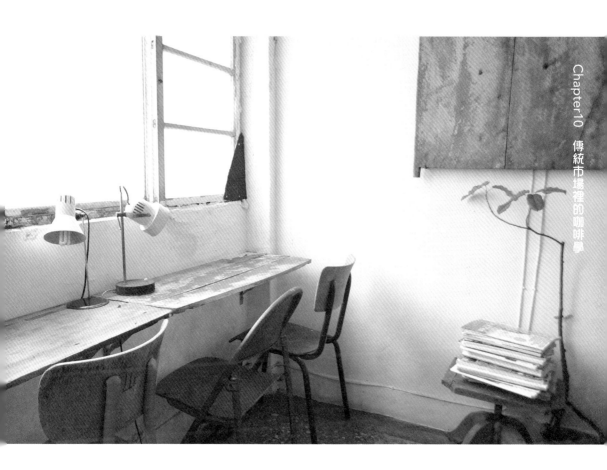

Merci Vielle

每個細節都值得細細品味

 Merci Vielle 隱匿在市場裡老公寓的二樓，Vielle 在法文中是指「老」的意思，藉由空間呈現出寧靜、沈穩、低調的風格。店主人在一次京都的旅行，走進一間隱蔽於 2 樓的咖啡館 Elephant Factory，被店裡的氛圍感動到，於是想把這樣的感覺帶回到自己生活的地方。那是一種隱身在都市裡，不輕易被發現的姿態，在一個充滿歷史感的古物、咖啡道具，隨意擺設的書籍，空氣中瀰漫著咖啡餘香，很有想像空間的地方。除了 Vielle，Merci 團隊在板橋還有 3 間不同調性的獨立小店。

 於是在因緣際會下，Vielle 落腳在板橋最老的黃石市場附近的老屋

裡，想到 Vielle 喝咖啡享用甜點，會先經過騎樓下的麵攤、古早味油飯、肉圓，還有擺著鳥掛的算命攤婆婆、挽面修容等最在地的生活風景。接著彎進府中路 50 號，要抬頭仔細看才會看到 Merci Vielle 那塊掛在門上鏽蝕掉了的招牌。

讓老物件在此重生

跟著放在樓梯上的小標示，走上二樓，輕輕推開舊公寓的門，咖啡師親切的打聲招呼，好像走進一個飄散著咖啡香的祕密集會，客人有的隻身前來，坐在靠著窗的單椅上靜靜地喝著咖啡，有的兩人一起來，點了甜點、配著茶飲聊著天，彼此交談的音量都有默契地與店內播放的音樂，落在讓人感到自在的旋律線上。

店主人用心蒐集的老物件在這個空間頓時重生，每個角落都值得細細觀察，光線的來源、植栽的樣貌、老物件的搭配到飲品出杯所盛裝的器皿、甜點的擺盤，都很用心，那是屬於 Merci Vielle 獨特無法複製的美感。我對於 Menu 的質感有特別深刻的印象，店家特別挑選了書畫用紙，隨著時間或是翻閱下會產生毛邊，半透明的狀態下還看得見纖維，手指頭碰觸到紙張的感覺，喚醒了常常因為忙碌而忘記感受周遭細微的能力。這裡也販售店主人精選的咖啡道具、生活小物，讓來訪的客人可以把在 Merci Vielle 感受到的美帶回家。

而不同於 Merci 團隊的其他店，Merci Vielle 的品項相較簡單，主打手沖單品咖啡、義式咖啡、茶飲及甜點。透過與咖啡師的互動，找到自己喜歡的焙度與風味。義式咖啡的濃縮基底呈現以藍莓、芒果等熱帶水果綜合果汁風味為主調。點單品手沖咖啡，會有一套出杯的呈現，木板上照著順序放了研磨後的咖啡粉供給客人聞香，接著是盛在濾壺裡的熱咖啡、以及裝在錐形燒瓶等待冰鎮的冰咖啡，最後則是兩次烤焙的義式脆餅 Biscotti。看著眼前的擺放，像是場屬於自己的咖啡品飲儀式，進行的方式都隨你任意感受。Merci Vielle 像一間在異地旅行中遇到可以安心自處的咖啡館，總在旅行結束後念著要再回去喝杯咖啡。

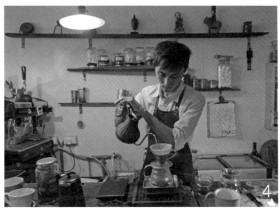

1.令人想起紙張美好溫度的Menu
2.用不同燒杯裝著的各式咖啡，讓品飲彷彿成了一種儀式
3.相當不容易發現的招牌，一不小心就會錯過
4. 咖啡師專注無比，只為沖出一杯好咖啡

 我喝什麼？

手沖單品咖啡－衣索比亞90＋真心話日曬

我它在哪兒？

🏠 新北市板橋區府中路50號2樓
📞 02-8965-3906
🕐 13:00～22:00
close 週二
f Merci Vielle

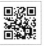

珈琲瑀
準備將一生煮進一杯咖啡

　　「咖啡是可以煮一輩子的事情，我要守著市場裡這個攤位，煮虹吸咖啡煮到 80 歲。」喜歡到日本旅行的店主人陳子瑀，聊到最後這樣對我說著。想起在築地市場裡那間「コーヒー網兼」煮咖啡煮了 50 年的老奶奶，還有位於銀座「琥珀咖啡」的關口一郎先生，對咖啡一生懸命的職人態度，頭髮花白，彎著腰慢動作的煮著咖啡，那畫面很美，好像他們一生的故事與精神都煮在眼前的這杯咖啡裡。陳子瑀對咖啡的愛與宣示，讓人印象深刻。

　　在三峽公有市場煮咖啡已經將近 6 個年頭，走過前 2 年的慘澹經營，現在已經是很多咖啡愛好者來到三峽老街或是專程前來喝一杯好咖啡的

咖啡攤。第三代的陳子瑀，從小在市場長大，阿嬤是市場裡第一代的攤販，手工車縫著八角窗、蚊帳；子瑀的媽媽則是第二代攤販，做著美容服務。到了子瑀這代，原本在律師事務所工作的她，因為一趟公司的歐洲之旅，愛上當地喝咖啡的優閒氛圍，當下覺得這才是她要工作的環境氛圍。

回國辭掉工作，花了 10 年的時間，她待過正統咖啡店、連鎖咖啡店到複合式餐飲的店家，從內場開始學起，一邊買書自學研究咖啡，考取 SCAA 烘豆師證照。這段旁人聽來不可思議的累積與學習時光，卻是子瑀最踏實的收穫。「不像加盟店或是輔導開店的概念，現在只要錢拿出來，大家隨時想開店都可以，我是拿時間來換，這是心態問題。」

繁忙市場中的一抹優閒

走進市場可以直接搭電梯或手扶梯到 3 樓，稍微繞一下，就會聞到或聽見在角落的烘豆室以及視線穿透過去有一整排採光很好座位區的珈琲瑀自家焙煎。聞到指的當然是咖啡的香氣，聽見則是子瑀貼心的播放爵士樂，「音樂對咖啡館的空間太重要了，前幾天忘記繳錢，被斷網路不能播音樂，我還一直跟客人道歉。」珈琲瑀的整個空間，被營造的有咖啡香與樂音流洩，在吧檯聊著聊著，常會忘記自己身處繁忙的市場，好像來到日本的咖啡攤上喝咖啡，但又被上著粉紅色髮捲來點熱拿鐵的婦人，拉回現實。

珈琲瑀的咖啡堅持新鮮烘焙，上架 7 天後的豆子就不賣給客人，子瑀對自己的咖啡非常有自信也有著堅持，咖啡豆的焙度則落在淺中、中焙以及中深焙，單品咖啡以賽風壺的萃取方式出杯，喜歡咖啡帶點酸甜又有著厚實口感。義式咖啡的配方豆更是很多客人成為珈琲瑀忠實顧客的原因。「剛那位買美式咖啡的客人，每天都開車來買，他家樓下就有一間咖啡館，也是自家烘焙。」子瑀一邊煮著客人點的伯爵奶茶一邊對我說。我回想著剛剛喝的第一杯水洗耶加雪菲，溫度下降後，那明亮的酸質與尾韻的甜感，以及眼前這杯喝到只剩一口，有著核果可可調性的卡布奇諾，想像著幾十年過去，頭髮花白的子瑀在眼前煮著咖啡，人生的價值要如何定義？可以有著熱愛的事物並堅持著是幸福的吧！

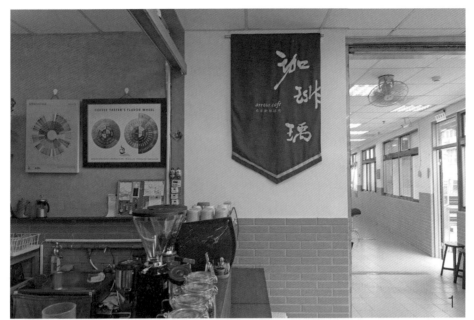

1.位在傳統市場內的珈琲瑪，卻有著一股日式風情
2.空間不大的店內，擺放得非常整齊
3.板豆腐造型的椅子，保留了一絲市場風情

 我喝什麼？

賽風式煮法水洗耶加雪菲

它在哪兒？

 新北市三峽區民生街186號3樓之28號攤位
02-8672-0204
08:00～15:30
 週一
珈琲瑪自家焙煎咖啡

台南秘氏咖啡

用老時光建構的美好氛圍

　　記得初次到訪南秘的夜晚，剛走出咖啡館的時候，感覺好像做了一
場電影夢，很香港的夢，導演是王家衛，場景則是 1960 年代的《阿飛
正傳》。再次來訪則挑了個傍晚時分，覺得在昏黃光線下的南秘，更添
迷人色彩。

　　2011 年從台北發跡的秘氏咖啡，2015 年悄悄地在位於台南的永
樂市場 2 樓飄出咖啡香，沒有任何招牌，也沒有指標，順著市場 1 樓的
榮生機車行走上來就會看到南秘咖啡，店家沒有想著做過路客的生意，

希望來的客人都是有看過推薦文或是抱著來啜飲一杯好咖啡的心情，真正享受在地生活放慢的步調。店長小義則是南秘的靈魂人物，渾身藝術家氣息的他，做過考古學家的工作，負責精密繪圖，本身也是木雕藝術家，店內栩栩如生的咖啡豆及手沖的咖啡架就是小義的木雕作品。 對咖啡很挑嘴的小義，也用藝術家挑剔的個性，製作每一杯咖啡。

選擇下午時間來的話，會先穿過依舊熱鬧的永樂市場，經過一攤又一攤好幾十年歷史的傳統小吃攤，金得春捲、富盛號碗粿、阿松割包……不妨在喝咖啡之前小食一番墊墊肚子。選擇晚上時間來訪的話，則要做好探訪冒險的心理準備，夜晚的市場燈光比較昏暗些，氛圍也相較白天帶點神祕感。不管白天還是晚上，都要換上一副復古的眼鏡，帶上你的老靈魂，來感受南秘的獨特氛圍。

與曬衣桿共享空間的奇景

南秘提供單品咖啡、花茶及手工甜點，像是現烤的絲絨烤布蕾或是帶著酒香氣的提拉米蘇，都很適合搭配享用。而這裡的冰釀咖啡更是推薦，店長小義選用高品質的咖啡豆，磨粉後經過一定的水粉比浸泡 3 到 7 天，再經過 4 次的過濾，循序用濾網、大濾布、法蘭絨一遍遍的過濾，喝來真的是清澈乾淨，圓潤又有果香餘韻。

永樂市場的 2 樓仍維持老式集合住宅，來到秘氏咖啡會看到隔壁人家的衣架上曬了一整桿衣服，在另一頭的角落有位躺在涼椅上的阿伯正打著盹，旁邊的地板上躺了一隻老狗，眼睛時不時地往上翻，一臉愛睡臉。樓梯間閃過動作靈敏的花貓，有時還傳來洗衣機轉動的聲響，老時光悠悠晃晃地好像隨時會消失在長廊。南秘的存在，讓現在的都市人可以用一杯咖啡的時間，走進老時光建構出的美好氛圍裡，暫時切換時空，換來更多的自由想像。

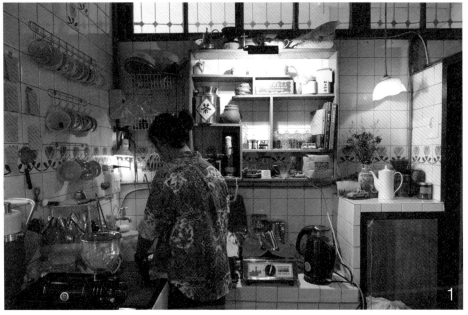

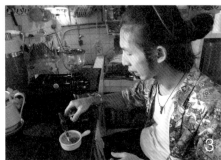

1.店內保有市場裡老式集合住宅樣貌
2.位於紛鬧的永樂市場內，卻仍保有一絲寧靜的南秘咖啡
3.曾經是考古學家的小義，如今沉浸在咖啡香中

 我喝什麼？

　　冰釀咖啡

它在哪兒？

台南市中西區國華街三段123之160號（永樂市場2樓）

0935-393-853

14:00～22:00

 週三、四

台南-秘氏咖啡

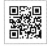

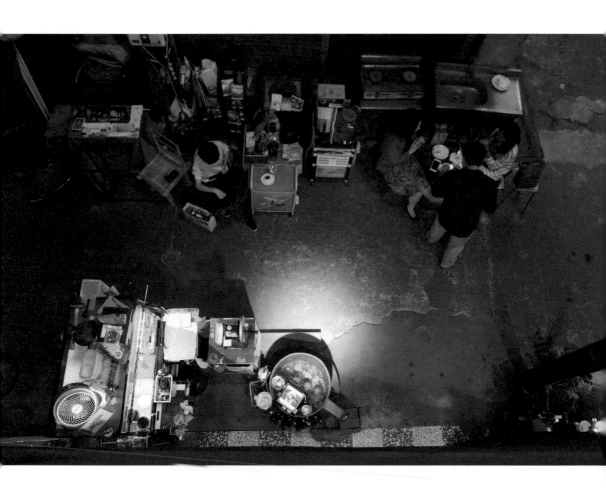

奉咖啡

如偵探般窺覷生活百態

　　如果是帶著優然且舒適的享受一杯咖啡時光的心情，奉咖啡不會是你要找的咖啡店，如果帶著感受舊有市場氛圍且同時享有一杯好咖啡，那這裡會帶給你不同感受。位於忠信市場內的奉咖啡，是台中首間全開放空間的咖啡店，點杯衣索比亞水洗 G1，坐在店裡的長板凳上，開始像個小偵探一窺市場生活百態。

　　在來奉咖啡的這天，店主人方大頭特別請我在傍晚 5 點左右的時候來訪，他說這樣可以感受市場從白天到晚上的光影變化，也可以察覺一

些有趣的畫面。抱著好奇的心，在傍晚 5 點左右走進忠信市場，白天仍是早市，維持舊有的傳統市場格局，部份店面翻修。在裡頭繞了一圈，有獨立書店、甜點店、展演空間等店家進駐，新舊並陳衝突感強烈。在走到奉咖啡的店面前，就聽到店主人大頭的招呼聲：「你好，這裡是奉咖啡，這裡是咖啡店，歡迎喝咖啡。」而這樣如同市場攤販叫賣時的吆喝聲已經堅持了 7 年。

咖啡香和著飯菜香

　　一開始的奉咖啡是大頭在 2010 年工作面臨低潮時，因緣際會來到忠信市場，從事過咖啡業務員的他，開始想著每一杯咖啡也可以像台灣早期社會在廟口或樹下「奉茶」的那份人情味，傳遞出去也同時拉近人與人之間的距離。奉咖啡只提供手沖單品，咖啡豆是由台中知名的自家烘焙店 Sweet Café 烘焙製作，豆單豐富，以產區地圖劃分為海島、亞洲、中美洲、南美洲及非洲等區的咖啡豆，淺中焙度為主，以 HG ONE 手搖磨豆機搭配濾布用手沖的方式出杯。這天喝的衣索比亞水洗 G1，花香、檸檬香氣，風味均衡。

　　只是說來也奇妙，坐在奉咖啡喝著咖啡，倒開始放空起來，而且是全然的放空，時間快接近 6 點的時候，開始聽到像是家裡煮飯時鍋鏟敲打、切菜的聲響，不一會兒就飄出飯菜香，眼前同時經過下了班的爸爸手牽著穿著學校制服提著便當袋的兒子回家，還有不知從哪傳來的步伐聲，而坐在旁邊的大頭正在跟熟客討論新版的《馬克思主義》，這時的昏暗色調，讓奉咖啡顯得更迷幻，彷彿走出忠信市場，再轉頭一看奉咖

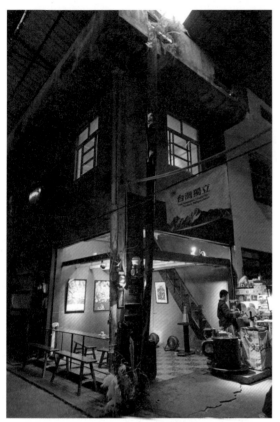

在全開放的空間中，顛覆品飲精品咖啡的
場域限制

啡就像被精靈施了魔法般消失在夜色中。大頭說，很多客人、城市遊子都跟他說過，這些畫面跟味道都是他們的兒時回憶。

在忠信市場內的奉咖啡，打破了精品咖啡的場域限制，將傳統市場的庶民文化與精品咖啡的精緻文化融合在一起，很容易在這與陌生人開啟一段未知的對話，這樣風格強烈的咖啡店，喜歡與否就很兩極了。大頭說：「希望奉咖啡可以吸引各地的民眾、國外的民眾，走進傳統市場裡喝杯咖啡，感受傳統市場生活的真實樣貌，以及看見這些居民原生的價值。」我想奉咖啡有他的獨特魅力，伴隨著大頭的招呼聲：「你好，這裡是奉咖啡，這裡是咖啡店，歡迎喝咖啡。」體驗一段難忘的咖啡時光。

 我喝什麼？

手沖單品咖啡－衣索比亞水洗G1

🔴 它在哪兒？

🏠 台中市西區五權西路一段57巷2弄7號

📞 0972-872-792

🕐 週二到週五，14:00～22:00

週六、日，13:00～22:00

 週一

f 奉咖啡

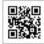

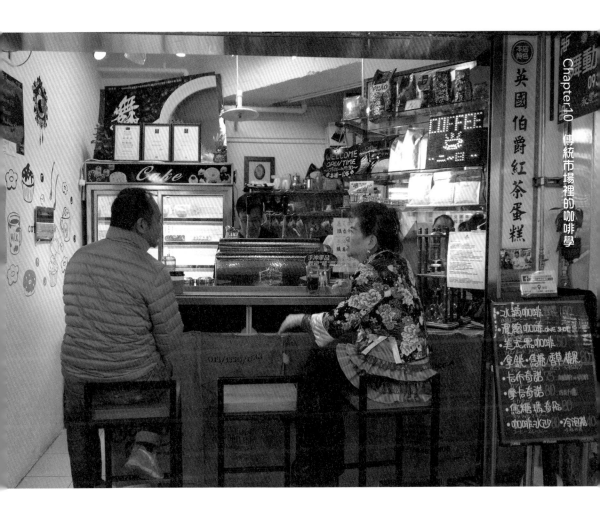

舞動人咖啡

最優閒的日常美學

　　位於台北迪化街永樂市場內的舞動人咖啡，店主人梁先生 2 年前接下母親的蛋糕坊攤位後，考取 SCAE 咖啡生豆品質鑑定證照及咖啡師證照，改造成專營精品咖啡的咖啡攤，將店租及人事成本回饋到消費者身上，以非常親民的價格沖煮一杯又一杯的好咖啡。

　　坐在吧檯上喝咖啡，聊天的同時梁老闆又手沖起咖啡來，流暢的秤咖啡豆克數、測水溫、磨粉、計時以及控制水流的大小，咖啡完成後倒

入杯中，老闆說等他一下，便端著剛沖好的咖啡到隔壁攤，遞給正聽著收音機修改衣服的阿姨，一杯用心沖煮的咖啡就這樣走入在地日常。

咖啡是一個很受味道干擾的飲品，近兩年改造翻修後的永樂市場，動線及走道都舒適寬敞許多，逛起來也乾淨沒有印象中傳統市場雜異的味道，坐在市場內喝咖啡，看看來往買菜、吃生魚片、逛布料的人，感受更貼近當地的生活。

我回想起國外幾間落腳市場內或邊緣的自家烘焙咖啡館，都非常受到大眾及外來遊客的喜愛且讓人難忘，像是倫敦 Borough Market 旁的 Monmouth Coffee、墨爾本 Queen Victoria Market 旁的 Market Lane Coffee、紐約 Chelsea Market 裡的 Ninth Street Espresso，每一間想喝杯咖啡總得乖乖跟著人潮排隊，倒也排得開心，逛市場嘛，不趕時間的。

融入在地生活樣貌

到歐洲旅行時很喜歡逛當地的傳統市場，總可以吃到意外的美味，甚至覺得是種享受。乾淨整齊的海鮮攤、肉舖、顏色繽紛的蔬果攤、圓

將用心沖泡的咖啡端至隔壁攤的阿姨桌上，形成最日常的美好畫面

圓胖胖大小不一的起司攤、各種飄著誘人香氣的熟食攤，每位攤販主人穿著設計過的制服、圍裙，與客人親切的互動與笑容，當天陽光正好時更讓人心情愉悅，一個很適合觀察當地人民生活樣貌的場域，不知不覺忘記自己遊客的身分，漸漸有種融入的感覺，非常有意思。

　　一杯咖啡可以串起整趟旅程的記憶，中途停在哪間咖啡館，喝上一杯卡布奇諾，或是在哪一間咖啡吧外帶一杯美式咖啡繼續閒晃著。而台灣的咖啡近年來在國際比賽表現亮眼，咖啡烘焙大賽、杯測師、咖啡師及手沖比賽都陸續拿下冠軍，也是少數同時擁有咖啡產區及專業咖啡職人的國家，開始有咖啡迷慕名來趟台灣咖啡之旅。如果可以串起傳統市場及在地咖啡館，想必可以是一趟更加深味覺、嗅覺及視覺記憶的在地之旅。

1. 使用拉霸機萃取濃縮咖啡
2. 市場裡高品質且價賣的好咖啡
3. 位於Borough Market旁的Monmouth Coffee 分店

 我喝什麼？

濃縮咖啡

它在哪兒？

🏠 台北市大同區迪化街一段21號永樂市場1015室
📞 02-2558-1517
🕐 09:00～17:30
close 週一
 舞動人咖啡蛋糕坊

Chapter 11
旅行中，不忘喝杯好咖啡

深植在靈魂內的咖啡魂，就算身在異國，遇見咖啡館時，也會忍不住想要一嘗這個城市的味道。用最喜歡的事物來認識一個全新的城市，擁有一個與他人都不一樣的回憶，成就心中最不一樣的城市印象，是何等美好的事。

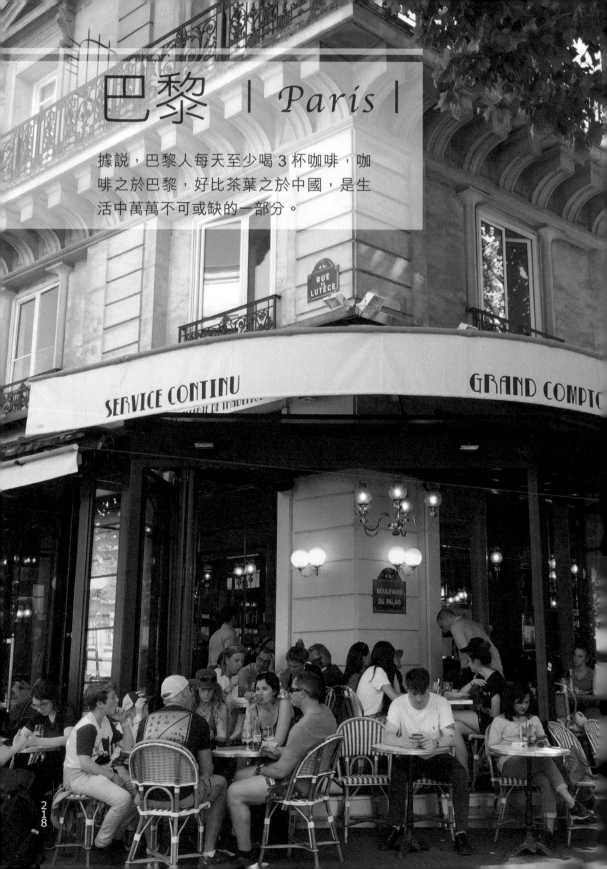

巴黎 | Paris |

據說，巴黎人每天至少喝 3 杯咖啡，咖啡之於巴黎，好比茶葉之於中國，是生活中萬萬不可或缺的一部分。

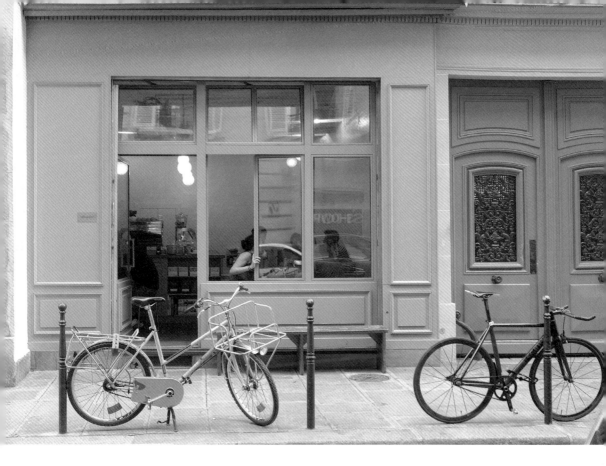

Télescope

記得第一次來巴黎的時候，帶著幻想拜訪了花神咖啡館、雙叟咖啡館等歷史文人咖啡名店，喝的是整個時代氛圍、街景與光線，倒也無可取代。這趟走訪的都是近幾年巴黎咖啡新浪潮的獨立咖啡館。最大的差別就是相對注重每支咖啡在地域風味的傳達，以及來往的客人屬於年輕人居多，少了大量的觀光客，多了融入在地生活的感覺。

Télescope 位於巴黎日本區中的安靜巷弄裡，巴黎很多咖啡館的店面，配色上都相當讓人喜愛，開放式的吧檯，氣氛親切自然。單品咖啡用愛樂壓出杯，還有新鮮的手作甜點，喝咖啡的時候，聽到隔壁桌的客人正在跟 Barista 討論單品濃縮的風味，氣氛熱絡又熟悉。如果來巴黎的行程只有一、兩間的咖啡館額度，滿推薦 Télescope。

🏠 5 Rue Villedo. 75001. Paris. France. 🕐 週一到週五，08:30～17:00／週六到週日，9:30～18:30

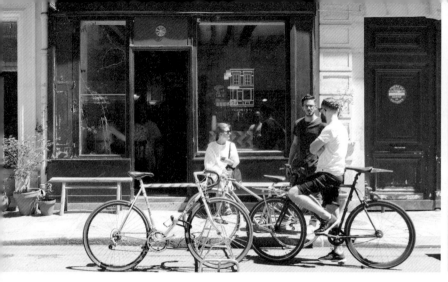

Fragments Paris

位於瑪黑區，給人雅緻的感覺，一個適合與朋友相約吃早午餐、喝咖啡的好環境，享受陽光與巴黎。單品用愛樂壓出杯，還有一台少見的 Kees Van der westen 的 Mirage 咖啡機。

🏠 6 Rue des Tournelles, 75003 Paris 🕐 週一到週五，08:00～18:00／週六到週日，10:00～18:00

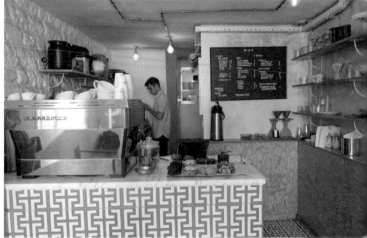

Ob-La-Di

Ob-La-Di 開在瑪黑區，空間不大，透過設計與配色巧思不顯擁擠，藍色幾何地磚、搶眼的吧檯主視覺帶點時尚感。

🏠 54 rue de Saintonge, 75003 Paris 🕐 週一到週五，08:00～17:00／週六到週日，09:00～18:00

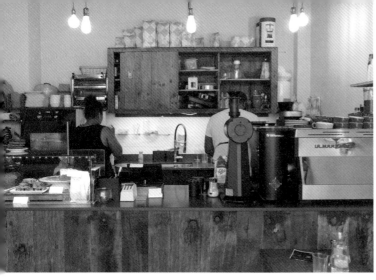

Matamata Coffee Bar

待在巴黎這幾天天氣太熱，Matamata 的 Cold Brew 還加進了檸檬片，在視覺跟味覺更
加消暑也清爽。這是在地的精品咖啡館，從單品咖啡、義式咖啡飲品都有提供。

🏠 58 Rue d'Argout, 75002 Paris, paris　🕐 週一到週五，08:00～17:00／週六到週日，09:00～18:00

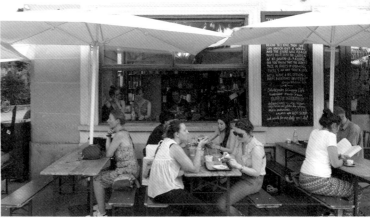

Shakespeare and Company Café

看過《愛在日落巴黎時》、《午夜巴黎》這兩齣電影的朋友應該對這裡不陌生。坐在咖啡
館內往外看，可以將巴黎美景盡收眼底。

🏠 37 Rue de la Bûcherie, 75005 Paris, France　🕐 週一到週五，09:30～19:00／週六到週日，09:30～20:00

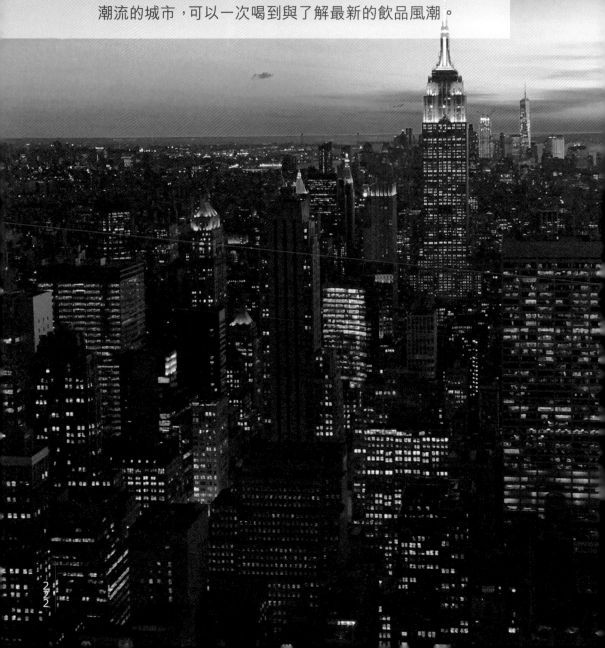

紐約 | *New York* |

從曼哈頓上城到下城區，以及東南部的布魯克林區、威廉斯堡，大家熟悉的精品咖啡品牌 Blue Bottle、Café Grumpy 等，在這個匯集世界各地最新資訊與潮流的城市，可以一次喝到與了解最新的飲品風潮。

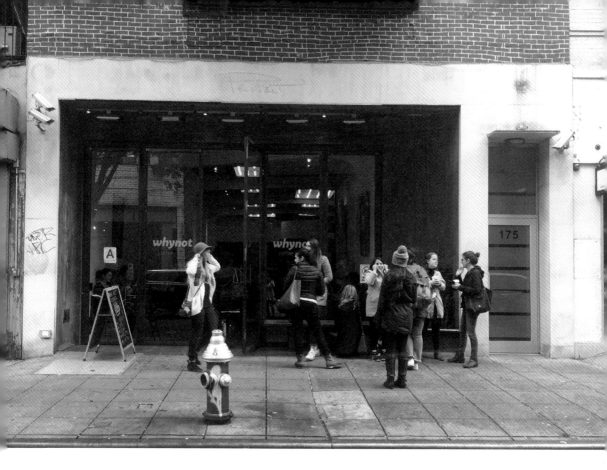

Whynot Coffee

Whynot Coffee 用的咖啡豆是來自 Brooklyn 的咖啡烘焙名店 Toby's Estate Brooklyn，而且杯杯盤盤都帶點二手風格的味道，相當令人喜歡！我點的卡布奇諾用帶有圖騰元素的馬克杯裝，拿在手裡，坐在咖啡館裡，喝著餘韻帶有巧克力牛奶的卡布，在 9 度氣溫的寒風中，絕對暖心。

特別的木製橢圓形吧檯就是咖啡館的中心，客人環繞著吧檯坐，有種劇院感，幾乎人人都一台筆電，靠近門口的位置也有沙發區讓想放鬆的客人可以慵懶的放鬆，是間很有味道的咖啡館。咖啡館就是社交場合，城市裡的第三空間，當咖啡師做好咖啡，大聲用上揚的音調念出咖啡名字的感覺，融合在店內播放硬地搖滾的背景音樂，Why not coffee ？

🏠 175 Orchard St, NY 10002　🕐 週一到週五，08:00～20:00／週六、日，09:00～21:00

Spreadhouse

就在 Whynot Coffee 步行可到的距離，用的也是 Toby's Estate 咖啡豆，門口的塗鴉已經宣告這裡的氛圍，室內帶點波希米亞風格，大片的地毯與靠牆的座位，客滿就席地而坐！

🏠 116 Suffolk St, New York, NY 10002　🕐 07:30～00:0

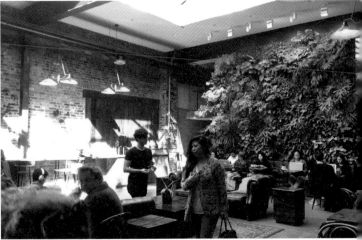

Devocion

一句話，來 Williamsburg，不要錯過這間！

🏠 69 Grand St, Williamsburg, NY 11249　🕐 週一到週五，07:00～19:00／週六、日，08:00～19:00

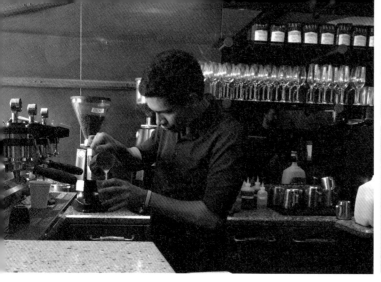

Kava Cafe

在 Whitney Museum of American Art 附近的 Espresso coffee bar，很適合早上醒來時
需要攝取咖啡因但又想要一點點熱牛奶在胃裡帶來的溫暖感覺，點 Cortado 就對了。

🏠 803 Washington St, New York, NY 10014　🕐 週一、二，07:00～19:00／週三到週五，07:00～22:00
週六，08:00～22:00／週日，08:00

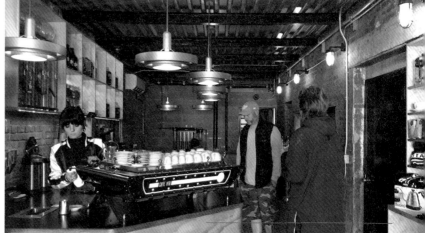

Caffe Vita

發跡於西雅圖的獨立咖啡館，講求小農直接貿易、新鮮烘焙，這間分店位在 Bushwick 區，
烘豆區比店面還大，走到咖啡館的路上都是生命力超強的塗鴉創作。

🏠 576 Johnson Ave, Brooklyn,NY 11237　🕐 營業時間：07:00～18:00

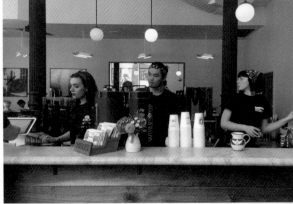

La Colombe Torrefaction

這間有 20 年歷史的 La Colombe Coffee Roaster 在 Boston、Chicago⋯⋯都有分店，紐約則有 8 間！今天來的這間位於 Soho 附近的 Noho 店，人氣很高，在曼哈頓算是難得一見的寬敞空間，挑高且明亮，大片的落地窗陽光灑進來，人潮流動頻繁，客流量呈現滿載狀態，整間咖啡館就是一股蓬勃的朝氣。

🏠 400 Lafayette Street New York, NY 10003
🕐 週一到週五，7:30～18:30／週六、日，08:30～18:30
🖥 https://www.lacolombe.com/

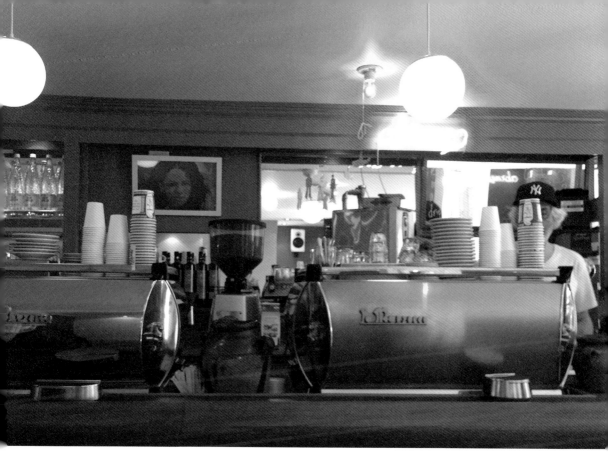

Abraço

在紐約跟著咖啡館旅行，來到這間位於東村的 Abraço ，從出地鐵站走到咖啡館的路上，街道、櫥窗裝飾還有迎面而來路人的穿搭，給人的感覺完全不一樣，很龐克又帶點頹廢的感覺，無限釋放創意，滿喜歡東村這區。

查了一下，Abraço 是葡萄牙語擁抱的意思，站吧檯的大叔會很有活力的跟你打招呼，店內來的客人聽起來都是熟客，打成一片的歡樂氣氛。通常不知道要點什麼的狀況下，有個好方法就點最多人喝的，這裡的 Cortado 必點，人人都一杯。還有很多自家烘焙的蛋糕、餅乾也很美味！再往東走，有一間 Ninth Street Espresso 也很值得去喝一杯，Chelsea Market 也有分店。

🏠 81 E 7th St, New York, NY 10003 🕐 週一到週六，08:00～18:00／週日，09:00～18:00

倫敦 |*London*|

比起茶，倫敦人好像更愛喝咖啡，這就是他們再日常不過的飲品，每年都在 4 月份舉辦的倫敦咖啡節，可以感受第三波精品咖啡文化在這裡的蓬勃發展與能量，走在前端與引領潮流，到倫敦來趟咖啡之旅永遠不會無聊。

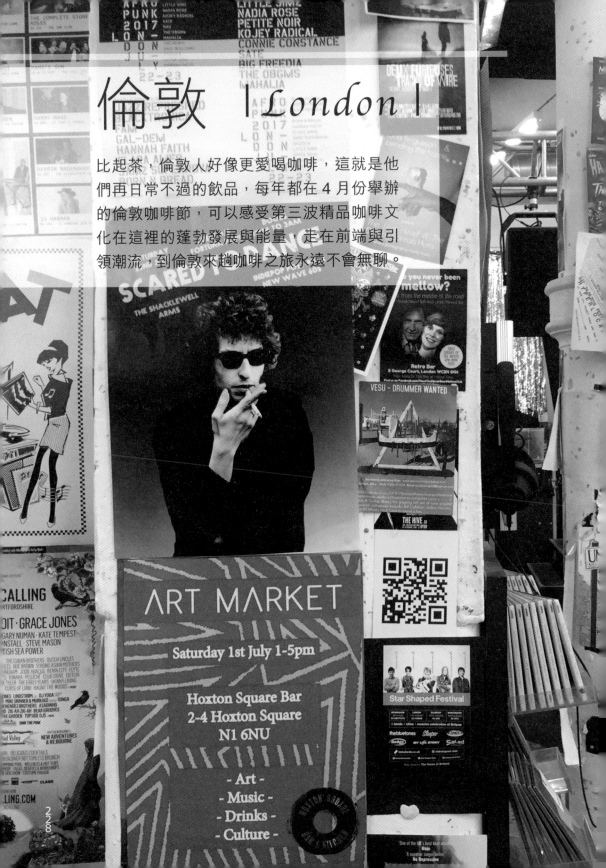

Barber & Parlour

這是一棟讓人眼睛一亮的複合式場所，放進了摩登男子的理髮及時尚女孩的美甲保養，還有所有人都需要的‧好喝的咖啡、調酒及迷你電影院。

我很喜歡倫敦東區這帶，復古又時髦有趣的市集跟店家，在靠近 Shoreditch 站的這一整棟 Barber & Parlour 成功營造消費是在分享一種生活美好氛圍及美學的感覺。從音樂到空間裡新舊之間的陳列、材質的混搭及店員與客人的自然隨興互動，架上書籍想傳遞的訊息等，當然還有店裡的時髦男女為整體空間畫面的加分，重點是沒有馬虎的餐飲及咖啡飲品，從早上待到晚上，Menu 可以放心點一輪。

🏠 64-66 Redchurch St, London, E2 7DP, British
🕐 週一到週六，09:00～23:00／週日，10:00～23:00

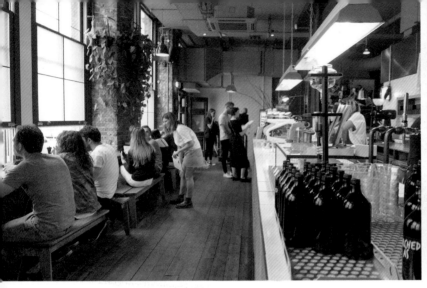

Ozone Coffee Roasters

這裡的 Barista 非常有效率，可以一邊煮虹吸、一邊手沖，坐在吧檯欣賞咖啡師出杯覺得像在看廚師出菜，流暢迷人，也是倫敦少數過了晚上 6 點後還可以喝到好咖啡的地方。

🏠 11 Leonard St, London, EC2A 4AQ, British　🕐 週一到週五，07:00～22:00／週六、日，08:30～17:30

Prufrock Coffee

咖啡迷值得一訪的獨立精品咖啡館，位置也位於市中心小巷內，咖啡豆除了使用知名的 Square Mile 外，也有 Five Elephant，這裡少了觀光客，多了待在咖啡館的自在感。

🏠 23-25 Leather Ln, London, EC1N 7TE, British (chancery lane station)
🕐 週一到週五，07:30～18:00／週六、日，10:00～17:00

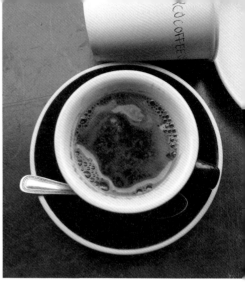

Saint Espresso

按照慣例詢問可否拍照，Barista 説：「噢可以啊！」接著兩位咖啡師同時蹲下，消失在吧檯，之後又看著鏡頭做鬼臉，相當俏皮。對面就是大排長龍的福爾摩斯博物館。

🏠 214 Baker St, Marylebone, London, NW1 5RT, British　🕐 07:30～18:00

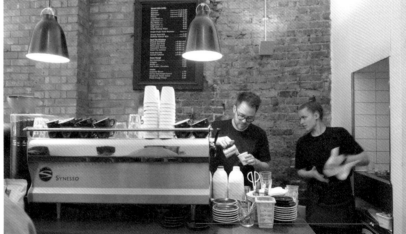

Kaffeine

來倫敦市中心 Oxford Circus 逛街，可以到巷子裡的 Kaffeine 喝杯咖啡，選用 Square Mile 的咖啡豆。點了 Piccolo（double shot）還有 English Earl gray，表現都相當令人滿意。

🏠 66 Great Titchfield St, Fitzrovia, London,W1W 7QJ, British　🕐 07:30～18:00

香港 │Hong Kong│

在這個吃碗雲吞麵或是來盤叉燒飯都要併桌而且隨時收緊手肘的地方，想得到暫時的喘息與思考轉換，走進在地的獨立咖啡館絕對是個好選擇，而相對於台灣，這裡的咖啡館通常跟著上班族的時間營業，一大早就開始煮咖啡到傍晚休息。

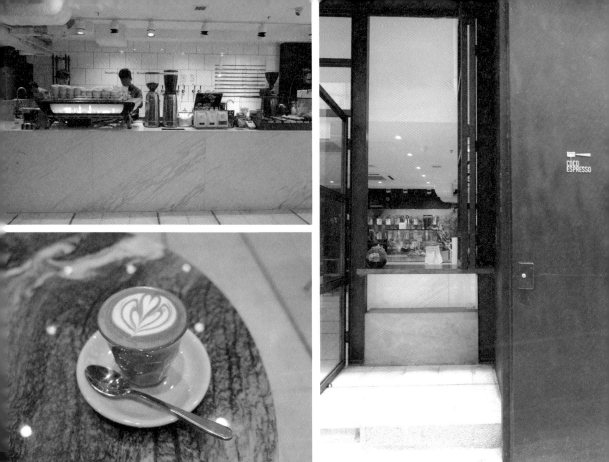

Coco Espresso

已經在灣仔、中、上環等地區開出 5 間分店與 1 間烘焙廠的在地精品咖啡品牌，走過 10 個年頭，只要看到 Coco Espresso 的招牌都可以放心走進去喝一杯，除了手沖咖啡，還有 Piccolo Latte、Flat White、Nitro Coffee 等可以選擇。點的這杯 Piccolo Latte， 走堅果調性帶甜感，口感滑順，一小杯剛好滿足。

🏠 香港上環蘇杭街19號　🕐 週一到週五，8:00～17:30／週六、日，10:00～17:30

Barista Jam

外觀很低調，裝潢走冷色系，店內義式咖啡機配置有兩台，分別是 La Marzocco 的 GB5 以及 Strada，對應不同的出杯模式。澳洲回來的老闆 William 把在澳洲從事咖啡事業的經驗及文化帶回香港，所以喜歡喝 Long black、Flat white 或是 Piccolo latte 的人很適合來 Barista Jam 喝一杯，回味一下。也有販售熟豆跟咖啡相關器材！

🏠 G/F, Shop D, 128 Jervois Street, Sheung Wan,

🕐 週二到週五，8:00～18:00／週一、六，10:00～18:00／週日，11:00～18:00

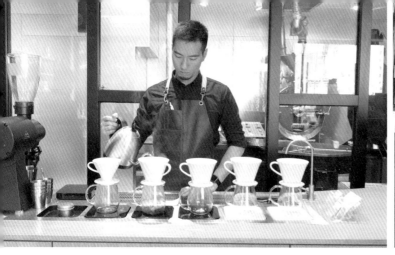

The Cupping Room

每次我到香港必訪的咖啡館,中環、灣仔都有分店,位於上環站的新店,吧檯後方就是
烘豆區,人潮相對其它兩間較不擁擠,位置也舒適,咖啡一樣讓人滿意,非常推薦給來
香港喝咖啡的朋友。

🏠 香港中環皇后大道中287-299號Shop LG　🕐 週一到週五,8:00～17:00／週六、日,9:00～18:00

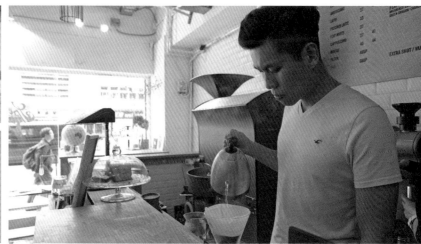

Urban Coffee Roaster

位於太子站的本店,香港在地的自烘店,以咖啡為主角,吧檯設計容易與咖啡師互動,
聊聊台灣、香港的咖啡文化!咖啡豆包裝也非常有特色,自藏或送朋友都很適合!

🏠 香港尖沙咀碧仙桃路7號　🕐 週日到週四,8:00～22:00／週五、六,8:00～22:30

附錄 |INDEX|

遍覽全書，覺得每一間咖啡館都深深吸引著你，卻不知道該先選哪一間嗎？沒關係，依照地區整理了完整 QR code 列表，哪邊離你近，就趕緊收拾行囊，出發來一趟咖啡巡禮之旅吧！

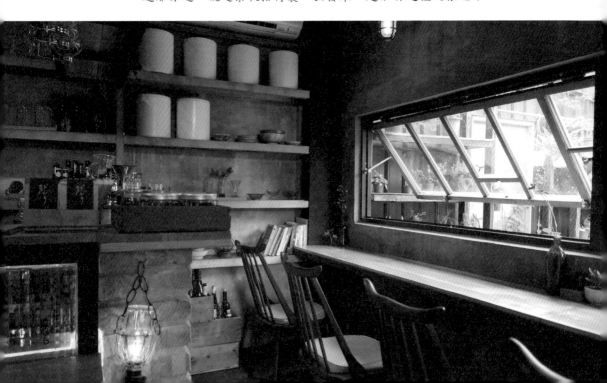

全書咖啡館資訊一覽

QR code 輕鬆一掃，Google 地圖直接帶你到達目的地。

基隆與東部（基隆、宜蘭、花蓮）

基隆
Loka Cafe
P.161

基隆
丸角自轉
生活咖啡
P.034

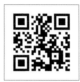

基隆
多好咖啡
P.194

宜蘭
鳴草咖啡
P.168

宜蘭
頸鹿先生
P.121

花蓮
Giocare
義式手沖
咖啡
P.134

花蓮
半寓咖啡
P.178

花蓮
回春咖啡
P.155

花蓮
波提娜麗
精品咖啡
P.180

花蓮
恬恬咖啡
P.078

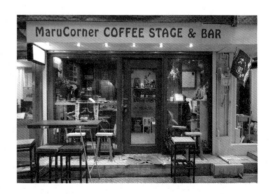

北部（台北市、新北市）

台北
Stone
Espresso Bar
P.074

台北
Coffee Sind
P.056

台北
Congrats
Café
P.098

台北
Jack&Nana
Coffee Store
P.037

台北
Kopi Ibrik
一步一步來
P.164

台北
SideWalk
Espressobar
P.118

台北
The Folks
P.018

台北
Think Cafe
P.101

台北
一席咖啡
P.012

台北
六號水門
P.066

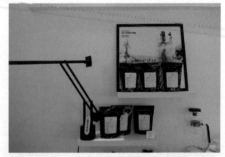

台北
引路咖啡
P.040

台北
光景咖啡
P.114

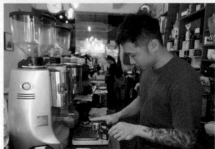

北部（台北市、新北市）

台北
吉印咖啡
P.022

台北
森耕
咖啡商行
P.025

台北
黑露咖啡
P.028

台北
舞動人咖啡
P.213

新北
Merci Vielle
P.201

新北
卡門咖啡
P.198

新北
珈琲瑀
P.204

新北
散散步
P.174

中部（桃園市、台中市、嘉義縣）

桃園
杜宅咖啡
P.050

桃園
190 Café
House
珈琲烘焙屋
P.106

桃園
Cafeholic
Coffee&Bar
P.124

台中
Solidbean
P.128

中部（桃園市、台中市、嘉義縣）

台中
亨利貞
精品咖啡館
P.059

台中
沒有名字的
咖啡館
P.095

台中
林青霞
腳踏車咖啡
P.137

台中
黝脈咖啡
P.185

嘉義
小口品 s
P.046

嘉義
秘氏咖啡
P.188

嘉義
秘密客咖啡館
P.182

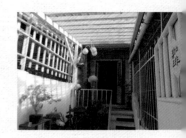

南部（台南市、高雄市）

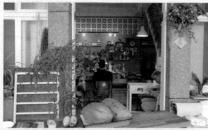

台南
PariPari
P.152

台南
存憶咖啡
P.143

南部（台南市、高雄市）

台南
南十三
P.140

台南
穿牆貓
P.084

台南
浮游咖啡
P.092

台南
秘氏咖啡
P.207

台南
道南館
P.043

高雄
Gavagai
P.069

高雄
春正商行
P.087

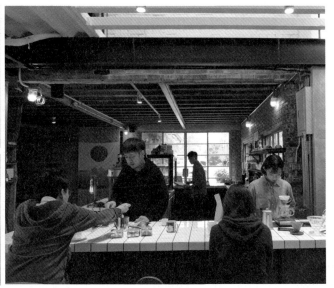

特別感謝

能出版這本書要先謝謝四塊玉文創的邀請，因為從小愛閱讀的關係，書在我心中的地位是很神聖、很有重量的，更遑論出書這件事情。謝謝增娣總編在我一開始信心不足的時候幫我注入信心，也謝謝祐祐姐一開始的協助，還有最辛苦的編輯阿漠，良好的溝通以及高效率的工作進度總讓我感到放心，還有工作起來頭上會冒煙的美編阿丁以及辛苦幫忙安排書本行銷事宜的行銷菜刀與孟蓉，還有協助校對的編輯同事們，一本書的完成需要有很多人的專業與協助真的非常謝謝大家。

心中最想感謝的是一直一來支持我做自己喜歡事情的媽媽，她常對我說：「妳現在所做的事都是在累積妳的能量，多學習不要急。」還有最親愛的家人，彼得、Velda、Benson，你們是我的愛。寫書這段期間給我支持的又寧，謝謝你。

還有每間曾經接受我邀約訪談的咖啡館老闆們，謝謝你們願意花時間協助我將此書完成。最後，一路以來喜歡且支持「咖啡因的地圖」專頁的朋友們，每一個讚我都有點進去看，感謝在心裡，以咖啡會友是一大樂事。專頁也即將在 8 月份寫滿 3 年了，此書剛好可以當成作品集送給你們，希望你們喜歡。

2018.04.17

咖啡因地圖

總有一家咖啡館在等你

作　　　者	林珈如（Elsa）
編　　　輯	林憶欣
美 術 設 計	曹文甄
插 畫 翻 拍	楊志雄
校　　　對	林憶欣、徐詩淵、鄭婷尹
發 行 人	程顯灝
總 編 輯	呂增娣
主　　　編	翁瑞祐、徐詩淵
資 深 編 輯	鄭婷尹
編　　　輯	吳嘉芬、林憶欣
美 術 主 編	劉錦堂
美 術 編 輯	曹文甄、黃珮瑜
行 銷 總 監	呂增慧
資 深 行 銷	謝儀方、吳孟蓉
發 行 部	侯莉莉
財 務 部	許麗娟、陳美齡
印　　　務	許丁財
出 版 者	四塊玉文創有限公司
總 代 理	三友圖書有限公司
地　　　址	106台北市安和路2段213號4樓
電　　　話	(02) 2377-4155
傳　　　真	(02) 2377-4355
E-mail	service@sanyau.com.tw
郵 政 劃 撥	05844889 三友圖書有限公司
總 經 銷	大和書報圖書股份有限公司
地　　　址	新北市新莊區五工五路2號
電　　　話	(02) 8990-2588
傳　　　真	(02) 2299-7900
製 版 印 刷	卡樂彩色製版印刷有限公司
初　　　版	2018年5月
定　　　價	新台幣380元
I S B N	978-957-8587-23-6（平裝）

國家圖書館出版品預行編目 (CIP) 資料

總有一家咖啡館在等你：咖啡因地圖 / 林珈如
作 . -- 初版 . -- 臺北市：四塊玉文創 , 2018.05
ISBN　978-957-8587-23-6(平裝)

1. 咖啡館

991.7　　　　　　　　　　　107006068

沖出一杯好咖啡

1.烘豆大全
首爾咖啡學校之父的私房烘豆學

作者：田光壽／譯者：陳曉菁／定價：488元

選豆Ｘ烘豆Ｘ配豆，首爾咖啡學校之父教你掌握三大關鍵，烘出香醇迷人的風味咖啡！

2.Espresso咖啡聖經
成為咖啡大師必學秘技

作者：劉家維／攝影：楊志雄／定價：365元

從吧檯設備選購、沖煮流程、如何完美萃取到經營咖啡館的空間與動線設計，無不詳細說明。

3.咖啡沖煮大全
咖啡職人的零失敗手沖祕笈

作者：林蔓禎／攝影：楊志雄／定價：350元

讓咖啡職人step by step，教你手沖咖啡的祕密撇步，在家也能享用專業級的精品咖啡！

4.咖啡拉花
51款大師級藝術拉花(書+DVD)

作者：林冬梅／企劃協力：鍾志廷／攝影：楊志雄
定價：370元

14位咖啡拉花師的51款私房拉花圖案，隨書附贈詳盡示範DVD，讓你快速成為拉花高手！

來一場美好的旅行吧

1.台北週末小旅行
52條路線，讓你週週遊出好心情

作者：許恩婷、黃品棻、邱恆安／攝影：楊志雄
定價：320元

一次收錄52條輕旅行路線，揭露275個魅力景點！5大主題，帶你體驗玩不膩的大台北！

2.YouBike遊台北
大台北15區 x 58個站 x 220個特色景點

作者：許恩婷／攝影：楊志雄／定價：420元

騎上YouBike，暢遊大台北15區，以時速20公里的慢騎，認識不一樣的台北。

3.花蓮美好小旅行
巷弄小吃 x 故事建築X天然美景

作者：江明麗／定價：320元

花蓮可以這樣玩！深具特色的60個景點與店家，在山光水色、人文情懷與美味小吃之間徜徉。

4.台南美好小旅行
老城市。新靈魂。慢時光

作者：凌予／定價：320元

放慢腳步，一起邂逅曾經錯過的台南……59處有故事的景點，給你最不一樣的台南新風景。

總有一家咖啡館在等你
咖啡因地圖

蒐羅全台 28 間優質獨立咖啡館，提供本書讀者專屬優惠，快拿著 Coupon 券進行一場獨一無二的咖啡之旅吧！

丸角後院

優惠內容： 憑此卷至丸角後院，可以 300 元優惠價，體驗烘豆與手沖咖啡乙次。（原價 500 元）

使用期限：至 107 年 12 月 31 日止
使用地點：基隆市孝一路 23 巷 5 弄 13 號
營業時間：週二～週日 13:00 ～ 20:00
聯絡電話：02-2427-3028

《總有一家咖啡館在等你：咖啡因地圖》四塊玉文創出版

Congrats Café

優惠內容： 憑券至 Congrats café 消費，可享單品咖啡續杯，第二杯八折優惠。

使用期限：至 107 年 12 月 31 日止
使用地點：台北市大安區文昌街 47 號 2 樓
營業時間：週一～週六 13:00 ～ 24:00
　　　　　週日 13:00 ～ 18:00
聯絡電話：02-2700-6639

《總有一家咖啡館在等你：咖啡因地圖》四塊玉文創出版

多好咖啡店

優惠內容： 憑此卷至多好咖啡店消費，可享手沖咖啡 7 折優惠。

使用期限：至 107 年 12 月 31 日止
使用地點：基隆市仁愛區愛三路 21 號 2F 攤號 B31（仁愛市場二樓）
營業時間：10:00 ～ 18:00（週二、三公休）
聯絡電話：無，請搜尋 FB「多好咖啡店 Anygood Coffee」，私訊洽詢

《總有一家咖啡館在等你：咖啡因地圖》四塊玉文創出版

Kopi Ibrik 一步一步來

優惠內容： 憑此券至 Kopi Ibrik 一步一步來消費，可享「精品土耳其咖啡經典杯」乙杯。

使用期限：至 107 年 12 月 31 日止
使用地點：台北市大安區仁愛路四段 48 巷 23 號
營業時間：週一～週日 10:00 ～ 19:00
聯絡電話：0930-388-633

《總有一家咖啡館在等你：咖啡因地圖》四塊玉文創出版

Stone Espresso bar

優惠內容： 憑券至 Stone espresso bar 消費，可享單品咖啡 130 元優惠。

使用期限：至 107 年 12 月 31 日止
使用地點：台北市松山路 304 號
營業時間：週一～週日 13:00 ～ 21:00（週二公休）
聯絡電話：02-2761-0177

《總有一家咖啡館在等你：咖啡因地圖》四塊玉文創出版

SideWalk Espressobar

優惠內容： 憑此券至 SideWalk Espressobar 消費任一飲品，可享下列優惠 3 擇 1：
1. 免費 Single Espresso 乙份
2. 免費耳掛式咖啡乙包
3. 於 FB 拍照打卡「Sidewalk Espressobar」，並標記「咖啡因地圖」，可享第二杯飲品 1 元（不限品項）

使用期限：至 107 年 12 月 31 日止
使用地點：台北市光復南路 17 巷 32-4 號 1 樓
營業時間：週一～週五 7:30 ～ 18:30（例假日店休）
聯絡電話：0909-666-931

《總有一家咖啡館在等你：咖啡因地圖》四塊玉文創出版

Coffee Sind

優惠內容： 憑此券至 Coffee Sind 購買手沖咖啡乙杯，可享第二杯手沖咖啡免費。

優惠期限：至 107 年 12 月 31 日止
使用地點：1.台北市大安區四維路 76 巷 19 號 1F（至 2018 年 6 月底）
　　　　　2.台北市中正區新生南路 56 巷 8 號（2018 年 7 月開始）
營業時間：多肉店中店 11:00 ～ 21:00（至 6 月底）
　　　　　療癒外帶店 08:00 ～ 18:00（7 月開始）
聯絡電話：無，請搜尋 FB「Coffee Sind」，私訊洽詢

《總有一家咖啡館在等你：咖啡因地圖》四塊玉文創出版

一席咖啡

優惠內容： 憑此券至一席咖啡消費，可兌換來店獨家限定小禮。

使用期限：至 107 年 12 月 31 日止
使用地點：台北市大安區延吉街 294 號
營業時間：週一、三、五、六　18：00 ～ 22：00
聯絡電話：無，請搜尋 FB「一席 / Alone Together」，私訊洽詢

《總有一家咖啡館在等你：咖啡因地圖》四塊玉文創出版

總有一家咖啡館在等你
咖啡因地圖

注意事項
* 此券優惠限使用乙次，不得複印。
* 此優惠不得與其他優惠方案併用。
* 限同一人續杯。

《總有一家咖啡館在等你：咖啡因地圖》四塊玉文創出版

注意事項
* 此券優惠限使用乙次，不得複印。
* 材料設備以店家提供為主。

《總有一家咖啡館在等你：咖啡因地圖》四塊玉文創出版

注意事項
* 此券優惠限使用乙次，不得複印。

《總有一家咖啡館在等你：咖啡因地圖》四塊玉文創出版

注意事項
* 此券優惠限使用乙次，不得複印。

《總有一家咖啡館在等你：咖啡因地圖》四塊玉文創出版

注意事項
* 此券優惠限使用乙次，不得複印。

《總有一家咖啡館在等你：咖啡因地圖》四塊玉文創出版

注意事項
* 此券優惠限使用乙次，不得複印。

《總有一家咖啡館在等你：咖啡因地圖》四塊玉文創出版

注意事項
* 此券優惠限使用乙次，不得複印。

《總有一家咖啡館在等你：咖啡因地圖》四塊玉文創出版

注意事項
* 此券優惠限使用乙次，不得複印。
* 「多肉店中店」營業至 6 月底。
* 7 月起，搬至忠孝新生捷運站 5 號出口旁。

《總有一家咖啡館在等你：咖啡因地圖》四塊玉文創出版

總有一家咖啡館在等你
咖啡因地圖

六號水門咖啡

優惠內容：憑此券至六號水門咖啡消費，可兌換價值 55 元耳掛包乙包。

使用期限：至 107 年 12 月 31 日止
使用地點：台北市松山區塔悠路 332 號
營業時間：11:00 ～ 21:00（週二公休）
聯絡電話：02-8787-3565

《總有一家咖啡館在等你：咖啡因地圖》四塊玉文創出版

散散步咖啡旅宿

優惠內容：憑券至散散步咖啡旅宿，可享同館旅宿「小洋樓」，住宿 85 折優惠。

使用期限：至 107 年 12 月 31 日止
使用地點：新北市瑞芳區祈堂路 172 號
營業時間：pm4:00 ～ pm6:30 入住
聯絡電話：0981-885-933

《總有一家咖啡館在等你：咖啡因地圖》四塊玉文創出版

引路咖啡

優惠內容：憑此券至引路咖啡購買 200g 咖啡豆，可享免費 200 元手沖單品咖啡乙杯。

使用期限：至 107 年 12 月 31 日止
使用地點：台北市信義區虎林街 202 巷 25 號 1 樓（捷運永春站步行 5 分鐘）
營業時間：週三～週日 12:00 ～ 18:00
聯絡電話：無，請搜尋 FB「引路咖啡 Pharos Coffee」，私訊洽詢

《總有一家咖啡館在等你：咖啡因地圖》四塊玉文創出版

杜宅咖啡

優惠內容：憑此券至杜宅咖啡消費，全店品項皆可享 8 折優惠，並可獲得杜宅咖啡掛耳包乙包

使用期限：107 年 12 月 31 日止
使用地點：桃園市桃園區大同西路 70-1 號
營業時間：週日～週四 11:00 ～ 20:00
　　　　　週五～週六 11:00 ～ 2100
　　　　　週二公休
聯絡電話：(03)337-3598

《總有一家咖啡館在等你：咖啡因地圖》四塊玉文創出版

光景咖啡

優惠內容：憑券至光景 Scene Homeware 購買咖啡飲品，可享 88 折優惠。

使用期限：至 107 年 12 月 31 日止
使用地點：台北市松山區民生東路三段 130 巷 18 弄 11 號
營業時間：週一～週六 11:00 ～ 19:00
聯絡電話：02-2716-0263

《總有一家咖啡館在等你：咖啡因地圖》四塊玉文創出版

190 Café House 珈琲烘焙屋

優惠內容：憑此券至 190 Café House 珈琲烘焙屋，購買咖啡豆可享 85 折優惠。
憑此券至 190 Café House 珈琲烘焙屋，可兌換 190 黑咖啡 乙杯。

使用期限：至 107 年 12 月 31 日止
使用地點：桃園市桃園區慈光街 51 號
營業時間：週一～週日 10:30 ～ 19:30（週三店休）
聯絡電話：(03)326-8238

《總有一家咖啡館在等你：咖啡因地圖》四塊玉文創出版

舞動人咖啡蛋糕坊

優惠內容：憑此券至舞動人咖啡蛋糕坊消費，可享咖啡、飲品 9 折優惠。

使用期限：至 107 年 12 月 31 日止
使用地點：台北市迪化街一段 21 號 1 樓（永樂市場 1015 室）
營業時間：週二～週日 9:00 ～ 17:30
聯絡電話：02-2558-1517、0939-085-921

《總有一家咖啡館在等你：咖啡因地圖》四塊玉文創出版

Cafeholic Coffee & bar

優惠內容：憑此券至 Cafeholic Coffee & bar 消費，於 IG 或 FB 拍照打卡，並設定公開分享，即可享有單杯咖啡品項半價優惠。

使用期限：至 107 年 12 月 31 日止
使用地點：桃園市中壢區龍昌路 26 號
營業時間：週一 13:00 ～ 22:00
　　　　　週二 公休
　　　　　週三～週日 13:00 ～ 24:00
聯絡電話：(03)416-2923

《總有一家咖啡館在等你：咖啡因地圖》四塊玉文創出版

Merci Vielle

優惠內容：憑此券至 Merci vielle，可享單品咖啡買一送一優惠。（以價高者計）

使用期限：至 107 年 12 月 31 日止
使用地點：新北市板橋區府中路 50 號 2 樓
營業時間：週一～週日 13:00 ～ 22:00（週二公休）
聯絡電話：02-8965-3906

《總有一家咖啡館在等你｜咖啡因地圖》四塊玉文創出版

5 春咖啡

優惠內容：憑此券至 5 春咖啡咖啡館，購買咖啡豆可享 9 折優惠。

使用期限：至 107 年 12 月 31 日止
使用地點：台中市五權一街 162 巷 2 弄 5 號
營業時間：週一～週三、週五　14:00 ～ 21:00
　　　　　週六～週日　13:00 ～ 21:00
聯絡電話：0970-970-047

《總有一家咖啡館在等你：咖啡因地圖》四塊玉文創出版

總有一家咖啡館在等你

咖啡因地圖

注意事項

＊此券優惠限使用乙次，不得複印。

《總有一家咖啡館在等你：咖啡因地圖》四塊玉文創出版

注意事項

＊此券優惠限使用乙次，不得複印。

《總有一家咖啡館在等你：咖啡因地圖》四塊玉文創出版

注意事項

＊此券優惠限使用乙次，不得複印。

《總有一家咖啡館在等你：咖啡因地圖》四塊玉文創出版

注意事項

＊此券優惠限使用乙次，不得複印。
＊此優惠不得與其他活動併用

《總有一家咖啡館在等你：咖啡因地圖》四塊玉文創出版

注意事項

＊此券優惠限使用乙次，不得複印。
＊優惠可同時使用

《總有一家咖啡館在等你：咖啡因地圖》四塊玉文創出版

注意事項

＊此券優惠限使用乙次，不得複印。

《總有一家咖啡館在等你：咖啡因地圖》四塊玉文創出版

注意事項

＊此券優惠限使用乙次，不得複印。

《總有一家咖啡館在等你：咖啡因地圖》四塊玉文創出版

注意事項

＊此券優惠限使用乙次，不得複印。
＊此優惠不適用於咖啡豆品項。

《總有一家咖啡館在等你：咖啡因地圖》四塊玉文創出版

注意事項

＊此券優惠限使用乙次，不得複印。

《總有一家咖啡館在等你：咖啡因地圖》四塊玉文創出版

注意事項

＊此券優惠限使用乙次，不得複印。
＊買一送一優惠，以高價者計費。

《總有一家咖啡館在等你：咖啡因地圖》四塊玉文創出版

總有一家咖啡館在等你
咖啡因地圖

COFFEESTOPOVER

優惠內容：憑此券至 COFFEESTOPOVER 咖啡館消費，可兌換 ESPRESSO 乙杯。

使用期限：至 107 年 12 月 31 日止
使用地點：台中市西區民權路 217 巷 24 號
營業時間：週一～週六　11:00 ～ 20:00（週日店休）
聯絡電話：(04)230-55388

《總有一家咖啡館在等你：咖啡因地圖》四塊玉文創出版

GAVAGAI

優惠內容：憑此券至 GAVAGAI 咖啡館消費，點任一飲品加贈美式咖啡乙杯。

使用期限：至 107 年 12 月 31 日止
使用地點：高雄市三民區敦煌路 80 巷 11 號
營業時間：週一～週二、週四～週日　12:00 ～ 23:00（週三店休）
聯絡電話：(07)395-8857

《總有一家咖啡館在等你：咖啡因地圖》四塊玉文創出版

林青霞腳踏車咖啡館

優惠內容：憑此券至林青霞腳踏車咖啡館內消費單品咖啡，可享咖啡豆半磅 7 折優惠（限購數量 2 磅內）。

使用期限：至 107 年 12 月 31 日止
使用地點：台中市西屯區精明二街 49 號
營業時間：週一～週三、週五　09:00 ～ 19:00
　　　　　週六～週日　12:00 ～ 19:00（週四店休）
聯絡電話：0975-211-555 0977-250-899

《總有一家咖啡館在等你：咖啡因地圖》四塊玉文創出版

春正商行

優惠內容：憑此券至春正商行購買單品咖啡豆乙包，即贈送咖啡類任何飲品乙杯。

使用期限：107 年 12 月 31 日止
使用地點：高雄市鳥松區本館路 72 巷 11-1 號
營業時間：週二～週日　10:00 ～ 18:00（週一店休）
聯絡電話：(07)370-7263

《總有一家咖啡館在等你：咖啡因地圖》四塊玉文創出版

小口品 s

優惠內容：憑此券至小口品 s 咖啡館享咖啡系列商品（含飲品）九折優惠。
憑此券至小口品 s 咖啡館購買咖啡豆享八折優惠（至 5/31 止）。

使用期限：享咖啡系列商品（含飲品）九折優惠至 107 年 12 月 31 日止。
使用地點：嘉義市西區光彩街 453 號
營業時間：週一～週六　08:00 ～ 20:00
聯絡電話：0983-811-465

《總有一家咖啡館在等你：咖啡因地圖》四塊玉文創出版

鳴草咖啡

優惠內容：憑此券至鳴草咖啡館內用消費，選購精品咖啡，第二杯草闆招待。

使用期限：至 107 年 12 月 31 日止
使用地點：宜蘭縣宜蘭市碧霞街 20-1 號
營業時間：週二～週日　11:00 ～ 19:00（週一公休）
聯絡電話：(03)935-6201

《總有一家咖啡館在等你：咖啡因地圖》四塊玉文創出版

秘密客咖啡館

優惠內容：憑此券至秘密客咖啡館內用消費，即贈「經典提拉米蘇」乙個。

使用期限：至 107 年 12 月 31 日止
使用地點：嘉義市東區興中街 200-1 號
營業時間：週一～週日　10:00 ～ 22:00（不定期休，歡迎來電確認）
聯絡電話：(05)275-5866

《總有一家咖啡館在等你：咖啡因地圖》四塊玉文創出版

頸鹿先生

優惠內容：憑此券至頸鹿先生咖啡館店內消費達低消，選購糕點可折抵 30 元。

使用期限：至 107 年 12 月 31 日止
使用地點：宜蘭縣宜蘭市女中路三段 55 號
營業時間：週一、週三～週五　12:00 ～ 19:00
　　　　　週六～週日 12:00 ～ 19:00
聯絡電話：(03)933-0930

《總有一家咖啡館在等你：咖啡因地圖》四塊玉文創出版

浮游咖啡

優惠內容：憑此券至浮游咖啡館內用消費，可享手沖單品咖啡買一送一。

使用期限：至 107 年 12 月 31 日止
使用地點：台南市中西區府前路一段 122 巷 81 號
營業時間：週一、週四～週日 13:00 ～ 20:00
聯絡電話：0975-116-988

《總有一家咖啡館在等你：咖啡因地圖》四塊玉文創出版

Giocare 手沖．義式咖啡

優惠內容：憑此券至 Giocare 手沖．義式咖啡咖啡館購買咖啡豆享 8 折優惠。

使用期限：至 107 年 12 月 31 日止
使用地點：花蓮市樹人街 7 號
營業時間：週一～週日 14:00 ～ 19:00（冬、春、秋季）
　　　　　週一～週日 15:30 ～ 20:00（夏季）
聯絡電話：0980-917-424

《總有一家咖啡館在等你：咖啡因地圖》四塊玉文創出版

總有一家咖啡館在等你
咖啡因地圖

注意事項

＊此券優惠限使用乙次，不得複印。

《總有一家咖啡館在等你：咖啡因地圖》四塊玉文創出版

注意事項

＊此券優惠限使用乙次，不得複印。

《總有一家咖啡館在等你：咖啡因地圖》四塊玉文創出版

注意事項

＊此券優惠限使用乙次，不得複印。

《總有一家咖啡館在等你：咖啡因地圖》四塊玉文創出版

注意事項

＊此券優惠限使用乙次，不得複印。

《總有一家咖啡館在等你：咖啡因地圖》四塊玉文創出版

注意事項

＊卅券優惠限使用乙次，不得複印。
＊優惠可同時使用

《總有一家咖啡館在等你：咖啡因地圖》四塊玉文創出版

注意事項

＊此券優惠限使用乙次，不得複印。

《總有一家咖啡館在等你：咖啡因地圖》四塊玉文創出版

注意事項

＊此券優惠限使用乙次，不得複印。
＊此券不得與其它折扣優惠合併使用。

《總有一家咖啡館在等你：咖啡因地圖》四塊玉文創出版

注意事項

＊此券優惠限使用乙次，不得複印。
＊若現場提拉米蘇售完，秘密客咖啡館擁有變更甜點替代的權利。

《總有一家咖啡館在等你：咖啡因地圖》四塊玉文創出版

注意事項

＊此券優惠限使用乙次，不得複印。

《總有一家咖啡館在等你：咖啡因地圖》四塊玉文創出版

注意事項

＊此券優惠限使用乙次，不得複印。
＊此優惠適用於現場及網路訂單使用。

《總有一家咖啡館在等你：咖啡因地圖》四塊玉文創出版

親愛的讀者：

感謝您購買《總有一家咖啡館在等你：咖啡因地圖》一書，為感謝您對本書的支持與愛護，只要填妥本回函，並寄回本社，即可成為三友圖書會員，將定期提供新書資訊及各種優惠給您。

姓名＿＿＿＿＿＿＿＿＿＿＿＿＿＿＿＿　出生年月日＿＿＿＿＿＿＿＿＿＿＿＿＿＿

電話＿＿＿＿＿＿＿＿＿＿＿＿＿＿＿＿　E-mail＿＿＿＿＿＿＿＿＿＿＿＿＿＿＿＿

通訊地址＿＿＿＿＿＿＿＿＿＿＿＿＿＿＿＿＿＿＿＿＿＿＿＿＿＿＿＿＿＿＿＿＿

臉書帳號＿＿＿＿＿＿＿＿＿＿＿＿＿＿＿＿＿＿＿＿＿＿＿＿＿＿＿＿＿＿＿＿＿

部落格名稱＿＿＿＿＿＿＿＿＿＿＿＿＿＿＿＿＿＿＿＿＿＿＿＿＿＿＿＿＿＿＿＿

1 年齡
□ 18 歲以下　　□ 19 歲～ 25 歲　□ 26 歲～ 35 歲　□ 36 歲～ 45 歲　□ 46 歲～ 55 歲
□ 56 歲～ 65 歲　□ 66 歲～ 75 歲　□ 76 歲～ 85 歲　□ 86 歲以上

2 職業
□軍公教 □工 □商 □自由業 □服務業 □農林漁牧業 □家管 □學生
□其他＿＿＿＿＿＿＿＿＿＿＿＿＿＿＿＿＿＿＿＿＿＿＿＿＿＿＿＿＿＿＿＿

3 您從何處購得本書？
□博客來　□金石堂網書　□讀冊　□誠品網書　□其他＿＿＿＿＿＿＿＿＿＿
□實體書店＿＿＿＿＿＿＿＿＿＿＿＿＿＿＿＿＿＿＿＿＿＿＿＿＿＿＿＿＿＿

4 您從何處得知本書？
□博客來　□金石堂網書　□讀冊　□誠品網書　□其他＿＿＿＿＿＿＿＿＿＿
□實體書店＿＿＿＿＿＿＿＿＿＿＿＿　□ FB（三友圖書 - 微胖男女編輯社）＿＿＿＿＿＿＿
□好好刊（雙月刊）　□朋友推薦　□廣播媒體

5 您購買本書的因素有哪些？（可複選）
□作者 □內容 □圖片 □版面編排 □其他＿＿＿＿＿＿＿＿＿＿＿＿＿＿＿

6 您覺得本書的封面設計如何？
□非常滿意 □滿意 □普通 □很差 □其他＿＿＿＿＿＿＿＿＿＿＿＿＿＿＿

7 非常感謝您購買此書，您還對哪些主題有興趣？（可複選）
□中西食譜　□點心烘焙　□飲品類　□旅遊　□養生保健　□瘦身美妝 □手作 □寵物
□商業理財　□心靈療癒　□小說　　□其他＿＿＿＿＿＿＿＿＿＿＿＿＿＿＿

8 您每個月的購書預算為多少金額？
□ 1,000 元以下　　□ 1,001 ～ 2,000 元　　□ 2,001 ～ 3,000 元　　□ 3,001 ～ 4,000 元
□ 4,001 ～ 5,000 元　　□ 5,001 元以上

9 若出版的書籍搭配贈品活動，您比較喜歡哪一類型的贈品？（可選 2 種）
□食品調味類　□鍋具類　□家電用品類　□書籍類　□生活用品類　□ DIY 手作類
□交通票券類　　□展演活動票券類　　□其他＿＿＿＿＿＿＿＿＿＿＿＿＿＿

10 您認為本書尚需改進之處？以及對我們的意見？
＿＿＿＿＿＿＿＿＿＿＿＿＿＿＿＿＿＿＿＿＿＿＿＿＿＿＿＿＿＿＿＿＿＿＿

感謝您的填寫，
您寶貴的建議是我們進步的動力！

Map of Caffeine

Map of Caffeine